維吉爾・希利爾 Virgil Mores Hillyer —— 著

李爽、朱玲 —— 譯

給中小學生的藝術史

**全彩
插圖版
繪畫篇**

美國最會說故事的校長爺爺，
為你導覽世界各大博物館，輕鬆看懂經典名畫

給中小學生的藝術史【繪畫篇】

美國最會説故事的校長爺爺，為你導覽世界各大博物館，輕鬆看懂經典名畫
【全美中小學生指定讀物】（全彩插圖版）

作　　者：維吉爾‧希利爾（Virgil Mores Hillyer）
譯　　者：李爽、朱玲

小樹文化股份有限公司
總 編 輯：張瑩瑩｜責任編輯：謝怡文
封面設計：周家瑤｜內文排版：洪素貞
行銷企劃經理：林麗紅｜行銷企劃：蔡逸萱、李映柔

讀書共和國出版集團
社　　長：郭重興｜發行人兼出版總監：曾大福
業務平臺總經理：李雪麗｜業務平臺副總經理：李復民
實體通路組：林詩富、陳志峰、郭文弘、吳眉姍
網路暨海外通路組：張鑫峰、林裴瑤、王文賓、范光杰
特販通路組：陳綺瑩、郭文龍
電子商務組：黃詩芸、李冠穎、林雅卿、高崇哲
專案企劃組：蔡孟庭、盤惟心、張釋云
閱讀社群組：黃志堅、羅文浩、盧煒婷
版權部：黃知涵
印務部：江域平、黃禮賢、林文義、李孟儒
發　　行：遠足文化事業股份有限公司
　　　　　地址：231 新北市新店區民權路 108-2 號 9 樓
　　　　　電話：(02) 2218-1417 傳真：(02) 8667-1065
　　　　　客服專線：0800-221029
　　　　　電子信箱：service@bookrep.com.tw
　　　　　郵撥帳號：19504465 遠足文化事業股份有限公司
　　　　　團體訂購另有優惠，請洽業務部：(02) 2218-1417 分機 1124、1135
法律顧問：華洋法律事務所 蘇文生律師
出版日期：2015 年 7 月 1 日初版首刷
　　　　　2018 年 8 月 1 日二版首刷
　　　　　2021 年 10 月 19 日二版 7 刷

國家圖書館出版品預行編目資料

給中小學生的藝術史〔繪畫篇〕/ 維吉爾‧希利爾
(Virgil Mores Hillyer) 著；李爽，朱玲譯 -- 二版 . -- 臺
北市：小樹文化出版：遠足文化發行，2018.08
面；公分
譯自：A child's history of art. Painting

ISBN　978-986-5837-89-1（平裝）
1. 藝術史 2. 繪畫 3. 通俗作品

909.4　　　　　　　　　　　　　107011079

A child's history of art
By Virgil Mores Hillyer
Chinese translation ©2018 by Little Trees Press
All rights reserved
版權所有，翻印必究
Print in Taiwan

給中小學生的藝術史【繪畫篇】

線上讀者回函專用 QR CODE，您的
寶貴意見，將是我們進步的最大動力。

教育界人士熱情推薦

童書作家與插畫家協會台灣分會會長（SCBWI-Taiwan） 嚴淑女 ——

　　這是一本擁有豐富教學經驗，又是一個精彩的說書人——維吉爾‧希利爾，用簡單、易懂的說故事方式，說給中小學生聽的藝術書。

　　翻開書頁，你可以輕鬆的在【繪畫篇】中認識繪畫名家、名畫；在【雕塑篇】中親近雕塑大師，並了解創作背後的故事；在【建築篇】中穿梭時空，從古老的房子，遨遊到現代的摩天大樓。

　　你會發現，原來閱讀藝術史，竟然能如此的趣味盎然。

台灣國際蒙特梭利小學副校長 李裕光——

　　這本書讀起來好像微型的蔣勳藝術史導覽，很輕鬆愉快。

CONTENT

Part3
文藝復興時期
14世紀～17世紀

Part4

十七世紀繪畫
西元1600年～西元1699年

Part5

十八世紀的繪畫
西元1700年～西元1799年

Part6

印象派與巴比松派
西元1800年～西元1899年

Part7

現代繪畫
19世紀中～現今

PART1

史前與古代繪畫

20萬年前～西元前146年

繪畫的起源

你喜歡畫畫嗎?你喜歡在牆壁上、桌子上塗鴉嗎?(不過,隨便亂塗鴉的話,爸爸媽媽可能會生氣喔!)其實,每個人都喜歡畫畫,只要把一枝筆塞進一個人的手中,他就會忍不住畫一些東西。你看,原來畫畫是一件這麼稀鬆平常的事情啊!

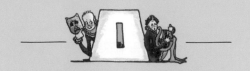

史前美術展開
世界上最古老的圖畫

年代：20萬年前～4萬年前
主要繪畫類型：壁畫
繪畫風格：人類是世界上唯一會畫畫的動物，就連遠古時代的穴居
人，都會在牆壁上用簡單的線條畫下當時生活的情景。

在課堂上聽老師講課，手裡拿著一枝鉛筆。看到桌面上有兩個小汙點，相距大約三十公分寬。我漫不經心的用鉛筆筆尖在一個點上戳了一下，又在另一點上戳了一下，這兩點就成了一雙小眼睛。我在每隻眼睛周圍畫上一個圈，然後用一條弧線把兩個圓圈連起來，就成了一副眼鏡。

第二天，在眼睛底下，我又畫了鼻子和嘴巴。

第三天，我加了一頂帽子。

第四天，我幫它加上身體，包括手臂、腿和腳。

第五天，我用鉛筆重重的沿著畫描了一圈。我一圈一圈的把畫的線條加深，直到在課桌上留下了一道道凹痕。

第六天，老師發現了我在桌面上畫畫，而我也把畫作完成了。

第七天，老師得到了買新課桌的費用，而我得到了——嗯，管它是什麼呢。

我媽媽說：「他可能會成為一個藝術家。」

我爸爸說：「那老天可得阻止這件事啊！不然我要花的錢可就不止一張新的桌子啦。」後來，老天果然阻止了。

據我所知，有個小學在學校大廳專門放了一張大木桌給學生畫畫。木桌的上方寫著：如果你實在忍不住要畫，畫在這張桌子上，別畫在自己的桌面上。

如果你把一枝鉛筆放到一個人手中，他絕對忍不住要畫些東西。不管他是在聽老師講課還是接電話，如果有本子，他總會在本子上畫些圓圈、臉蛋、三角形或正方形。沒有本子就在桌面上或牆上畫，總之他就是忍不住要畫點什麼。

想想看，哪本電話簿上不是塗滿了東西？我們把這叫做人之本性。只要是人，就會這麼做。

如今，動物也可以學習許多人類會做的事，但是畫畫是動物學不會的。

狗可以學著用兩隻腳走路去取報紙；熊可以學會跳舞；馬可以學會數數；猴子可以學會從杯子裡喝東西；鸚鵡可以學會講話。但是人類是唯一可以學會畫畫的動物。

每個小孩一定都畫過畫。你可能畫過一匹馬、一座小屋、一艘船、一輛汽車或者一隻貓或狗。可能你畫的那隻狗看起來就像一隻貓或四不像，但即便如此，你也比其他動物要強得多。

即使是很久以前，住在洞穴裡、渾身長毛、看起來就像野生動物的原始人也會畫畫。那時還沒有紙和鉛筆，人們在洞穴的牆壁上畫畫。畫好的圖畫也不需要用畫框裝起來掛在牆上——他們就直接畫在洞穴的牆上和山洞頂上。

有些圖畫是直接在牆上刻畫出來的，還有些圖畫是事後畫上去的。

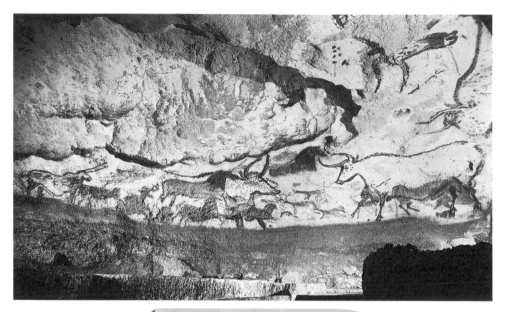

當時人們用的顏料是用有色黏土和動物油脂混合而成，通常只有紅黃兩色。或者，他們直接用血當顏料，一開始是紅色，然後漸漸褪成暗黑色。有些圖畫看起來是用燒過的木棍畫出來的，比如燃過的火柴棍就可以畫出黑色的印記。還有些圖畫是刻在骨頭上的，比如鹿角或象牙上。

　　那麼，你認為這些穴居人會畫些什麼呢？假如我要你隨便畫點什麼，什麼都可以，試試看！我想你畫的東西應該不超出以下五種：我首先會猜是一隻貓，然後猜是一艘帆船或一輛汽車，然後是一座房子，再猜是一棵樹或一朵花，最後猜是一個人。除此之外，還有別的嗎？

　　事實上，穴居人只畫一種東西。不是男人，不是女人，不是樹，不是花，也不是景色。他們畫的主要是動物。那麼，你認為是哪種動物呢？狗？不是的。馬？也不是。獅子？還不是。他們畫的動物通常很大，很奇怪。但這些動物都畫得很好，所以我們可以看出來牠們的樣

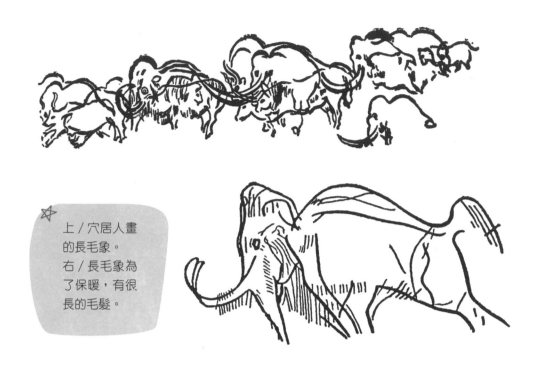

上 / 穴居人畫的長毛象。
右 / 長毛象為了保暖，有很長的毛髮。

子。上圖是一張穴居人在幾千年前畫的圖畫。

看得出這張圖畫的是某個動物，而且這個動物不是貓或其他四不像。這是一種存在於他們那個時代的動物。牠看起來像大象，事實上的確也是一種巨型象，但牠的耳朵沒有現在大象的耳朵長，而且牠的毛髮非常長。現在的大象有獸皮，但幾乎沒有毛髮。我們將這種動物叫做「長毛象」。

長毛象毛髮很長，因為那時氣候非常寒冷，長毛可以保暖。另外，長毛象比現在的大象要大很多很多。

現在已經沒有活著的長毛象了，但是有人找到了牠們的骨頭，將這些骨頭拼起來組成了大型骨架。如今，我們仍然把非常龐大的東西叫做「長毛象」。在美國肯塔基州就有個長毛象洞。事實上，這裡以前沒有長毛象居住，它叫這個名字只是因為這個洞非常大。

美元五分硬幣。

除了長毛象外，穴居人也畫其他動物，包括美洲野牛，那是水牛的一種。以前的美元五分硬幣上就有水牛的圖案，看起來和公牛差不多。以前在西班牙，有一個小女孩跟著爸爸進了一個洞穴去找箭頭。當她爸爸在地上找時，小女孩往洞頂望了一下，發現洞頂上畫著一些東西，看起來像一群公牛。小女孩就叫：「快看，有公牛！」爸爸以為她見到了真的公牛，忙叫著：「在哪？在哪？」

穴居人畫的其他動物跟今天的動物差不多，比如馴鹿、長角鹿、熊和狼。

穴居人畫這些圖畫時，洞穴裡非常暗。因為那時的洞穴沒有窗戶，唯一的光線就是洞壁上的火把所發出的昏暗光芒。那麼，他們為什麼要畫這些畫呢？這些圖畫絕不只是牆壁裝飾那麼簡單。我們認為那時的人們畫這些畫是為了祈求好運，就像有些人把一隻鞋留在門外希望可以帶來好運一樣。或者，他們希望敘述一個故事，或記錄下他們宰殺的某種動物，或是穴居人就是忍不住想畫點什麼，就像今天的小孩總是忍不住在車庫牆上畫點東西，甚至有時候是在自家房子的牆上，或者更嚴重的是在課桌上畫點東西。

這些原始人──長鬚長毛的穴居人──所作的畫是世界上最古老的圖畫，這些畫的畫家早在幾千年前就去世了。你能想出什麼東西可以像這些圖畫一樣保存這麼長時間嗎？

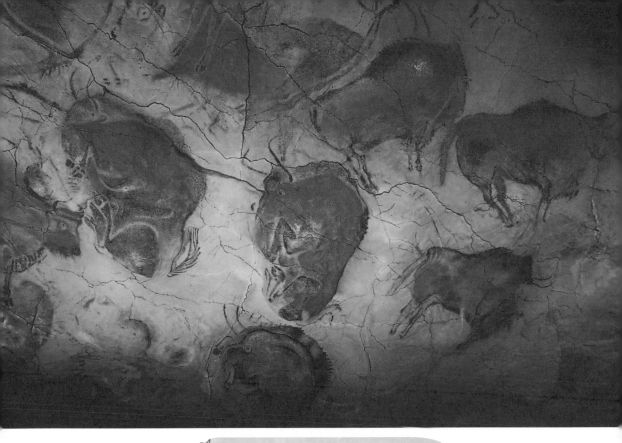

西班牙阿爾泰米拉山洞的野牛壁畫。

！校長爺爺小叮嚀

1. 動物也可以學會許多人類會做的事，但是畫畫是動物學不會的，人類是唯一可以學會畫畫的動物。

2. 原始人也會畫畫，但是那時還沒有紙和鉛筆，人們就直接在洞穴的牆壁上畫畫。

3. 穴居人畫畫的原因可能是為了祈求好運，或是希望敘述一個故事，或記錄下他們宰殺的某種動物。

古埃及繪畫
這幅畫有什麼問題？

年代：西元前32世紀～西元前343年
主要繪畫類型：壁畫
繪畫風格：古埃及人的繪畫方式相當獨特，畫中人物的眼睛會正視
我們，臉卻是側向一旁。而且圖畫只有四種亮色——紅
黃藍綠，以及黑白棕幾種顏色。

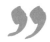

上一章我們說到穴居人在洞壁和山洞頂上畫畫。古埃及人不住洞穴，而是住在房子裡，不過他們不在牆上或天花板上畫畫。古埃及人住的房子通常是小土屋，比洞穴好不了多少，但這些埃及人感興趣的不是自己活著時住的房子，而是自己死後住的地方（就是我們所說的墳墓），以及他們為神所建的房子（就是我們所說的神殿）。

如今，大部分人死後都埋在地底下，古埃及人卻認為人死後絕對不能埋在地底下。再加上尼羅河每年夏天河水都會定期氾濫，埃及的地面一年大半時間都淹在水中，不適合建造土墓。

古埃及人相信，他們死後，屍體會在幾千年後重生。因此，一些有實力的國王和富翁就會替自己建造陵墓，準備死後埋在裡面。古埃及人希望把自己的屍體放在像保險櫃那樣安全的地方，所以這些陵墓用的材料絕不是木頭或其他類似的東西，而是堅固的石頭或磚塊，以便永久保存。另外，在古埃及，人死後，人們就會幫屍體抹上藥物保存起來，

這樣屍體就不會腐爛了。

這些用藥物保存起來的屍體叫做木乃伊，裝在人形木盒裡。裝木乃伊的人形木盒上、陵墓和神殿的石膏牆上，都繪有許許多多的圖畫，密密麻麻不留一點縫隙。這些圖畫一般在陵墓主人去世之前就畫好了。

古埃及人在木乃伊盒、陵墓或神殿牆上畫的畫，與穴居人畫的不同，內容不再是野生動物。當然，有些畫中也會出現動物，但也與穴居人畫的動物不同。他們大部分畫的是人物：普通民眾、皇親貴族和各種神明。

有一個方法，可以不問年齡就知道小孩的年齡。我們可以給一些小孩三張人臉的畫，每張畫上的臉都缺一些東西。第一張畫上的臉沒有眼睛，第二張沒有嘴巴，第三張沒有鼻子。然後讓這些小孩說出每張畫都缺了什麼。你可能認為每個小孩都能說出來吧，但事實上，在六歲之前，小孩子是完全看不出來這些畫缺了什麼東西。所以，如果他們不能說出缺了什麼，我們就可以推斷出，他們還不到六歲。

右圖就是一幅古埃及人畫的畫，畫中有幾處不對勁的地方。這幅畫是一個正在製作做長矛的人，也就是個長矛匠。我不知道你的年齡有多大，能不能看出這幅畫中的問題。

試試看，在我不告訴你之前，你能不能找出畫中的問題。如果看不出來，可能你不到六歲，也可能已經六十歲了，因為許多年齡很大的人也看不出來。這有點像猜謎，看你猜出來了沒有。

答案就是：畫中人物的眼睛正面對著我們，臉卻是側向一旁。所以說，奇怪的地方就是，一張側面的臉上畫了一隻正面的眼睛。

這幅畫另一個奇怪的地方是：畫中人物的身體是扭曲的，他的雙肩是正面圖案，兩腿雙足卻呈側面。

事實上，古埃及畫像遵守的是「正面側身律」。人物的眼睛和雙肩是正面，臉和身體卻是側面。所有古埃及畫家學的都是這種畫法，而且他們也必須這樣畫。

你有沒有觀察過雜誌封面上的圖畫？有些畫的是美女鮮花。有些畫的是一個故事，或故事的一部分。這種故事性圖畫中，有些底下會有文字說明畫的含義，有些卻沒有任何文字。那些畫雖然沒有任何文字，卻仍然可以敘述一個故事。我們就把這種畫叫做「插圖」。

古埃及畫大部分是插圖，畫的都是各種故事——某位已經去世的國王或王后的事跡、某場戰役、狩獵聚會或遊行。有的沒有文字，有的有一些古埃及文字，說明圖畫的內容。這些文字本身看起來也像圖畫。事實上，古埃及文字就是圖示法的一種，叫做「象形文字」。古埃及人在一幅畫同時畫國王和許多平民時，通常把國王畫得非常高大，其他人非常矮小。畫中的國王看起來就像個巨人，是平民的兩到三倍高，

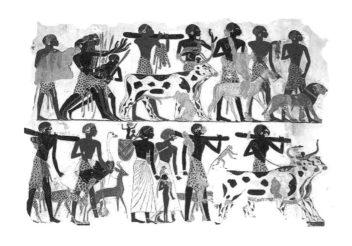

古埃及人帶著禮物朝觀國王圖（局部）。

☆ 《埃及亡靈書》（局部），圖中是一個叫阿尼的人的心臟正在被真理女神瑪阿特的天平秤量，來決定他是否獲得永生。圖畫上方是拉和奧西斯為首的十二位陪審大神，圖畫中央是古埃及神明阿努比斯正在移動天平的游標，天平的左側是阿尼的心臟，右側是象徵正義的砝碼——瑪阿特羽毛。周圍裝飾的是象形文字。

目的就是顯示出國王的偉大。

　　今天我們在畫一群人時，如果要區別前後，我們知道，將後面的人畫小一點，往上畫一點就可以了。但古埃及人不知道這種做法。他們將遠處的人和近處的人畫得一樣大。為了區別前後，他們就將後面的人畫在前邊人上面。

　　如今，我們有各種各樣的顏色和陰影，但古埃及人只有四種亮色——紅黃藍綠，以及黑白棕幾種顏色。但是他們的顏色都不容易褪掉。你知道，在今天，想要找到不褪色的顏料是非常難的，除非是用耐曝曬的材料做成，否則我們的窗簾、沙發罩，甚至衣服的顏色都很快就會褪掉。

但是，古埃及人畫的這些畫，即使到今天，顏色還和幾千年前剛畫好時一樣鮮艷。一方面，是因為他們使用的顏料品質好；另一方面，也是因為這些畫長期藏在黑暗的陵墓裡，沒有受到日光曝曬。這些石膏牆上的畫顏色非常明亮，甚至亮得有點不自然。事實上，古埃及人根本不在乎畫的東西有沒有顏色，或者應當是什麼顏色。他們喜歡怎麼畫就怎麼畫。因此，他們有可能把人的臉畫成艷紅色，甚至綠色！

古埃及畫都藏在陵墓裡，所以從一開始就不是用來給任何人看的。那麼古埃及人為什麼要畫這些畫呢？他們的想法是什麼呢？事實上，今天我們建一座大樓，比如教堂、神殿或寺廟，我們總會在地基裡放一塊空心石頭，叫做「奠基石」。在這塊空心石頭裡，我們塞滿日報、相片等東西。為什麼呢？因為我們希望建築物能夠保存幾個世紀，奠基石就可以一直埋在底下，直到建築物倒了才被打開。這又是為什麼呢？我不說答案，你們自己猜猜吧。

總之，其實說到底，我們的想法和古埃及人的想法差不多呢。

！校長爺爺小叮嚀

❶ 古埃及畫像遵守的是「正面側身律」。人物的眼睛和雙肩是正面，臉和身體卻是側面。

❷ 古埃及人只有四種亮色──紅黃藍綠，以及黑白棕幾種顏色。

❸ 古埃及人畫的畫顏色還和幾千年前剛畫好時一樣鮮艷，因為顏料品質好，加上這些畫長期藏在黑暗的陵墓裡，沒有受到日光曝曬。

兩河流域繪畫
宮殿上的拼圖

 年代：西元前4000年～西元前2世紀
主要繪畫類型：鑲嵌畫
繪畫風格：兩河流域的人們會在每塊牆磚上畫出一幅畫的一部分，
　　　　　許多塊磚放到一起就組成了一幅完整的畫，就像拼拼圖。
　　　　　他們也是第一次運用這種繪畫方式的人。

從地圖上看，離埃及只有大約三公分遠的地方有另一個古老的國家。不過事實上，這個國家離埃及有一千六百公里遠。它的名字叫做——嗯，那個地方有太多國家了，而且名字都很難記，所以就先不說了吧。埃及境內有一條河，叫做尼羅河，所以我們把埃及所在的地區叫做「尼羅河流域」。埃及以東的這些國家境內有兩條河，所以我們就將這些國家都放到一塊，簡稱為「兩河流域」。如果你們真想知道這些國家的真實名字，那麼我就告訴你們吧，它們分別是：美索不達米亞、卡爾迪亞王國、巴比倫王國和亞述。

據說，伊甸園曾經就位於這個地區。兩河流域和尼羅河流域都是世界上最古老的區域。至於哪個流域歷史更悠久，我們也不清楚。

兩河流域的城市是那時候所有城市中最重要、最大的，可能比現在的紐約和倫敦還重要、還要大。它們都由威武但殘暴的國王統治。不過這些古老的城市如今沒有一座建築物保存下來。這是因為兩河流域的

石頭很少，只有很多泥土，所以那裡的人們只能用土磚來蓋房子，土磚房自然就不能像埃及人的石磚房那樣保存很久了。而且，兩河流域的人民只是把磚塊放在太陽底下曬乾，沒有像古埃及人那樣用火鍛燒。我們都知道，曬乾的土塊很快就會碎裂，所以這些用曬乾的土磚砌成的房子很快就塌掉了。那些曾經宏偉的城市，如今只剩下了一堆堆磚灰，看起來就像一座座天然形成的小山。

你一定在想，既然鍛燒過的磚塊比其他東西保存時間都更長，為什麼兩河流域的人民不把磚塊放到火裡鍛燒呢？這是因為，他們沒有足夠的木頭和其他燃料來生火。不過，他們會在一些磚塊上畫上圖畫或裝飾圖案，然後再將這些圖畫或裝飾圖案上抹上一層類似玻璃的物質（我們把這種物質稱為釉）。接著，他們就把這些磚塊放到火中鍛燒，燒成琉璃磚片。這些琉璃磚片保存了下來，而且後來被人發現並挖掘了出來。

在上一章提到過，古埃及畫主要是給死去的人看的。在兩河流域，人們並不關心已經死了的人，他們的畫是用來給還活著的人們看的。

兩河流域的國王也不會為自己建陵墓。他們對自己死後會變成什麼樣不感興趣。相反的，他們建造龐大的宮殿和神廟。這些宮殿和神廟也是用土磚砌成的，看起來不怎麼漂亮，所以工匠們就在雪花石膏板和牆磚上畫上圖畫，貼在這些建築物的牆上。

雪花石膏是一種石頭，通常是白色，非常軟，很容易在上面刻畫。工匠在雪花石膏板上刻出各種圖畫，畫畫的手法和古埃及人差不多。

他們在每塊牆磚上畫出一幅畫的一部分，許多塊磚放到一起就組成了一幅完整的畫，像拼拼圖一樣。有一種圖畫你可能沒見過，叫做鑲嵌圖案（Mosaic，音譯為「馬賽克」），由許多不同顏色的小塊磚拼湊而成。兩河流域的畫家是第一次運用這種圖案的人。

古埃及人在陵墓和神廟牆上畫的畫至今仍保留在牆上，不過木乃

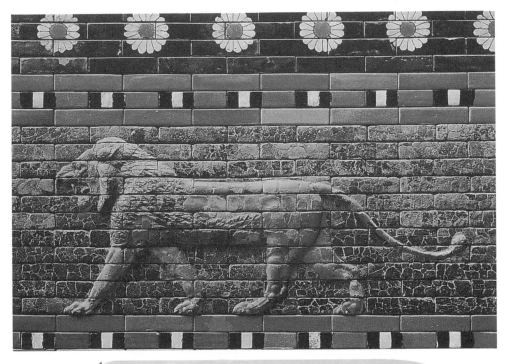

✦ 巴比倫眾神行列街道壁上的獅形彩釉磚浮雕（復原圖）。

伊盒上的圖畫卻已經移到博物館裡保存了。兩河流域的繪畫，從土堆中挖掘出來後，如今也保存在博物館裡。

兩河流域人民在雪花石膏和磚塊上畫的畫，主要是他們國王和大臣的日常活動。那時的國王和大臣最喜歡做的就是狩獵和打仗。所以，很多畫畫的都是各種戰役和狩獵聚會。

我們在兩河流域發現的圖畫，很多都與古埃及繪畫非常相似。比如，和古埃及畫像一樣，兩河流域畫像中的人物也是側臉和正面的眼睛。

不同的是，兩河流域畫像的雙肩也是側面。另外，和古埃及人的畫法一樣，兩河流域畫家為了區分畫中人物的前後，也會把後面的人畫

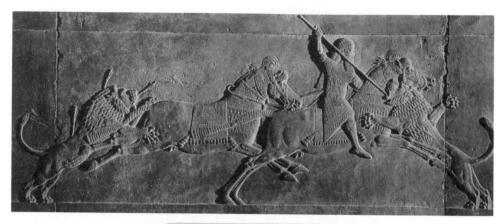

亞述國王獵獅圖（局部）。

在前方的人上面。

　　不過在有些畫中，他們會把後面的人稍微往上畫點，比例縮小一些，並用前面的人稍稍擋住後面人的一部分身體。這種表現遠近距離的畫法叫做「透視法」。

　　不過兩河流域畫像中的人物與古埃及畫像不同。兩河流域人民崇尚強壯的人，而且他們認為強壯的標誌就是長頭髮和長鬍鬚。所以，他們畫的國王都非常健壯、肌肉發達、頭髮和鬍鬚都長長的，而且每一縷頭髮和鬍鬚都是規則的螺旋捲，就像剛剛用鐵棒燙出來似的。

　　兩河流域人民畫的動物要比古埃及人畫的更加自然。他們最喜歡畫的是獅子和公牛，因為這兩種動物都非常強壯。

　　另外，兩河流域人民非常擅長畫圖案和邊框裝飾。他們畫的有一種裝飾圖案叫做「圓花飾」（rosstte），中間是一個圓點，周圍有許多環形的花紋，這種圖案直到今天還在使用。

　　另外他們還畫一種叫做「扭索紋」的圖案（guilloche）。今天我們浴室的地板磚或公共建築的磚牆上也會用到這些圖案。

✡ 兩河流域蘇美遺址烏爾王陵出土，表現戰爭場景的鑲嵌圖案。

✡ 兩河流域常用的裝飾圖案。

兩河流域有一種圖案被許多其他國家的人模仿。這種圖案畫的是一種樹，叫做「生命之樹」。這種樹與自然界中生長的樹木不一樣，同時長滿不同種類的樹葉、鮮花和果實。這種圖案通常用在地毯和刺繡上。至於它的含義是什麼，為什麼要叫做生命之樹，我們也不知道，所以你就自己猜一猜吧。

生命之樹。

！校長爺爺小叮嚀

1 兩河流域的人會在磚塊上畫上圖畫或裝飾圖案，然後在這些圖畫或裝飾圖案上抹一層釉，接著把這些磚塊放到火中鍛燒，燒成琉璃磚片。

2 第一個使用鑲嵌畫手法來繪畫的人，就是兩河流域的畫家。

3 兩河流域人民畫的動物要比古埃及人畫的更加自然。他們最喜歡畫的是獅子和公牛，因為這兩種動物都非常強壯。

古希臘繪畫（1）
讓人誤以為真的愚人畫

年代：西元前8世紀～西元前146年
主要繪畫類型：壁畫、瓶畫
重要畫家：波利格諾托斯、宙克西斯、法哈修斯、阿佩利斯
繪畫風格：古希臘時期，繪畫風格偏向畫出讓人「誤以為真」的愚
人畫，畫中的物品看起來越真實越好。

以前我養了隻小貓。我喜歡逗牠玩，把牠舉得高高的讓牠照鏡子。看到鏡子裡的自己時，牠總以為是另外一隻小貓，就會弓起背對著鏡子「喵喵」叫個不停。我當時覺得有趣極了。奇怪的是，如果你給牠看一張小貓的圖片，牠卻沒有任何反應，就像沒有看到似的。小狗也是這樣，牠總是會對著鏡子裡的自己汪汪叫個不停，對圖片中的小狗或小貓卻毫無反應。所以，雖然動物能看見東西，卻不會欣賞。

有些人也是這樣。他們能看得見畫，但就是不會欣賞。所以能不能看見和會不會欣賞是兩回事。《聖經》裡面說有些東西「有眼睛，但不會欣賞」，說的也就是這個意思。

小時候，我家附近的街角有一家糖果店，店裡的櫃檯上畫了一枚銀幣。這枚銀幣畫得實在太逼真了，幾乎所有看見的人都試著把它撿起來過。我當時覺得這幅畫真的很棒，畫它的畫家也很了不起。

我還記得小時候去過一間美術館。裡面有一幅畫我最喜歡了。畫

上是一位女士躲在半掩的門後向外偷看。第一次看到這幅畫時，你一定會大吃一驚，因為這幅畫實在太逼真了，簡直讓人難以相信它只是一幅畫，太不可思議了。我當時想，要是一幅畫栩栩如生，能夠讓人誤以為真，那一定是件很了不起的作品。

古希臘的畫家似乎跟我有同感。你一定知道希臘與埃及隔著地中海相望。但你可能不知道的是，希臘人是世界上最了不起的雕塑家和建築師。不過，他們的繪畫倒沒什麼了不起。因為他們的畫大部分都是我上面提到的那種以假亂真的愚人畫。也就是說，他們總是試著畫出讓人「誤以為真」的畫。

埃及和亞述有許多廣為人知的畫，但我們不清楚這些畫的作者是誰。相反的，我們知道許多希臘畫家的名字，卻不清楚他們有些什麼作品。接下來介紹的這位畫家是第一位我們確切知道名字的畫家。他是希臘人，名字比較難念，不像史密斯或者瓊斯這麼簡單，事實上，大部分希臘人名在我們看來都很奇怪，讀起來也很拗口。但他被稱作「希臘繪畫之父」，如果你真想記住他的名字的話，我就告訴你吧，他叫波利格諾托斯（Polygnotus）。同時代的作家都在書上記載說他是位十分了不起的畫家，但卻沒有任何畫作保存下來，所以我們只能相信書中的記載了。

事實上，保存下來的希臘繪畫作品寥寥可數。其中一個原因是當時絕大部分的畫都畫在可移動的物體上，就像我們現在將畫

畫 家 小 檔 案

宙克西斯（Zeuxis）

出生地：希臘
生卒年：西元前5世紀
創作風格：愚人畫
代表作品：〈特洛伊的海倫〉、
〈媽人與其幼崽〉

掛在牆上一樣。這些可以移動的畫後來全都流失或者被毀壞了。

最有名的愚人畫畫家中，有一位是希臘畫家宙克西斯（Zeuxis），他出生於西元前四百年。據說，他曾畫過一個手裡捧著一大串葡萄的小男孩。畫中的葡萄實在是太栩栩如生了。結果你猜怎麼了？許多鳥兒飛過來啄畫，想吃畫上的葡萄！

宙克西斯拿這幅畫與另一位名叫法哈修斯（Parrhasius）的畫家進行比賽。所有人都認為宙克西斯一定會勝出，因為他畫的葡萄甚至連小鳥都可以騙過。法哈修斯用來比賽的畫則被一幅簾子遮住了。

「現在，」宙克西斯說，「請把簾子拉開讓大家看看你的畫吧。」

法哈修斯回答說：「我畫的就是這個窗簾。連你這樣一個大活人都以為這是一幅真的窗簾。所以，我贏了。你騙了小鳥，我卻騙了你。還有，你畫的那個拿葡萄的小男孩其實還不夠逼真，否則他應該會嚇跑

〈未打掃的大廳〉（後世仿作）。

那些小鳥才對呀。」

　　還有一幅希臘繪畫作品，人們對它褒貶不一，有人說它是希臘最好的畫，也有人說是最糟糕的。這幅畫畫在一個著名大廳的地板上，畫中是一些果屑紙皮、剩飯剩菜，看起來就像是從桌上掉下來，還沒打掃乾淨。因此這幅畫就叫〈未打掃的大廳〉。希臘人都覺得這幅畫很不錯。可是不管這幅畫多麼自然、逼真，我也不覺得它很美，或者稱得上是藝術作品。

　　最著名的希臘畫家叫做阿佩利斯（Apelles）。他和年輕的統治者──亞歷山大大帝是朋友，為亞歷山大大帝畫過許多肖像畫。然而與他的畫相比，他更有名的是曾說過的兩句話。

　　有個鞋匠曾指出阿佩利斯畫中人物的鞋畫得不對。阿佩利斯非常高興能有一個懂鞋的行家給自己一些意見，便欣然接受了他的批評，做出了修改。可是第二天，這位鞋匠又指出他另一個地方畫得不對。這一次阿佩利斯不喜歡鞋匠的批評，覺得這個鞋匠根本就在瞎說，所以他大聲說：「鞋匠老兄！你管好你的鞋楦就好了。」「鞋楦」就是做鞋用的木製模型。這句話的意思就是說，鞋匠只要管好自己份內的事就好了，不要對自己不知道的東西指手畫腳。

　　阿佩利斯非常努力工作，規定自己每天都要做些有意義的事情。他經常說：「要曲不離口，筆不離手才行。」儘管他生活在兩千年前，直到現在我們仍然會引用他說的一些話。他的格言流傳了下來，繪畫作品卻沒有一幅保存下來。與他同時代的人都非常尊敬他，把他稱為希臘

★　右頁／〈阿佩利斯和鞋匠〉（比利時畫家弗蘭肯二世於西元一六一〇～一六一五年間所繪）。

最偉大的畫家。另外還有一個故事，講的是阿佩利斯繪畫技術非常高超。據說，有一天阿佩利斯去看望他的一位畫家朋友——普羅托耶尼斯（Protogenes）。但普羅托耶尼斯恰好不在家。於是阿佩利斯拿起一支畫筆，沾了點顏料，在朋友的畫板上畫了一條非常細的直線，就走了。他想看看普羅托耶尼斯會不會知道這條線是他畫的。

過了一會，普羅托耶尼斯回來了，他看到這條線時驚歎：「啊！看來阿佩利斯來過了！這個世界上，除了我和阿佩利斯以外，沒有人能夠畫出這麼美的線條了。」

於是普羅托耶尼斯順著線條用另一種顏色畫了一條更細的直線，將之前的線一分為二。不久，阿佩利斯又來到普羅托耶尼斯家。當他看到自己畫的那條直線中間多了一條更細更直的線後，他又一次拿起畫筆，在普羅托耶尼斯的那條線上畫了一條更細的線，將它也分開來。這真是讓人難以置信，我想，這幅畫該叫做〈分叉的頭髮〉。

很可惜，這些畫沒有一張保存下來，所以我無法展示圖片給你們看。要是有圖片，我們可以自己評判一下，看看這些畫是不是真的那麼了不起。

！校長爺爺小叮嚀

❶ 希臘人的畫大部分都是以假亂真的愚人畫。也就是說，他們總是試著畫出讓人「誤以為真」的畫。

❷ 保存下來的希臘繪畫作品寥寥可數，大多的畫作已經流失或者被毀壞了。

❸ 同時代的作家都在書上記載波利格諾托斯是位十分了不起的畫家，但他卻沒有任何畫作保存下來

古希臘繪畫（2）
瓶瓶罐罐上的繪畫

年代：西元前8世紀～西元前146年
主要繪畫類型：壁畫、瓶畫
繪畫風格：希臘人會在花瓶上畫畫，這些圖畫大體可以分為兩種風
格。一種是，畫面是黑色或暗色，背景是紅色或陶土色；
另一種是，背景呈黑色，畫面是紅色或陶土色。

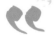有一種希臘繪畫一直保存至今，我們可以在許多博物館裡看到它的代表作品。這種繪畫就是「希臘花瓶繪畫」。

今天的花瓶大多是用玻璃、瓷器或銅做成的，通常只是用來插花。我們一般也不會在花瓶的瓶身上畫上裝飾圖畫。

古希臘的花瓶都是用黏土做成的，不是用來插花，而是用來裝各種液體，比如水、酒、油、藥膏和香水，就像今天我們用的各種瓶瓶罐罐、水杯水壺等容器。古希臘的花瓶各種形狀的都有，非常漂亮。有的又高又細，有的又矮又肥；有的像水杯一樣只有一個手柄，有的又有兩個手柄。

今天我們用的水罐和水壺，不管是什麼材料，都是模仿希臘花瓶的形狀來做。古希臘人差不多為每種形狀都起了個名字，儘管這些名字都很難記，你還是可以學幾個，這樣你就可以用希臘語來叫你們家的各種容器了，你的朋友聽了一定會大吃一驚的。

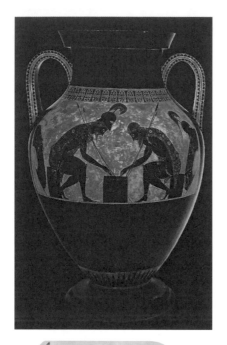

☆ 古希臘雙耳瓶。

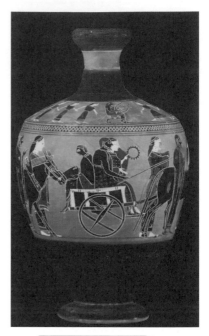

☆ 古希臘大酒罐。

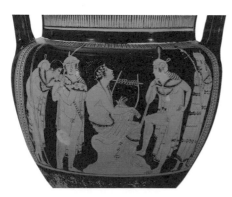

☆ 黑底紅畫古希臘花瓶。

☆ 古希臘基里克斯杯（kylix）
是一種敞口平底的花瓶，
形狀有點像我們用的果
盤。

基里克斯杯（kylix）是一種敞口平底的花瓶，形狀有點像我們用的果盤。

　　油燈罐（askos）是一種低矮的花瓶，側面有一個噴嘴，頂上有一個長柄，是用來添燈油的。也就是說，「askos」其實就是油罐，只不過不像我們用的油罐是用錫做的。

　　雙耳瓶（amphora）是一種瓶身很肥大，瓶頸處有兩個手柄的花瓶。

　　大酒罐（oinochoe）是一種形狀像大水罐的花瓶。

　　細頸瓶（lekythos）是一種高高細細的花瓶，形狀像水瓶，只有一個手柄。

　　所有上等的希臘花瓶外面都畫有圖畫。要是在古埃及，這些圖畫不是畫國王就是王后。要是在亞述，一定就是畫國王。但那時的希臘沒

上／古希臘油燈罐。
右／古希臘細頸瓶。

有王室，也就沒國王王后可畫。所以這些圖畫主要畫的是希臘的神、英雄人物或者希臘童話和神話故事裡的情景。古希臘花瓶上的繪畫很多看起來就像書中的插畫，非常優雅漂亮，也很逼真，不過還是不足以讓人誤以為真。事實上，除非畫中的人物和物品就跟真人真物一樣大，否則很難讓人誤以為真。

這些圖畫大體可以分為兩種風格。一種風格是，畫面是黑色或暗色，背景是紅色或陶土色；另一種風格是，背景呈黑色，畫面是紅色或陶土色，這種風格的畫看起來就像是整個瓶身本來都塗成了黑色，上面的圖案是後來刮出來的，露出了底下陶土的顏色。

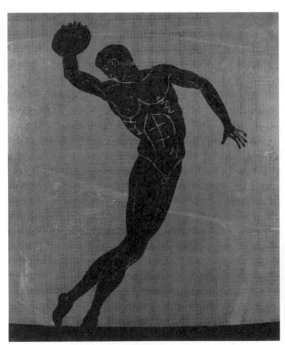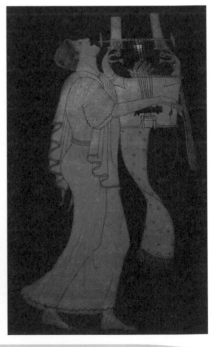

瓶畫風格可分為兩種，一種如左圖中畫面是黑色或暗色，背景是紅色或陶土色；另一種風格如右圖，背景呈黑色，畫面是紅色或陶土色。

！校長爺爺小叮嚀

❶ 古希臘的花瓶都是用黏土做成的，用來裝各種液體，比
如水、酒、油、藥膏和香水。

❷ 希臘瓶畫主要畫的是希臘的神、英雄人物或者希臘童話
和神話故事裡的情景。

❸ 希臘瓶畫大體可以分為兩種風格，一是畫面是黑色或暗
色，背景是紅色或陶土色；另一種是，背景成黑色，畫
面是紅色或陶土色。

動動腦，想想看！

　　看了這麼多有趣的史前與古代繪畫故事，讓我們看看你知不知道這些問題的答案吧！

Q1 第一個使用鑲嵌畫手法來繪畫的人，是哪個地區的畫家呢？

Q2 古希臘人的繪畫並不出名，因為他們大多畫的是哪種類型的繪畫呢？

Q3 古希臘瓶畫大體可以分為哪兩種風格？

..

都是經典名畫的故事！

答錯了別灰心，翻回前面，那些被你忘記或忽略上博物館之旅，

答對了，讓繼續跟著我們繼續，一起探索其中的祕密繪畫故事吧！

這些問題你都答對了嗎？

A3 一者黑黑色的形象，背著橙紅色的陶土色調；另一種是背景是紅色的黑陶土色。

A2 古希臘人的畫大部分都是以優雅的剪影式的人畫，也就是所謂是描畫出讓人「驚訝不已」的畫。

A1 腦明流傳的畫家。

解答看看，你答對了嗎？

中世紀繪畫

西元前27年~15世紀

基督教與宗教畫

中世紀時，由於基督教的興起，加上大多數的畫家都是居住在修道院裡的修士，因此，他們的繪畫主要是描述聖經裡的故事與人物。儘管如此，仍然有許多有趣的畫家，不斷嘗試用全新的方法來作畫。他們究竟發明出哪種新的繪畫方式呢？讓我們一起來看看吧！

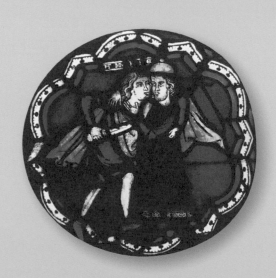

羅馬帝國時期的繪畫
耶穌像和基督教徒

年代：西元前27年～西元5世紀
主要繪畫類型：壁畫、鑲嵌畫
主要畫家：不詳
繪畫風格：由於基督教義的影響，這時期所畫的人物通常都用衣物
將身體包得緊緊的，畫中描述的大多為聖經中的故事。
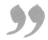

我們所熟悉的歷史人物之一就是耶穌基督了，可是沒有人知道他到底長什麼樣子。儘管耶穌的畫像比其他人都多，但是所有關於他的畫都是想像出來的。如果我們能夠擁有一張耶穌真正的畫像，那麼這幅畫一定會是世界上最珍貴的畫。早期的耶穌畫像都是在耶穌去世後很久才完成的，那些畫家從沒有見過耶穌本人，因此他們只能按自己想像中，耶穌的模樣來畫。

耶穌時代最著名的城市要數義大利的羅馬。羅馬的基督徒數量很多，很快就超過了耶穌出生和生活的地方。早期的基督徒是一個祕密團體。當時的統治者認為基督教徒很危險，經常折磨他們，甚至隨便找個藉口就將他們處死，所以他們不得不躲起來。

羅馬的基督教徒在地底下挖了上萬個隧道和地下室，在這些地方聚集開會。他們死後也葬在地下室的壁洞裡。洞穴裡非常昏暗潮濕，只有一些昏暗的小燈照明。這些洞穴就叫做地下墓穴。

地下墓穴的頂部和壁上都畫滿耶穌的畫像。例如其中有一幅叫做〈耶穌好牧人〉，畫中的耶穌肩上扛著一隻羊。我曾說過，沒有人見過耶穌，那麼你認為這些早期的畫家都是依據什麼人的樣貌來畫耶穌的呢？答案就是：古希臘神像！

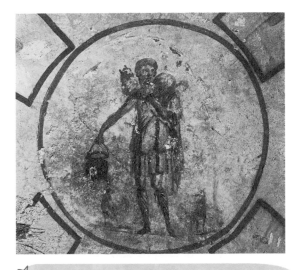

〈耶穌好牧人〉（地下墓穴中的天頂壁畫）。

早期基督徒的畫描述的都是《聖經》故事：丹尼爾被關進獅子洞、約拿鯨魚腹中歷險，還有希臘神奧菲斯使用魔法迷惑野獸等故事。

地下墓穴中絕大部分的畫與我們平時所說的畫都不同，它們不僅僅是一種裝飾。這些畫對於基督徒來說是有一定意義的。他們畫鴿子，是因為他們認為聖靈是以鴿子的形象從天而降的，鴿子就是聖靈的代表；他們畫公雞，是因為在彼得否認自己認識耶穌時，正好有公雞啼叫；他們畫鐵錨，是因為在他們眼裡，基督教就好比一個鐵錨：像鐵錨一樣，可以保護暴風雨中的船隻不觸礁，基督教也是他們的保護傘；他們畫魚，是因為在希臘語中，表示魚的單詞的頭兩個字母正是耶穌的姓；他們還畫葡萄樹，因為耶穌曾經說過：「我就是葡萄樹。」除了這些之外，基督徒還畫過很多類似的、具有象徵意義的畫。

耶穌死後三百年左右，羅馬君主君士坦丁大帝成了基督徒。基督教終於不再是一個祕密團體了。基督徒不再害怕受到迫害，所以他們從那些地下墓穴中走了出來，對耶穌公開膜拜。他們在地面上修建教堂，

〈善良的牧人基督〉（加拉・普拉西狄亞陵墓內門廊上方的馬賽克藝術）。

教堂牆壁上刻滿了圖畫和鑲嵌圖案。在後來的一千多年裡，他們圖畫的主題主要是《聖經》裡的人和故事。

希臘畫家畫的人物通常都不穿衣服，因為他們認為人體是世上最美麗的東西，不願意把它遮蓋起來。基督徒畫家則認為這種畫不夠得體，所以他們畫中的人物都是包得緊緊的，只露出臉、手和腳。他們千方百計讓畫中人物的臉看起來不僅漂亮，而且神聖高尚，所以這些畫的背景都是金黃色的。

有時候，這些圖像並不是畫出來的，而是用石子鑲嵌出來的。石膏牆上的畫通常容易脫落、破裂或被擦掉，石子鑲嵌畫卻可以永久保存。因為只有這種用石子做的畫才能經得起腳踩，不會被磨損或磨光，

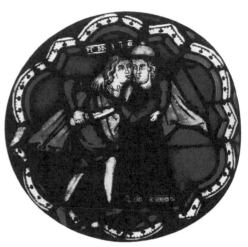

所以教堂地板上的畫通常都是這種鑲嵌畫。

　　基督教畫家最好的作品是《聖經》或其他聖書上那些小小的插圖，或者裝飾圖。這些圖畫有一些和郵票差不多大。它們絕大部分是修士——也就是把一生都奉獻給了教堂的虔誠基督徒——畫的。那時印表機還沒發明，所以所有的書都是手寫的（我們把手寫的書叫做手稿）。

　　這些書本上的圖畫就叫做插圖，插圖通常都是金色與明亮的顏色，比教堂牆上和天花板上的大型圖畫還漂亮得多。

! 校長爺爺小叮嚀

1 因為沒有人見過耶穌，所以早期畫家都是依據古希臘神
的畫像來畫出耶穌的形象！

2 希臘畫家畫的人物通常都不穿衣服，他們認為人體是世
上最美麗的東西，不願意把它遮蓋起來。基督徒畫家則
認為這種畫不夠得體，所以畫中的人物都是包得緊緊的，
只露出臉、手和腳。

3 石子鑲嵌畫可以永久保存，所以教堂地板上的畫通常都
是這種鑲嵌畫。

中世紀修道院繪畫（1）
牧童畫家

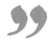

年代：4世紀～15世紀
主要繪畫類型：鑲嵌畫、濕壁畫、蛋彩畫
主要畫家：契馬布、喬托
繪畫風格：這個時期的畫家尚未開始使用油畫，只有濕壁畫與蛋彩畫。主要的繪畫主題仍然以基督教故事、聖經人物為主。

你可能從沒親眼見過一幅名畫吧？事實上，只有很少的人真正見過，他們或者出過國，或者去過世界上最大的幾個藝術博物館。大部分人只見過名畫的圖片。這就有點像我們看了印有尼加拉瓜大瀑布的明信片，看到的只是瀑布的圖片，而不是真正的瀑布。不過透過看圖片，我們可以知道瀑布大概的樣子。同樣，透過看名畫的圖片，我們也可以大致知道那些偉大的繪畫作品是什麼樣子。不過看圖片的感覺和看實物的感覺還是很不一樣的。例如，如果你能看到的就只是一張彩色圖畫的黑白圖片，那麼你就得充分發揮想像力，去想像出這張彩色圖畫真實的樣子。

我在 P28 說過，希臘繪畫之父是波利格諾托斯。大約兩千年之後，有一個人被稱作「義大利繪畫之父」，他的名字叫契馬布（Cimabue）。

契馬布住在佛羅倫斯，佛羅倫斯的意思是「花城」，位於義大利中部。契馬布的繪畫很少保存下來，那些保存下來的畫作，我們也不能

〈聖母像〉（義大利畫家契馬布所繪）。

確定是不是真由他所畫。而且，從這些保存下來的畫中，你可能也很難看出為什麼我們會說他是個偉大的畫家。

要是契馬布生活在今天，他很可能算不上偉大的畫家，不過在他那個時代，他是非常偉大的，比他之前一千多年以來的其他畫家都要好。他曾畫過一幅聖母瑪麗亞的畫像。畫好後，人們都覺得非常非常好，所以大家就舉行了一次慶祝遊行，吹著喇叭、舞著旗幟，把畫像從契馬布家一直抬到安放畫像的教堂裡。

契馬布的另一幅名畫畫的是一位聖方濟修士。修士就是把所有的時間都花在修身行善之上的聖徒。聖方濟會是聖方濟發起的一個修士會，叫做方濟各修會。所有修士在加入這個組織時，都得承諾像耶穌那樣生活。他們必須放棄所有的錢財、終身不娶、一心行善。他們還必須動手勞動、自己種糧食、建房子。而且，他們也得經常把頭頂的頭髮剃光，只留下光禿禿的頭皮，讓大家一看就知道他們是修士。這種剃光頭的做法叫做剃度。修士穿的是粗糙的棕色帶帽長袍，腰間用一根粗糙的繩子繫起來。

在你看到下一頁時，不要期待在這裡能看到漂亮的圖片。事實上，右方的圖片非常難看，你看了一定會驚叫：「這個人真是又老又醜！」

圖中畫的是聖方濟，他頭頂的光圈叫做光環，聖人的頭頂一般都會畫一個光環，表示他們很神聖。聖方濟手上的小黑點並不是不小心弄上去的。據說，聖方濟總是希望自己能夠像耶穌，所以有一天，天使來到他身邊，在他手掌和腳掌上鑽了許多洞，就像耶穌當初被釘在十字架上時，手掌和腳掌上被釘出的洞一樣。這種手腳上的標記叫做「聖痕」。

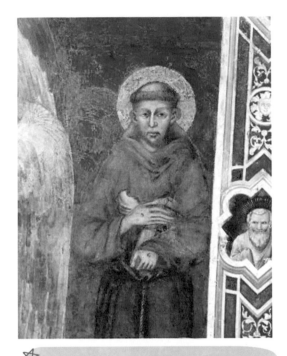

〈聖方濟〉（義大利畫家契馬布所繪）。

不過，契馬布有名倒不是因為他自己的成就，而是因為他的一個學生，這個學生後來成了非常著名的畫家。據說，有一天，契馬布在離佛羅倫斯不遠的一個鄉村散步，無意間看到一個正在放羊的牧童。這個牧童一邊放羊，一邊在一塊硬石板上為羊群畫畫。契馬布就湊過去看了看，看了後大吃一驚，連忙問這個牧童叫什麼名字。男孩回答說：「喬托（Giotto di Bondone）。」

契馬布就問喬托願不願跟他回佛羅倫斯學習繪畫。這個男孩非常開心能有這樣一個機會。徵得他爸爸的同意後，男孩就跟著契馬布一起生活和學習了。他長大後，畫了許多有名的畫像，主要是耶穌和聖母瑪麗亞，但更多的是契馬布過去常畫的聖方濟。

聖方濟住在離佛羅倫斯不遠的一個小鎮，叫做亞西西。這個小鎮上有一座為他而建的教堂。不過這座教堂其實是由兩座小教堂組成的，

上下各一座。在上面那座教堂的牆上，喬托畫了許多畫，描述聖方濟的生平故事。

關於聖方濟，有一個神奇的傳說，就是說他常常能吸引許多鳥兒聚在他身旁聽他佈道。右上方這幅畫描述的就是這個情景。

在喬托那個時代，畫家用的顏料和我們今天用的不一樣。今天的畫家用的顏料一般是由彩色粉末和油混合而成（我們把它叫做油彩），而且他們在畫布上作畫。但在那個時代，畫家不用油彩，也不在畫布上畫畫。他們將彩色粉末和水混在一起，然後在剛刷好的石灰牆上作畫。或者，他們將彩色粉末與一些黏性物質——比如蛋清或膠水——混在一起，然後在乾燥的石灰牆、木板或銅片上作畫。前面那種在剛刷好的石灰牆上作畫的畫叫做「濕壁畫」，意思是這種畫是畫在潮濕的牆壁上的；而後面那種繪畫叫做「蛋彩畫」，意思是這種畫的顏料是用各種材料與蛋清混合而成的。

據說，有一次教皇想找人畫一幅畫，就派了一個使者去喬托那裡，向他要一幅繪畫作品的樣本。喬托用畫筆蘸了點顏料，輕輕揮了一筆，便在一片木板上畫出了一個規則的圓。他讓使者把這個圓拿回去給教皇，以示自己的才能。如果不用圓規，你認為你能一筆畫出一個規則的圓嗎？先用鉛筆試著畫一下，然後再用畫筆試一下。

畫 家 小 檔 案

喬托（Giotto di Bondone）

出生地：義大利
生卒年：西元 1267 年～西元 1337 年
創作風格：濕壁畫
代表作品：〈猶大之吻〉、〈最後審判〉、
〈哀悼基督〉

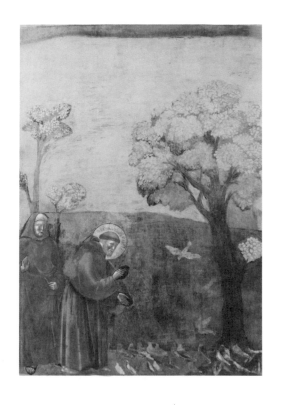

右／〈向鳥兒佈道〉（義大利畫家喬托所繪）。
下／〈契馬布和喬托〉（義大利畫家莎巴杜里所繪）。
畫中描繪了大畫家契馬布在路上發現十五歲的牧羊人喬托在石頭上作畫展露出驚人才華，便收他為徒的情景。

一定畫不出來吧？不過，即使你能畫出來，也不能意味著你就是個偉大的畫家。描摹出一幅畫是很容易的。即使不描摹，看著一個東西臨摹出一幅畫也難不到哪去。成千上萬的人都能畫出一籃子水果、一瓶花或一處漂亮的風景，但這些畫都只是簡單的臨摹而已。還有許多人可以臨摹出偉大畫家的作品，有些甚至臨摹得非常像，簡直讓人辨別不出真假。但很少有人能夠全憑自己的畫筆創作出一幅畫，能夠將各種零散的碎片拼湊成一幅美麗的圖畫。

只有能夠做到這一點的人，才能算是天才畫家。

！校長爺爺小叮嚀

❶ 基督教的畫作中，聖人的頭頂一般都會畫一個光環，表示他們很神聖。

❷ 喬托時代的畫家會將彩色粉末和水混在一起，然後在剛刷好的石灰牆上作畫，這就叫做「濕壁畫」。

❸ 將彩色粉末與一些黏性物質——比如蛋清或膠水——混在一起，然後在乾燥的石灰牆、木板或銅片上作畫，就稱為「蛋彩畫」。

中世紀修道院繪畫（2）
天使般的弟兄

年代：4世紀～15世紀

主要繪畫類型：鑲嵌畫、濕壁畫

主要畫家：弗拉·安吉利科

繪畫風格：主要的繪畫主題仍以基督教故事與聖經人物為主，且當時最喜愛的繪畫主題為「天使報喜」。

修士住的房子叫做修道院。因為修士視所有人都為弟兄，我們也就把他們叫做「弟兄」。今天有些教堂的成員也互相叫兄弟姐妹。

在有「花都」之稱的佛羅倫斯，有一座名叫聖馬可的修道院，聖馬可便是寫《新約·聖經》的那位使徒。這個修道院裡有一個修士非常善良、聖潔，別人都叫他「天使般的弟兄」。他名叫弗拉·安吉利科（Fra Angelico）。你可能會覺得奇怪，修士竟然也能成為了不起的畫家？事實上，弗拉·安吉利科很有畫畫的天賦，聖馬可修道院內牆上的聖經圖畫都是他畫的。

修士睡覺的地方叫做單人小室，每個房間都非常簡陋，像囚房一樣。聖馬可修道院裡一共有四十個這樣的單人小室。弗拉·安吉利科一生中，絕大部分時間都在這些房間的牆上畫畫，這樣，所有的修士都可以在牆上欣賞到《聖經》中的情景，並思考其中的意義。這些圖畫當然都是壁畫。

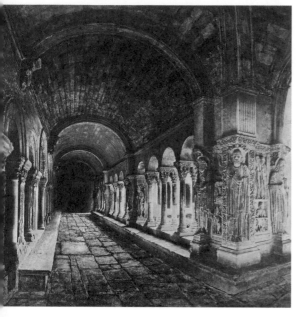

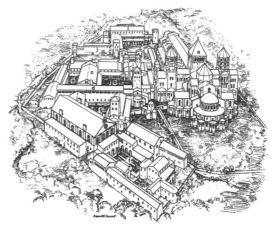

上／中世紀的修道院復原圖。
左／聖特羅菲姆修道院默禱處。

　　除了這些畫之外，弗拉・安吉利科還會用蛋彩在木板上畫畫。還記得嗎？我曾說過，蛋彩是由顏料和雞蛋清或膠水這種黏性的東西混合而成的。

　　儘管弗拉・安吉利科比喬托晚出生一百年左右，他的繪畫風格與喬托卻非常相似。據說，他總會在開始畫畫前認真祈禱很長一段時間。真正著手畫畫後，他會堅持保留第一次畫出來的樣子從不修改，因為他相信，是上帝指引著他的手在畫畫，所以不應該做任何修改。作為這樣一個虔誠的信徒，他自然只畫與宗教有關的畫，比如聖人或天使，並且也不求任何回報。

　　那個時代的畫家非常喜歡畫的一個宗教主題就是「天使報喜」。還記得嗎？《聖經》裡說過，上帝派遣天使加百利來到瑪麗亞面前報喜，告訴她，她將懷孕並生下聖子耶穌。這就是「天使報喜」的故事，也就是天使告知瑪麗亞，她將成為聖子之母。

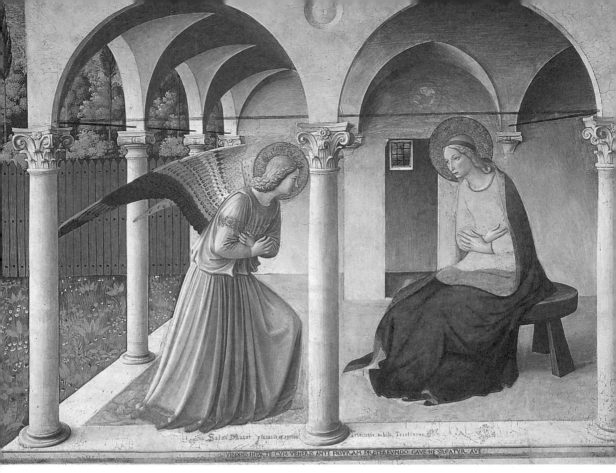

上／〈天使報喜〉（義大利修士弗拉・安吉利科所繪）。

右／〈聖彼得〉（義大利修士弗拉・安吉利科所繪），此圖用來提醒修士保持安靜。

　　你要是看到弗拉・安吉利科畫的〈天使報喜〉，一定也會覺得畫面非常甜蜜溫馨。我們可以從畫上看到聖母瑪麗亞坐在門外的圓凳上，雙臂在胸前環抱。一個天使從天而降，半跪在地上，告訴瑪麗亞，她即將生下上帝之子。

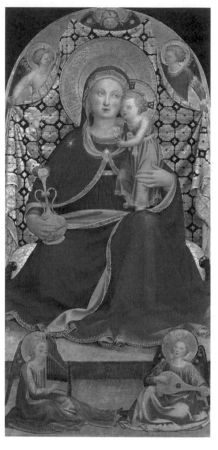

上／〈聖母像〉（義大利修士弗拉・安吉利科所繪）。

右／〈被天使環繞的聖母像〉（義大利修士弗拉・安吉利科所繪）。

　　除非在某些特定時刻作為特殊獎勵，否則聖馬可修道院的修士是不允許私下交談的。他們絕大部分時間都必須保持安靜。試著想想，要是要你一天，哪怕一個小時保持沉默，不能與身邊的任何人講話，那將是件多麼痛苦的事呀！這個修道院之所以制定這一規則，是為了讓修士一心思考著上帝和教義，而不是把時間浪費在沒有意義的閒聊上。弗拉・安吉利科在聖馬可修道院一個門道上方畫了一幅畫，畫中聖彼得把手指放在嘴唇上，提醒修士保持安靜。

　　聖馬可修道院現在已經成了弗拉・安吉利科繪畫作品的博物館，裡面有他絕大部分可移動的畫作，以及單人小室牆上的壁畫。其中有

一張可移動畫作刻畫的是懷抱著耶穌的聖母瑪麗亞。所以這幅畫叫做〈聖母像〉。

在後來的幾百年內，人們畫了成千上萬幅〈聖母像〉。實際上，每位畫家都至少畫過一幅〈聖母像〉。每個教堂也至少有一、兩幅〈聖母像〉。在西方每個家庭，只要能夠買得起畫，也都會有一幅〈聖母像〉掛在牆上，就好像現在在西方家庭至少都有一本《聖經》一樣。

弗拉‧安吉利科畫的〈聖母像〉裝在寬寬的金邊框裡。通常邊框都只是用來將畫與牆壁以及牆上的其他東西分隔開來，本身並沒有什麼美感。但在這幅畫的邊框上，弗拉‧安吉利科畫了十二個小天使，每個天使都在演奏不同的樂器。後來的人們根據這些天使像製作了成千上萬的明信片和其他複製圖片。你們家可能就有一張呢，試著去找找看吧。

！校長爺爺小叮嚀

❶ 修士睡覺的地方叫做單人小室，每個房間都非常簡陋，像囚房一樣。聖馬可修道院裡一共有四十個這樣的單人小室。

❷ 中世紀美術時期，畫家非常喜歡畫的宗教主題就是「天使報喜」，也就是天使告知瑪麗亞，她將成為聖子之母。

❸ 聖馬可修道院現在已經成了弗拉‧安吉利科繪畫作品的博物館，裡面有他絕大部分可移動的畫作，以及單人小室牆上的壁畫。

動動腦，想想看！

　　看了這麼多有趣的中世紀繪畫故事，讓我們看看你知不知道這些問題的答案吧！

Q1 因為沒有人見過耶穌真正的樣貌，因此早期畫家是依據哪個人物的形象來畫耶穌呢？

Q2 基督教的畫作中，會用什麼樣的繪畫方式表示聖人神聖的感覺呢？

Q3 中世紀美術時期，畫家非常喜歡畫的宗教主題是哪個呢？

‧‧

做得好，你答對了嗎？

A1 古朝畫家都是從稱呼為希臘神的畫像來畫出那時候的耶穌的形象。

A2 基督教的畫作中，聖人的頭頂上一般都會畫一個光環，表示他們很神聖。

A3 天使報喜。

這些問題你都答對了嗎？
答對了，表示繪畫藝術從你很喜歡，一起探索文藝復興時期的故事吧！答錯了別灰心，翻回前面，跟著我在文藝復興裡重新認識之後，看看經典名畫的故事吧！

文藝復興時期
14世紀～ 17世紀

復興古希臘藝術

古希臘畫家死後兩千年，義大利的畫家開始懷念起當時的藝術與美，希望能讓這樣的場景重現。也因此，文藝復興時期的畫家開始將古希臘對於「美」的感受，加入自己的畫作中，他們創造出了什麼樣的藝術品呢？讓我們一起來看看吧！

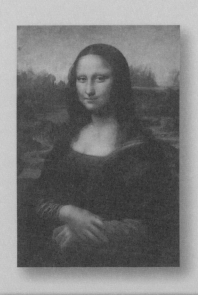

文藝復興早期
文藝復興時期的畫家

年代：西元1400年～西元1500年
主要繪畫類型：濕壁畫
主要畫家：馬薩喬、菲利普·利比、貝諾佐·戈佐利
繪畫風格：繪畫主題仍然以《聖經》內容為主，但因為這時期的畫
家並沒有去過《聖經》中描述的地方，因此畫中人物服
裝、建築風格以當時義大利當地風格為主。

古埃及人相信，他們在死後一千多年會重生，但他們一直都沒有重生。古希臘人並不相信重生的說法，但就在古希臘畫家死後大約兩千年時，在義大利出生了一批人，他們在許多方面都與古希臘人非常相似，簡直就像古希臘人重生，只不過他們不住在希臘，而住在義大利罷了。所以，我們把這一時期叫做「復興時期」，或者「文藝復興時期」，意思就是「重生時期」。

文藝復興時期早期的畫家中，有一位是個年輕的小伙子，他有一個非常難聽的外號。有很多人長大後都還被人叫小時候的外號，這沒什麼奇怪的。但這個男孩後來成了偉大的畫家，人們卻還是一直叫他難聽的外號，這就有點奇怪了。而且直到今天，我們仍然只知道他的外號：馬薩喬（Masaccio）。

因為這是個義大利名字，你可能覺得並不難聽，但事實上，它的

意思是「髒兮兮的湯姆」。

馬薩喬非常貧窮，可能正因為如此，他才會髒兮兮的，而且他很早就去世了。他去世的時候仍然十分貧困、髒兮兮的。他活著的時候，幾乎沒人喜歡他或他的畫，有人甚至說，他是被不喜歡他的人給毒死的。但是他死後，人們的看法有了改觀。許多有名的畫家都認為他的畫非常好，甚至前往保存這些畫的地方去研究和臨摹。

其他畫家之所以研究和臨摹馬薩喬的畫，是因為馬薩喬成功做到了以往畫家都無法做到的一些事。比如，馬薩喬的畫看起來非常有立體感，你可以直接看到畫面的後部。我們把這種效果叫做「透視」。

過去幾千年，畫家一直都想畫出這種透視的效果，但他們都沒做到。因此，文藝復興時期的畫家就很想弄清楚馬薩喬是怎樣做到的。馬薩喬最有名的一幅濕壁畫，畫的是一個天使將亞當和夏娃趕出伊甸園的場景。

在所有研究馬薩喬濕壁畫的畫家中，有一個叫做菲利普·利比（Fra Filippo Lippi）的修士。然而菲利普跟其他的宗教畫家不一樣；他雖然是一個好畫家，卻不是個好修士。據說，他厭倦了修士的行善生活，便從修道院逃出來了。

在外面經歷了一些冒險後，他被一群海盜抓去，賣給人當奴隸。

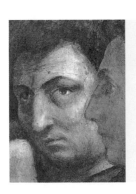

 畫 家 小 檔 案

馬薩喬（Masaccio）

出生地：義大利
活動年代：西元 1401 年～西元 1428 年
創作風格：濕壁畫
代表作品：〈聖母和聖嬰〉、〈聖三位一體〉

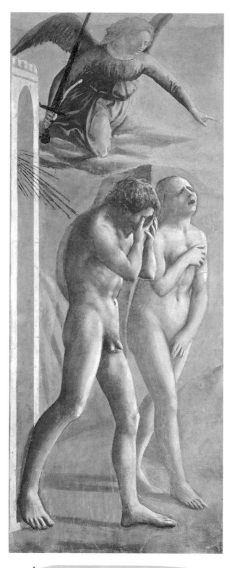

<亞當和夏娃被逐出伊甸園>
（義大利畫家馬薩喬所繪）。

有一天，他用一塊木炭為他主人畫了一張畫像，因為畫得非常像，主人就把他釋放了。恢復自由後，菲利普回到了義大利。後來，一間女修道院請他去畫一張聖母瑪麗亞畫像。

女修道院就是修女住的地方，她們決心把自己的一生都獻給上帝，便一起住在女修道院裡。當時，這個女修道院有一個年輕漂亮的修女奉命作為聖母畫像的模特兒。

修士和修女本來是不允許相愛的。儘管如此，菲利普還是愛上了這位修女，而且他們不顧一切的私奔了。後來他們有了一個兒子，取名叫菲利皮諾，意思就是「小菲利普」。菲利皮諾長大後也成了一名偉大的畫家，比他爸爸還要有名。

文藝復興時期還有一位著名的畫家，叫做貝諾佐·戈佐利（Benozzo Gozzoli），這個名字很有趣，因為姓和名裡都有一個「佐」，讀起來有押韻的感覺。

比薩城有一座著名的塔叫做

〈聖母之死〉（義大利畫家貝諾佐‧戈佐利所繪）。

「比薩斜塔」，這座塔非常奇特，塔身沒有與地面垂直，而是稍稍傾斜。除此之外，比薩城裡還有一個很神奇的東西，那就是「一塊墓地」。

這塊墓地之所以神奇，是因為它的泥土都是從耶路撒冷大老遠運過去的，是耶穌曾經踏過的聖土。當時建成這塊墓地一共花了五十三艘船的聖土。後來這塊墓地就叫做「德爾坎波聖多明各」，意思是「聖陵」。

聖陵周圍有一面圍牆，貝諾佐在圍牆的內側畫了許多畫，描述《舊約‧聖經》上的故事。比如，諾亞方舟的故事、巴比倫的故事、大衛的

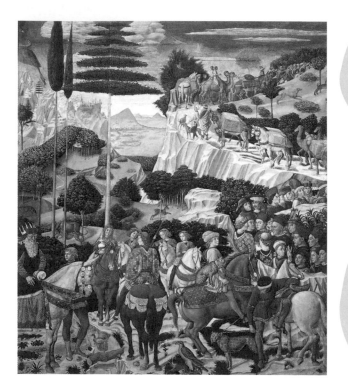

左／〈最古老的國王的遊行〉（義大利畫家貝諾佐‧戈佐利所繪）。

下／義大利比薩城中的比薩斜塔（圖中由左至右分別為洗禮堂、大教堂，以及比薩斜塔）。

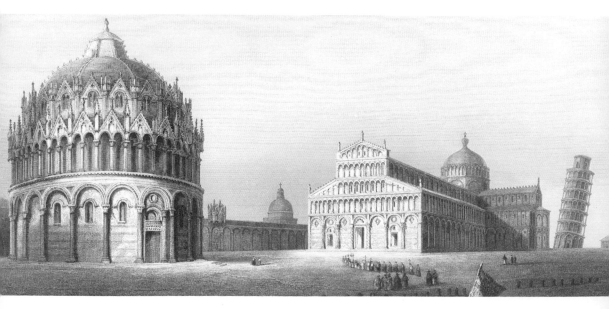

故事、所羅門的故事等等，一共有二十二幅畫。每幅畫上都有大批人物，人群後面通常還有許多建築（我們把這些建築物叫做背景）。

文藝復興時期的宗教畫像中，人物的服裝與聖經時代人們的著裝很不一樣，而且背景建築的風格也完全不同於聖經時代或《聖經》中提到的那些地方的建築風格。這是因為，文藝復興時期的畫家從沒去過《聖經》中敘述的地方，也不知道《聖經》中的人物著裝和建築風格應該是什麼樣子，所以他們只能按照義大利人穿衣和建築風格來畫。

前面提到的三位畫家就是文藝復興時期早期的著名畫家，文藝復興時期早期指的是西元一四〇〇年到西元一五〇〇年之間的那一百年。可能在你看來，這三名畫家並不像是希臘人重生，但是一定要記住他們的外號：髒兮兮的湯姆、不守規矩的修士和墓地畫家。

！校長爺爺小叮嚀

1 義大利畫家馬薩喬的作品非常有立體感，因此之後有許多畫家便研究和臨摹馬薩喬的畫。

2 文藝復興時期的畫家從沒去過《聖經》中敘述的地方，也不知道《聖經》中的人物著裝和建築風格應當是什麼樣子，所以他們只能按照義大利人的穿衣和建築風格來畫。

3 文藝復興早期指的是西元一四〇〇年至西元一五〇〇年之間。

文藝復興鼎盛時期
罪惡與佈道

年代：西元1492年～15世紀
主要繪畫類型：濕壁畫
主要畫家：波提切利、弗拉・巴托洛米奧
繪畫風格：畫家開始對古希臘的藝術、歷史和知識感興趣，因此許
　　　　　　　多畫作開始加入古希臘對於人體的美學概念。

在美國，幾乎所有小朋友首先學會的一個歷史年代都是西元一四九二年——哥倫布發現美洲的那一年。哥倫布是義大利人，但當時大部分義大利人對哥倫布並不感興趣，也不關注他在做些什麼。他們只對兩件事情感興趣：一是享受生活，二是藝術。

　　他們對希臘、希臘的藝術和知識尤其感興趣，對哥倫布發現的新大陸卻不怎麼關心。這個時期被稱為文藝復興鼎盛時期的開始，也就是西元一四九二年左右。

　　你在地球儀上可能很難找出義大利在哪裡，它非常小，比你小拇指大不了多少，不起眼的坐落在地中海旁邊。不過在文藝復興鼎盛時期，這塊小拇指大小的地方上卻居住著有史以來最偉大的畫家。我們把這些畫家叫做「古代大師」。

　　你可能會覺得很奇怪，為什麼在義大利那麼小的一塊地方會有那麼多了不起的畫家呢？簡直每隔幾公里就有一位了。原因就是：義大利

是當時基督教的中心，而且在此之前，義大利的畫家都只畫宗教主題的繪畫。

後來有一批義大利畫家開始畫一些聖經故事以外的事物，其中有一位畫家叫波提切利（Sandro Botticelli）。波提切利也畫宗教畫，但他特別喜歡畫古希臘神，以及其他虛構的人和事物。

我曾說過，在文藝復興時期，所有人都對古希臘的藝術、歷史和知識感興趣。波提切利的畫有自己獨特的風格。他的畫中，女性的腿通常都很長，看起來就像在地上翩翩起舞，而不只是站在地上或者在行走。這些女性通常身上裹著一層薄紗似的長袍，透過長袍可以清楚看到她們婀娜的體態，彷彿沒穿衣服一樣。

哥倫布時代，在佛羅倫斯住著一個修士，他叫薩佛納羅拉（Savonarola），有些人認為他是瘋瘋癲癲的瘋子。但不管怎麼說，他都是一個很厲害的傳教士，因為只要聽過他的傳道，人們都會按照他的要求做任何事情，就像是被他催眠了一樣。佛羅倫斯的人們大多都沒有道德感，他們只貪圖玩樂、享受生活，而且只要能夠享樂，他們從不在乎自己有多壞。薩佛納羅拉宣揚反對世間的各種罪行，預言那些不知悔改的人必將走向滅亡。

他勸誡人們不要玩紙牌和骰子、不擦胭脂、不穿戴飾品、不跳舞、不唱聖歌以外的歌、不寫與宗教無關的書或畫與宗教無關的畫。於是，

畫 家 小 檔 案

波提切利（Sandro Botticelli）

出生地：義大利
生卒年：西元 1445 年～西元 1510 年
創作風格：蛋彩畫
代表作品：〈春〉、〈維納斯的誕生〉

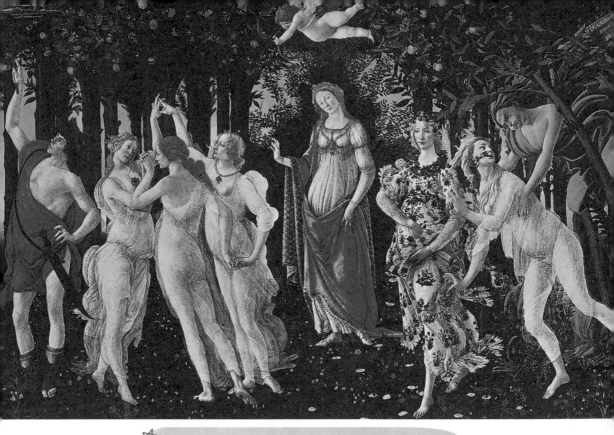

〈春〉（義大利文藝復興畫家波利切提所繪）。

佛羅倫斯的人們開始懺悔。有一天，他們把所有的飾品、花哨的衣裳和不健康的書都堆到一個廣場上，然後一把大火把它們全燒掉，火苗比房屋還要高。

這樣，許多不正當的東西都被燒毀了，其中大部分都是理應被燒毀的。其實，如果每年我們都能選擇一天，大家聚到一起，把房子裡所有壞掉的飾品、沒用的畫和其他垃圾一併燒掉，也是個不錯的想法呢。

波提切利聽了薩佛納羅拉的佈道後，也覺得自己有罪，因為他畫了很多神像和其他非宗教主題的畫。所以他把這些非宗教主題的畫都拿去燒掉了。不過，幸運的是，燒掉的只是一小部分，他的許多佳作至今仍完好無缺的保存在藝術館裡。

右邊這幅畫屬於宗教畫，是一幅聖母像。它不像大部分畫那樣是方形，而是圓形的。這種圓形的畫就叫「圓形畫」。

這幅畫叫〈聖母加冕圖〉。從圖中我們可以看到，兩個小天使正在為瑪麗亞戴王冠，表明她成為聖母。瑪麗亞正在一本書上寫一首歌，聖嬰好像在指引著她的手。這首歌直到現在還經常在教堂裡唱到，叫做「聖母瑪麗亞頌」。所以這幅畫也常被叫做〈聖母瑪麗亞頌〉。歌曲歌頌的是瑪麗亞感謝上帝從萬人之中挑選她作為耶穌之母。

〈聖母加冕圖〉（義大利文藝復興畫家波提切利所繪）。

畫中那兩個分別手托油墨缸和手拿書本的小男孩，是現實存在的人物。他們也不是生活在耶穌時代，而是在波提切利那個時代。所以，把他們倆畫到這幅畫裡，感覺有點奇怪。但古代大師總會做這樣的事。這兩個小男孩長大後都成了教皇。

後來，被薩佛納羅拉指責為罪孽深重的那些人實在忍受不了他了，甚至連一些追隨者也開始背棄他。最後，他們把他抓了起來，吊死在公共廣場的十字架上。這樣還不夠，他們又把他的屍體放在木樁上燒掉了。這樣也不夠，又把薩佛納羅拉的骨灰扔進了河裡。

當時在佛羅倫斯還有另外一個年輕的畫家，他和波提切利一樣，

也把自己所有的非宗教類畫作都燒掉了。他看到薩佛納羅拉的下場時，非常震驚，決定放棄畫畫成為一個修士。他自封名號弗拉・巴托洛米奧（Fra Bartolomeo），住在薩佛納羅拉曾經居住的修道院，安吉利科搬去聖馬可修道院以前也在那生活過。接著有整整六年，弗拉・巴托洛米奧再也沒有畫過一幅畫，連畫筆都沒碰過，每天就只是禱告。

後來，他被人說服，重新拿起了畫筆，並從此畫了許多漂亮的畫。當然，他所有的畫都是宗教主題的。其中有一幅畫叫做〈塞巴斯蒂安的聖人〉。據說，聖塞巴斯蒂安祕密皈依基督教後被人發現，被亂箭射死。弗拉・巴托洛米奧為修道院畫的聖塞巴斯蒂安畫像一絲不掛，身上插滿箭。其他修士都認為這幅畫很不得體，最終這幅畫被移走了。

弗拉・巴托洛米奧還畫過他的崇拜者——薩佛納羅拉。薩佛納羅拉長得一點都不好看。事實上，他的鼻子很大，非常醜，所以他的反對者總嘲笑他。弗拉・巴托洛米奧畫的薩佛納羅拉畫像雖然也不好看，但卻形象偉大。

弗拉・巴托洛米奧並沒有改變薩佛納羅拉的長相，只是照著他原本的樣子畫了出來，不過這幅畫像卻很好看，因為畫像中的人物為了堅持自己認為是對的信念，遭受了世界上最痛苦的折磨和苦難。

絕大部分畫家在畫人物肖像時，都會找真人擺姿勢。我們把這些擺姿勢的人叫做模特兒。不過，弗拉・巴托洛米奧使用的模特兒不是真人，而是關節可以自由活動的木頭娃娃。他先幫這些娃娃穿好衣服，然後按照自己想畫的人物造型擺好娃娃的姿勢。這種木頭娃娃叫做人體活動模型，是專門用來為畫畫擺姿勢的。

弗拉・巴托洛米奧是第一個在聖母像腳下畫嬰兒天使的畫家，後來的畫家也都模仿他這種畫法。

〈薩佛納羅拉〉（義大利文藝復興畫家弗拉·巴托洛米奧所繪）。

！校長爺爺小叮嚀

❶ 波提切利聽了修道士薩佛納羅拉的佈道後，覺得自己畫了很多神像和其他非宗教主題的畫是有罪的，所以把這些非宗教主題的畫都燒掉了。不過，幸運的是，燒掉的只是一小部分。

❷ 絕大部分畫家在畫人物肖像時，都會找真人擺姿勢。我們把這些擺姿勢的人叫做模特兒。不過，弗拉·巴托洛米奧使用的模特兒不是真人，而是關節可以自由活動的木頭娃娃。

❸ 弗拉·巴托洛米奧是第一位在聖母像腳下畫嬰兒天使的畫家，後來的畫家都模仿他這種畫法。

拉斐爾
偉大的老師和「最偉大的」學生

年代：西元1483年～西元1520年
主要繪畫類型：濕壁畫、油畫、蛋彩畫
主要畫家：佩魯吉諾、拉斐爾
繪畫風格：這個時期仍然以宗教畫為主，但繪畫時人物清秀、場景
　　　　　祥和，將對宗教的虔誠和人物的美貌完美融合。

美國許多城市都是以人名來命名的，比如華盛頓、聖路易斯、傑克森維爾等。很少人會根據城市的名字來取名，不過有一位畫家的名字就是根據一座城市來取的。這座城市是義大利的佩魯吉諾（Perugina）。事實上，佩魯吉諾出生時並不叫這個名字，但大部分人已經忘記了他的真名。他甚至不是在佩魯吉諾出生的，只不過後來在那裡定居，而且開辦了一所繪畫學校。

有些時候，你收到一封信，不用打開信封，只看信封上的字跡就能猜出是誰寄來的。同樣，即使畫上沒有名字，我們也可以猜出哪些畫是佩魯吉諾畫的。佩魯吉諾最常畫的是聖母瑪麗亞和聖徒。通常只要看過他的幾幅畫，就能認出他其他的畫，儘管你可能也說不出確切要怎麼認，為什麼能認出。不過，**他畫中人物通常都是腦袋偏向一邊，臉上帶著甜甜的微笑，一隻腳微微屈著。**

佩魯吉諾畫過許多漂亮的畫，不過他出名的原因，主要還是因為

自己的一名學生。這名學生是個年輕的小伙子，許多人都認為他是有史以來最偉大的畫家。他的名字叫做拉斐爾（Raffaello Sanzio）。拉斐爾跟著佩魯吉諾學習了三年。到他十九歲時，他已經把老師能教的所有東西都學會了，所以他開始自學。拉斐爾三十七歲就去世了，但他一直都非常辛勤的畫畫，他生平一共完成了一千多幅畫，據說他就是因為太辛苦而累死的。

　　拉斐爾差不多每個星期就完成一幅畫，有些畫還非常大，人物非常多。想要完成這麼多畫，只有一個辦法，就是讓學生幫忙。事實上，據我們所知，拉斐爾也正是這麼做的。**他通常先把畫中人物的臉畫好，然後讓學生畫人物的服裝、四肢和其他不那麼重要的地方。**

　　如果在每頁紙上印一張拉斐爾的畫，那麼他所有的畫加起來可以湊成好幾本書。〈大公爵的聖母〉是他的知名畫作之一，這幅畫之所以叫這個名字，是因為有一個大公爵曾經高價買走這幅畫，出價比他自己所有財產加起來的價值還要高。事實上，這個公爵甚至都不願意把這幅畫掛在自己宅邸的牆上，或者鎖在櫃子裡保存起來，他希望把它時刻帶在身邊。所以無論走到哪裡，他都把這幅畫放在自己的馬車裡，這樣他就能隨時欣賞到它了。

拉斐爾（Raffaello Sanzio）

出生地：義大利
生卒年：西元1483年～西元1520年
創作風格：濕壁畫、油畫、蛋彩畫
代表作品：〈雅典學院〉、〈大公爵的聖母〉、
　　　　　〈椅中聖母〉、〈西斯廷聖母〉

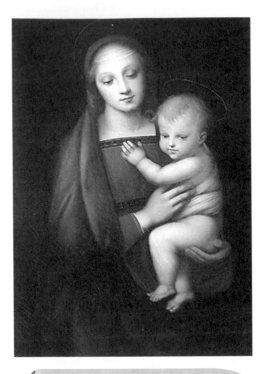

〈大公爵的聖母〉（義大利文藝復興畫家拉斐爾所繪）。

當然，這個大公爵現在已經去世了，這幅畫也被放到了佛羅倫斯的一個美術館裡。到這座美術館的任何人都可以參觀這幅畫，看多少次、看多久都沒關係。你可能在想，住在佛羅倫斯的人多幸運呀，他們可以天天免費欣賞這幅畫！不過，據我所知，有些佛羅倫斯人從未去看過這幅畫。很奇怪吧？人就是這麼怪。有些人千里迢迢，花大筆錢專門去看這幅畫；而有些人就住在隔壁，卻從不「多走幾步路」去看一看。

拉斐爾另一幅有名的聖母像叫做〈椅中聖母〉，採用的是圓形構圖，整幅畫是圓形的。

據說，有一天拉斐爾正在鄉間散步，無意間看到一個年輕的母親抱著一個嬰兒坐在門邊。拉斐爾自言自語道：「多麼漂亮的聖母瑪麗亞呀！我得趁著她還沒改變姿勢前趕快把她畫下來。」

他馬上往四周望了望，看有沒有合適的東西可以用來畫畫。接著，在不遠處的一個垃圾堆裡，他找到一個垃圾桶的圓蓋。他立即在上面用鉛筆勾勒出那位年輕母親和小孩的輪廓。然後，他一回到家，就馬上根據輪廓把他們畫了出來。

不過世界上最著名的畫要算拉斐爾的另一幅聖母像，叫做〈西斯

廷聖母〉。「西斯廷」是最初
安放這幅畫的教堂的名字。
不過,現在這幅畫已經放
在德國德勒斯登(Dres-
den)的一家美術館裡,
在那裡,它被單獨放在
一間專門的屋子裡。因
為人們認為,世界上再
也找不到任何一幅畫配與
它放在一起。

〈椅中聖母〉(義大利文藝
復興畫家拉斐爾所繪)。

我給你看的許多聖母像中
的聖母都很漂亮,不過畫中的
聖嬰卻一點都不好看,通常看
起來要麼像個小老頭,要麼就
只是個普通的胖小孩,完全不像我們想像中上帝之子應該具有的形象。
不過,拉斐爾的作品〈西斯廷聖母〉中,卻把聖嬰畫得非常漂亮。畫
中,聖母瑪麗亞的腳下,有兩個小天使倚在畫的邊緣處。拉斐爾是從他
的好朋友費拉·巴爾托洛梅奧那裡獲得這個靈感的。

畫中另外兩個正在朝觀聖母的人分別是西克斯特教皇和芭芭拉聖
徒。這兩個人自然都不是耶穌時代的人物,但拉斐爾還是將他們放在了
畫中,就像波提切利在他的〈聖母加冕〉中畫了兩個人世間的小男孩一
樣。

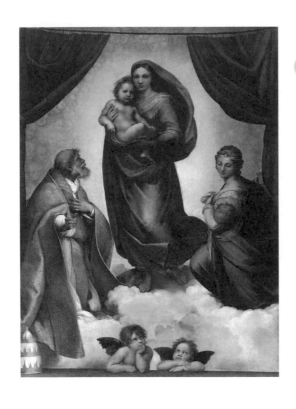

〈西斯廷聖母〉（義大利文藝復興畫家拉斐爾所繪）。

!校長爺爺小叮嚀

1. 義大利文藝復興畫家佩魯吉諾畫中的人物，通常都是腦袋偏向一邊、臉上帶著甜甜的微笑，且一隻腳微微屈著。

2. 義大利文藝復興畫家拉斐爾通常自己先把畫中人物的臉畫好，然後讓學生畫人物的服裝、四肢和其他不那麼重要的地方。

3. 〈大公爵的聖母〉是拉斐爾的知名畫作之一，因為有一個大公爵曾經高價買走這幅畫，出價比他自己所有財產加起來的價值還要高，因而得名。

米開朗基羅
畫畫的雕塑家

年代：西元1475年～西元1564年
主要繪畫類型：濕壁畫
主要畫家：吉蘭達約、米開朗基羅
繪畫風格：比起繪畫，米開朗基羅更喜愛雕刻，就連繪畫時，其中
　　　　　的人物也像真人一樣有立體感。因此，我們把米開朗基
　　　　　羅的畫叫做「類雕像畫」。

文藝復興時期，年輕的女孩通常都喜歡在頭上戴金黃色的花環，就好像現在的女孩子喜歡戴手鏈或者戒指一樣。有一個金匠金屬花環做得特別好，所以非常出名，被人稱為吉蘭達約，意思就是做花環的人。後來，吉蘭達約不做花環了，開始畫畫。他畫了許多很有名的畫。然而，他做過的最了不起的事要數培養出了世界上最偉大的畫家——米開朗基羅。米開朗基羅跟著吉蘭達約學習了三年，老師不但沒有收他學費，相反，還給他錢呢！

　　吉蘭達約絕對是個很好的美術老師，不過，比起畫畫來，年輕的米開朗基羅更喜歡雕塑。所以他離開了吉蘭達約的工作室，轉而開始學習雕塑。

　　可是，米開朗基羅並不是一個很好相處的人。他總是想到什麼就說什麼，從不避諱，也從不理會自己的話會不會傷害別人。有一天，米

開朗基羅公開發表評論，說另一位年輕雕塑家的雕刻作品不怎麼樣。

也許他說的並沒有錯，不過那位雕塑家非常生氣，一拳擊中了米開朗基羅的鼻子。因為打得太用力了，米開朗基羅的鼻骨都斷了。從那以後，米開朗基羅的鼻子就又醜又歪。

米開朗基羅很快就成了有名的雕塑家——也就是專門雕刻塑像的人。他從佛羅倫斯搬到了羅馬，開始為教皇工作。教皇非常喜歡米開朗基羅的作品，他甚至不允許米開朗基羅為其他人做雕像。

教皇希望替西斯廷教堂的穹頂畫畫。西斯廷教堂位於梵蒂岡，是教皇的宮殿，它的穹頂是一個高高的拱頂。教皇想讓米開朗基羅來做這個工作，可是米開朗基羅拒絕了，他說：「我是一個雕塑家，根本不喜歡畫畫。」這個時候，一些嫉妒他的人希望看到他出醜，就開始傳播謠言，說米開朗基羅之所以不願意畫，是因為他根本畫不好，不敢嘗試。米開朗基羅聽了後非常生氣，下定決心要向大家證明自己也能像其他畫家一樣畫出很好的畫。

首先，他在教堂裡建了一個鷹架。鷹架是一種木架，頂部離穹頂

畫 家 小 檔 案

米開朗基羅（Michelangelo）

出生地：義大利
生卒年：西元1475年～西元1564年
創作風格：濕壁畫
代表作品：〈創世紀〉、〈最後的審判〉

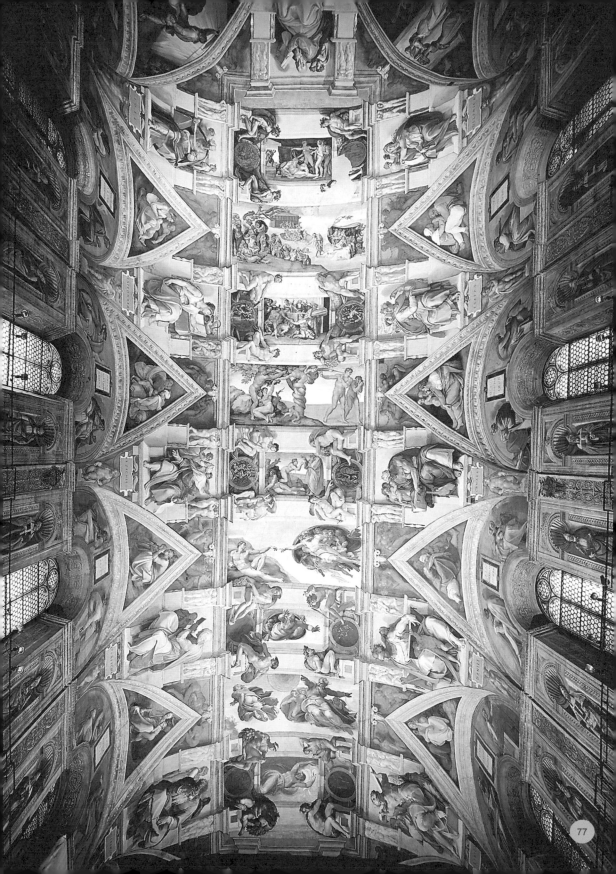

很近的地方裝上許多塊木板，米開朗基羅就可以爬到這些木板上去畫畫。

如果你仔細想想，就會明白，在穹頂上畫畫是多麼不容易的事呀！

畫家必須躺在鷹架頂部。可由於躺的地方離穹頂很近，他能看到的就只有眼前的那一小塊地方，除非他爬下梯子站在地面上仰視。西斯廷教堂的穹頂非常大，所以上面的畫也要特別大，這樣人們站在地面仰視時才能看得清楚。假如讓你不看人物雙腳的位置，就畫出人物的頭，你覺得會怎樣呢？事實上，即使是很了不起的畫家，也很難畫得好。而且，如果米開朗基羅畫筆上蘸的顏料太多，就會滴得自己渾身都是。難怪他不願意接這個工作！

可是一旦著手去做了，米開朗基羅就會堅持下去，沒有什麼能夠阻止他。一開始他請了一些畫家幫忙，可後來他發現這些畫家做的工作不能讓自己滿意，所以就把他們打發走了，全由自己一人負責。

他花了四年半的時間才畫完穹頂的壁畫。想想這份工作的繁重程度，我們就知道，四年半的時間根本不算長。教皇不停催他，所以米開朗基羅乾脆把床搬到教堂裡，這樣就可以有更多的時間來畫畫。

可是教皇還是不斷嘮叨畫應該要怎麼畫才好。米開朗基羅很不喜歡，因為他覺得自己在這方面比教皇懂得多。所以，有一天，當教皇又站在底下不停指指點點時，米開朗基羅就故意把錘子從鷹架上掉下去。但是他非常小心，讓錘子剛好掉到教皇的旁邊，既嚇到了教皇，又沒傷到他。從那以後，在米開朗基羅作畫的時候，教皇不敢再踏進教堂半步。

最後，在頂部的壁畫差不多完成時，米開朗基羅本想添幾筆金色線條。但教皇非常心急，只想盡快開放教堂，所以米開朗基羅不得不放棄這個想法，把鷹架移開了。

羅馬人從四面八方趕來西斯廷教堂，想看看這個雕塑家到底畫了什麼，畫得怎麼樣。他們看到的是一幅以聖經故事為主題的圖畫。穹頂邊緣是預言耶穌誕生的先知畫像。穹頂正中央畫的是《舊約‧聖經》裡的故事，比如創世紀、諾亞方舟以及大洪水等等。

所有畫都畫得非常好，人們看了都目瞪口呆，讚不絕口。

最頂部畫的那些男男女女看上去非常強壯。另外，所有人物看起來都有點像雕像，因此也像真人一樣有立體感，不只是普通的平面圖。出於這個原因，我們把米開朗基羅的畫叫做「類雕像畫」，意思是類似雕像。下圖〈創世紀〉是西斯廷教堂穹頂畫作的一小部分，畫的是「上帝造人」的故事。亞當的肩膀多麼堅厚，肌肉多麼發達！

米開朗基羅完成這幅畫將近三十年後，他又奉命為西斯廷教堂祭壇一端的牆壁畫畫。這面牆上原本有佩魯吉諾的畫，所以他得先把佩魯吉諾的畫覆蓋掉。米開朗基羅新畫上去的畫叫做〈最後的審判〉。

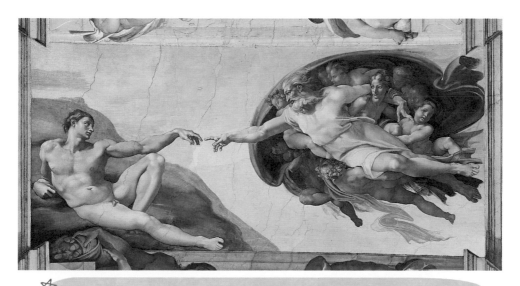

　　〈創世紀〉（西斯廷教堂壁畫之一，義大利文藝復興畫家米開朗基羅所繪）。

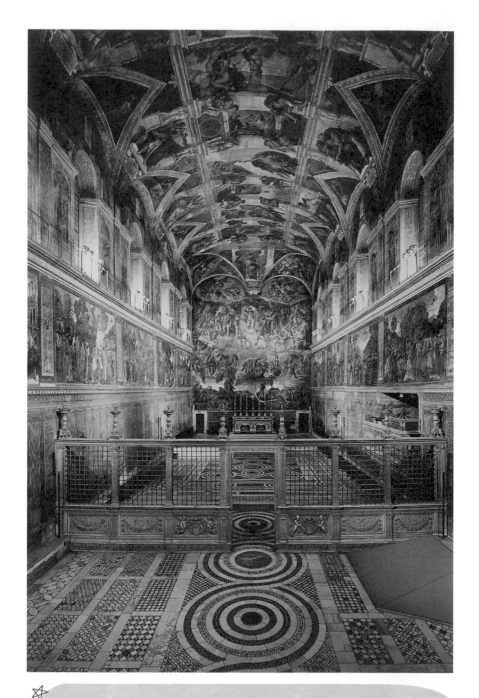

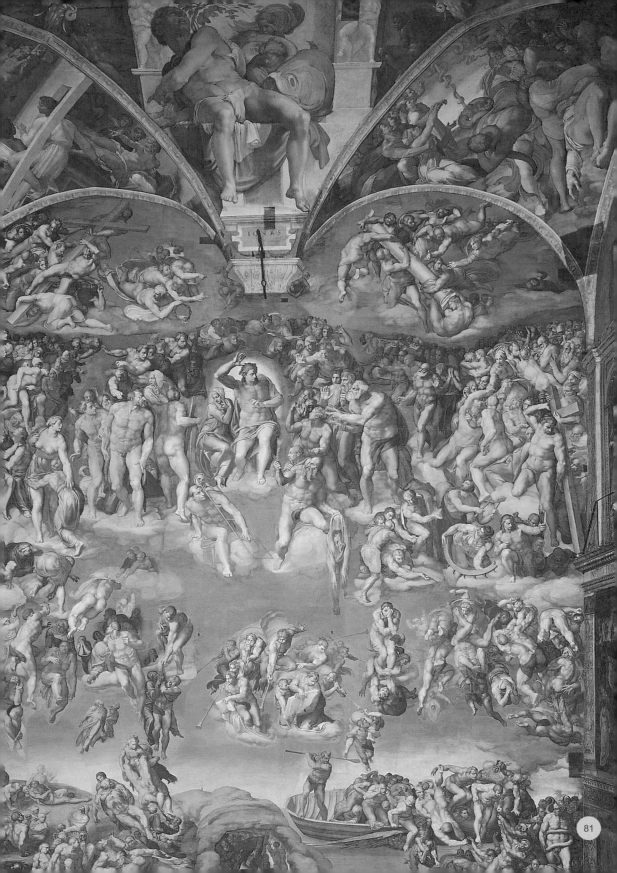

IONAS

〈神聖家族〉（義大利文藝復興畫家米開朗基羅所繪）。

儘管比不上穹頂的那六幅畫，它也是世界上的偉大畫作之一，畫的是在審判日復活的人群。

除了上面提到的這幾件作品外，米開朗基羅就沒幾幅畫了。然而，我們唯一能確定是：他畫的一件完整的作品是〈神聖家族〉。畫中聖母瑪麗亞雙膝跪地，伸手捧著耶穌讓約瑟看。這幅畫同時也說明，米開朗基羅真的很喜歡把人畫成各種奇怪的姿勢。

米開朗基羅活了很長一段時間。可是他年齡越大，脾氣就越差，也越難相處。儘管他是個古怪的老頭，人們還是非常尊敬他，敬仰他，把他視為人類歷史上最了不起的畫家。在《給中小學生的藝術史【雕塑篇】》，我將更詳細的講他的故事給你聽。

！校長爺爺小叮嚀

❶ 儘管米開朗基羅比較喜愛雕刻，但仍然受到教皇所託，為西斯廷教堂穹頂繪製圖畫。

❷ 米開朗基羅的繪畫中，所有人物看起來都有點像雕像，像真人一樣有立體感，不只是普通的平面圖。出於這個原因，我們把米開朗基羅的畫叫做「類雕像畫」。

❸ 米開朗基羅的〈創世紀〉，是西斯廷教堂穹頂畫作的一小部分，畫的是「上帝造人」的故事。

李奧納多·達文西
不斷創新的藝術家

年代：西元 1452 年～西元 1519 年
主要繪畫類型：肖像畫、油畫、壁畫
主要畫家：李奧納多·達文西
繪畫風格：李奧納多·達文西是首位利用將後面景色模糊化處理，
　　　　　營造出畫面有近有遠的視覺效果的畫家。

把 下面這行字放到鏡子前，就可以輕鬆的把它讀出來了。

CAN YOU READ THIS?

　　有一位偉大畫家留下的筆記也是這樣寫的，也要用這種方法才能認得出來。這個偉大的畫家就叫做李奧納多·達文西。不過，我們當然不是因為他能寫反字，才說他偉大。我們之所以說他偉大，是因為他會做很多事，而且大部分事情做得比其他人都好。至於他寫字時為什麼要從右寫到左，很可能是因為他是左撇子吧。

　　達文西出生在文藝復興時期的義大利，比拉斐爾先出生、晚去世。達文西擅長的領域也包括繪畫。而且直到今天，還有人認為達文西是有史以來最好的畫家。除了繪畫，他還有其他許多的愛好，所以儘管他活了很長時間，他一生中畫的畫卻只有很少幾幅。

　　達文西有一幅畫現在保存在巴黎一個名為羅浮宮的藝術博物館裡。這幅畫名叫〈蒙娜麗莎〉。西元一九一一年，有人把這幅畫從羅浮宮的牆上偷走了，在當時引起了很大的轟動，世界各國的報紙都用大標題報導了這件事，就像報導國王去世或者輪船下沉一樣。幸運的是，後來這幅畫被找到了，重新放回了羅浮宮。不過真正的小偷卻一直都沒抓到。

　　〈蒙娜麗莎〉畫的是一名義大利貴婦。她臉上掛著一抹淺淺的微笑，微笑非常淺，彷彿畫家的畫筆當初如果稍有一點改動，這個微笑根本不會存在了。蒙娜麗莎的微笑非常讓人捉摸不透，她彷彿是在對著一個只有她自己才知道的東西微笑。

　　除了蒙娜麗莎的微笑外，畫中還有一些細節值得關注。比如，你看，畫中人物看起來多麼飽滿！不但不像厚紙板刻出的人物一樣扁平，相反，看起來就像個真人似的。**達文西之所以可以把人物畫得這麼逼真，是因為他懂得如何運用陰影和光線以及如何處理從明亮部分到陰影部分的過渡。達文西是歷史上第一個懂得運用這種繪畫手法的畫家。**

　　接下來看看畫中的背景，也就是〈蒙娜麗莎〉身後的那部分畫面。

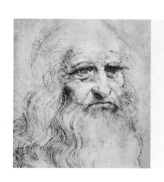

畫 家 小 檔 案

李奧納多・達文西（Leonardo da Vinci）

出生地：義大利
生卒年：西元 1452 年～西元 1519 年
創作風格：肖像畫、油畫、壁畫
代表作品：〈蒙娜麗莎〉、〈最後的晚餐〉、
　　　　　〈巖間聖母〉

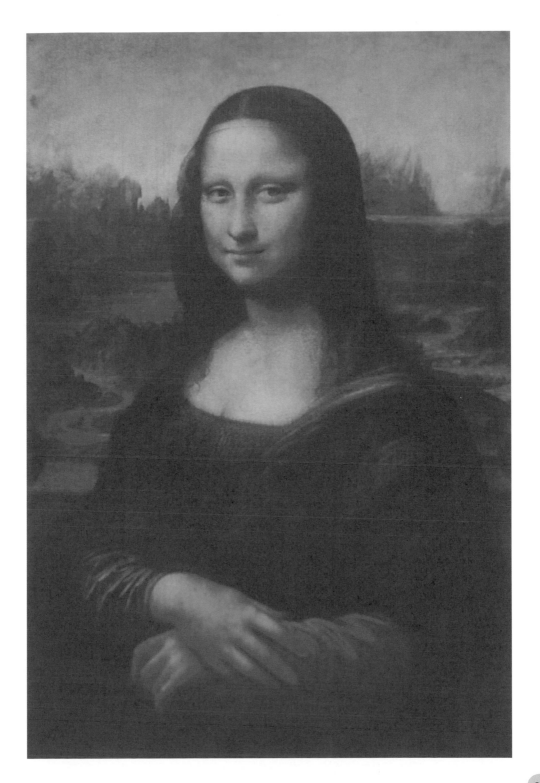

背景是一片由山谷和河流組成的自然風景。你知道的,我們在看自然風景時,總會發現遠處的景物沒有近處的景物那麼清晰。這是因為,你和遠處的景物之間有空氣存在。儘管空氣看不見,但空氣越多,你透過它看到的事物就會越模糊。達文西的確非常偉大,**他在畫自然風景時就考慮到這種現象,把遠處的景物做了模糊處理,這樣一來,畫面中的風景看起來就像真的在遠處一樣。事實上,達文西也是歷史上首位知道這種繪畫手法的畫家。**

達文西另外還有一幅畫也很有名,要是保存在美術館裡,一定也會得到非常細心的照料。

不過,不幸的是,這幅畫卻是放在義大利一間修道院中一間低矮潮濕的房間裡,所以它被水汽嚴重破壞了。事實上,這幅畫是世界上最優秀的畫作之一,之所以沒被放進美術館,是因為達文西直接把它畫在了牆上,沒辦法移動。

這幅畫的名字叫〈最後的晚餐〉,畫中耶穌和十二使徒圍坐在一個長桌邊(編註:《聖經》中有個故事,講的是耶穌的十二使徒中,有一個叫猶大的人出賣了耶穌。所以耶穌才會受難,被釘在十字架上。不過在此之前,耶穌其實已經知道自己使徒中出現了叛徒,所以他在一次吃晚餐時,試探的跟所有使徒說:「你們中間有一個人要出賣我了。」第二天,猶大便出賣了他)。達文西特意挑選了耶穌剛剛講完「你們中間有一個人要出賣我了」時的情景來畫。

你能想像,對於這些使徒來說,出賣他們深愛的主人,也就是被他們視為上帝之子的耶穌,該是多麼可怕的想法。透過刻畫他們的動作、手勢和表情,達文西恰到好處的描繪出每一個使徒在聽到這句話時的感情變化。

在畫中表現人物的感情是非常困難的。畫中的人物自然是不會自

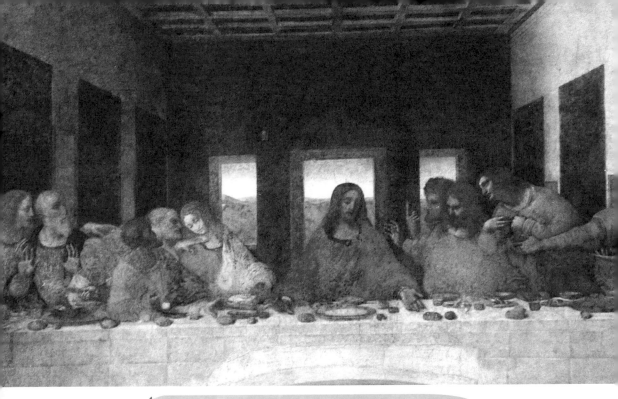

〈最後的晚餐〉（義大利文藝復興畫家達文西所繪）。

己「說出」自己的感受的，所以畫家就得透過刻畫人物思考時的表情，來表現人物內心的情感。在畫這幅畫之前，達文西拜訪了許多聾啞人，了解他們在激動、高興、害怕或生氣時，是如何表達自己感情的。這樣一來，他在畫畫時，就能隨心所欲的表現出畫中人物的內心情感，彷彿這些人物本身就是聾啞人。

　　〈最後的晚餐〉畫好後沒過幾年，就開始從石灰牆上脫落。一個原因是因為這幅畫是畫在乾了的石灰上的。米開朗基羅和其他的壁畫畫家通常都是在剛刷好還未乾的石灰牆上畫畫。這樣，顏料就會滲透到濕潤的石灰中去，除非石灰牆脫落，否則畫好的畫絕對不會從牆上剝落。還記得吧，我告訴過你們，這種繪畫叫做「濕壁畫」。不過達文西對於嘗試新的繪畫方式非常感興趣，所以，很不幸，他並沒有選擇用舊的

濕壁畫方法來畫〈最後的晚餐〉。

　　當〈最後的晚餐〉畫面好幾處脫落後，其他的畫家開始對一些脫落的地方進行修補。所以沒多久，達文西這幅畫很大一部分，都被這些彆腳畫家的彆腳畫給蓋住了。最糟糕的是，修道院的修士決定在牆上開一扇門，門的頂部剛好就在這幅畫底部的正中央。鑽洞時的錘錘打打也震落了許多畫面的碎片。

　　後來，拿破崙帶領軍隊攻入了義大利，他的一些士兵就把這個房間當成自己的馬廄！而且，為了好玩，他們還把靴子扔到畫上，比賽看誰能砸中畫中的猶大。

　　因此，年復一年，這幅美麗的畫被毀壞得越來越厲害，最後甚至差不多要徹底消失了。好在後來一個聰明的義大利人發明了一種方法，可以讓剩下的畫面永久粘在牆上，再也不會脫落。而且，他還試圖擦掉了畫上其他畫家添加的部分，所以現在這幅畫要比它幾百年前的樣子好多了。

　　除了上面介紹的這兩幅外，達文西其他畫作一共也只有三、四幅。其中有一幅叫做〈巖間聖母〉，畫中聖母瑪麗亞抱著還是嬰兒的耶穌坐在地上，旁邊坐著小聖約翰和一個天使。他們周圍有許多巖洞和暗色的岩石。通過岩石的裂縫，可以看到藍色的瀑布和綠色的植物。

　　達文西比他同時代的其他任何人都更加了解花草樹木。他的學生盧伊尼有一幅畫就是根據一種花來命名的。那幅畫中一個年輕女子抱著一束夢幻草（columbine），所以這幅畫就叫做〈夢幻草〉。畫中的女子也有著達文西最擅長畫的那種淺淺的微笑。盧伊尼也是一名出色的畫家，但無論如何也比不上他的老師達文西。達文西絕對是個了不起的天才。

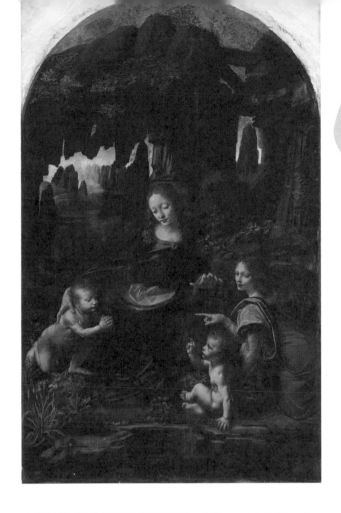

〈巖間聖母〉（義大利文藝復興畫家達文西所繪）。

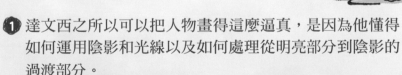

！校長爺爺小叮嚀

① 達文西之所以可以把人物畫得這麼逼真，是因為他懂得如何運用陰影和光線以及如何處理從明亮部分到陰影的過渡部分。

② 〈最後的晚餐〉畫的是耶穌和十二使徒圍坐在一個長桌邊，而耶穌正對他們說：「你們中間有一個人要出賣我了。」

③ 由於達文西在畫〈最後的晚餐〉時並非使用傳統濕壁畫的畫法，因此畫面無法長期保存，已經有好幾處剝落。

威尼斯畫派
六個威尼斯畫家

年代：14世紀末～西元1600年

主要繪畫類型：油畫、肖像畫

主要畫家：貝里尼家族、喬爾喬涅、提香、丁托列托

繪畫風格：在文藝復興時期，威尼斯仍然是一個獨立的共和國。當
　　　　　時的威尼斯畫家，其繪畫風格色彩鮮豔，圖中人物相當
　　　　　具有動感。

威尼斯是一座水城，城裡的路是水道，如果你要去某個地方，就得坐船，而不是乘坐汽車。現在，我們都知道威尼斯屬於義大利。可是在文藝復興時期，儘管威尼斯位於義大利，卻不屬於義大利。

那時義大利還不是王國，威尼斯也是一個獨立的共和國，由自己統治。它有自己的軍隊和海軍，自己的統治者——總督，也有自己的行事方式。當然，它也有自己的偉大畫家。文藝復興時期的畫家至今仍然很出名，主要是因為他們繪畫作品的色彩都非常美。

在文藝復興早期，威尼斯有個畫家叫貝里尼，他有兩個兒子後來也成了畫家，甚至比他還有名。貝里尼的次子有兩個年輕的學生，後來，這兩個學生的作品都比貝里尼家族中所有成員要好。他們就分別叫做喬爾喬涅（Giorgione）——就是「大喬治」的意思，和提香（Tiziano Vecellio）——就是「黃褐色」的意思。所以，這裡我們一共提到了五個

人：三個貝里尼家族成員、喬爾喬涅和提香，但我們只要記三個名字就行了。

我真希望能跟你們多說說貝里尼家族成員的故事。我猜你一定會喜歡他們為威尼斯共和國的統治者——也就是總督——畫的畫。只可惜，這章沒有足夠的空間展示所有的畫。所以，我只能先讓你們看看其中一幅了。右邊的圖片就是貝里尼為羅雷丹總督畫的一張肖像畫。

喬爾喬涅被認為是世界上偉大畫家之一。和達文西一樣，我

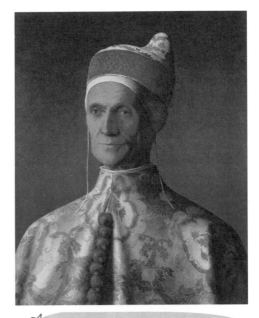

〈總督羅雷丹肖像〉（威尼斯文藝復興畫家貝里尼所繪）。

們能確定的是他畫的畫並不多，只有寥寥幾幅。其中有一幅非常有名，叫〈音樂會〉。大部分人都認為這幅畫是喬爾喬涅畫的，可也有些人認為是他的朋友提香畫的。〈音樂會〉畫的是三個男人的腦袋和肩膀。其中一人坐在翼琴旁。你知道翼琴是什麼嗎？它跟鋼琴很像，主要在鋼琴還沒發明前使用。另一人手裡拿著一把小提琴。剩下的第三個人頭上戴著一頂大帽子，帽簷上有許多羽毛，看起來就像一個女人。小時候，我家的牆上也掛了一幅〈音樂會〉的臨摹圖，我一直都以為那個戴帽子的人是女的，長大後才知道原來他是個男的。

可是不幸的是，喬爾喬涅很早就去世了，所以他畫的畫不是很多。當時有一種叫做瘟疫的可怕疾病在威尼斯傳播。喬爾喬涅感染上了瘟疫，三十二歲時就去世了。

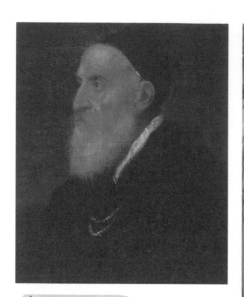

☆ 提香自畫像。

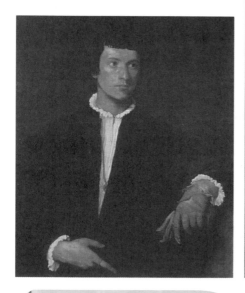

☆ 〈戴手套的男人〉（威尼斯文
藝復興畫家提香所繪）。

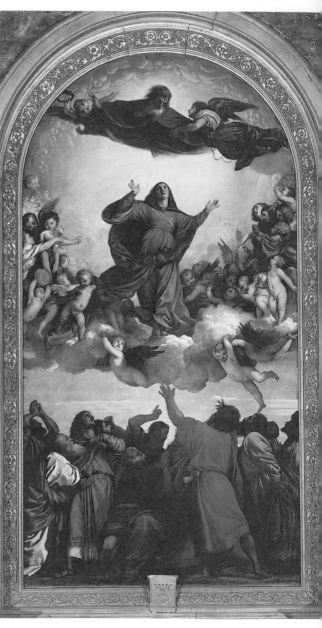

☆ 〈想像〉（威尼斯文藝復興畫家
提香所繪）。

但他的朋友提香壽命很長，所以他有時間畫比喬爾喬涅更多的畫。提香尤其擅長為那時的貴族畫肖像畫。他有一幅肖像畫叫做〈戴手套的男人〉，這幅畫中的男子到底是誰，至今沒人知道。

除了肖像畫之外，提香也畫其他類型的畫。他曾經為威尼斯一座教堂的祭壇畫過一幅畫，名叫〈想像〉，畫的是聖母瑪麗亞升入天堂。威尼斯人非常喜歡這幅畫，尤其是它鮮艷的色澤。因為威尼斯本身就是五顏六色的：藍色的深海環繞四周，大理石宮殿在燦爛的陽光下熠熠發光。

威尼斯人還喜歡在建築外牆上畫畫，這些畫為整座城市增添了更多明亮的色彩。喬爾喬涅和提香都在房屋外牆上畫過畫，但是經過風吹雨打後，這些畫早已不復存在了。

過了很長一段時間後，提香也結束了他漫長的繪畫人生，有人認為他跟喬爾喬涅一樣死於瘟疫。

不過在他之後，威尼斯還有許多偉大的畫家。其中一個叫丁托列托（Tintoretto），意思是「小染匠」，因為他爸爸就是一個染工。丁托列托比提香年齡小很多。他很小的時候就被送去了提香的工作室，或者叫畫室，去學畫畫。

可是不知道出於什麼原因，提香只讓丁托列托在他的畫室待了十天。從那以後，丁托列托就不得不自學繪畫。

丁托列托也在建築物的外牆上畫過許多畫，和喬爾喬涅和提香的畫一樣，它們也都被雨水沖洗掉了。提香賣畫的時候總是非常小心，希望能賣個好價錢。可是丁托列托不一樣，他好像不那麼在乎錢。就算賣出的價格低於畫本身的價值，他也很滿足。他還經常把自己的畫送人。

丁托列托做過許多了不起的事，其中一件就是為威尼斯一座叫做聖洛可大教堂的建築外牆畫畫。

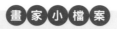
畫家小檔案

丁托列托（Tintoretto）

出生地：威尼斯
生卒年：西元1518年～西元1594年
創作風格：壁畫、油畫
代表作品：〈聖馬可的奇蹟〉、〈天堂〉

　　米開朗基羅喜歡在濕石灰牆上畫畫；達文西喜歡在乾石灰牆上畫畫；但丁托列托喜歡在帆布上畫畫，畫好後再把帆布固定到牆壁上。聖洛可大教堂牆上的畫就是這樣完成的。

　　丁托列托畫畫時，還喜歡捏一些小泥人當模型。他畫畫的速度很快，所以他一生中畫了許多了不起的作品。他的畫作大多充滿活力、具有動感，有些作品中的人物就像在空中飛馳而過。因此，與義大利早期畫家的靜態畫相比，他的畫就顯得與眾不同。他的畫在活力方面很像米開朗基羅的繪畫風格，但又具備提香繪畫作品那種艷麗的色彩。

　　他在自己畫室的門上方寫著：「米開朗基羅的手法和提香的色彩。」不過，有時他會在提香的基礎上有所突破。比如，提香最常用的顏色是金褐色、亮紅色和綠色，丁托列托晚期的畫卻使用了柔和的灰色陰影，並用銀色修飾代替了金色亮光。

　　丁托列托還有一幅非常有名的畫叫做〈聖馬可的奇蹟〉。據說，聖馬可有一個非常忠誠的僕人，因為是基督徒所以被判酷刑處死。當時聖馬可正好在外地。這個僕人被平放在法官席前面的地板上，即將接受行刑。就在這時，行刑者手中的工具突然斷裂，聖馬可出現在上方的空中，拯救了他的僕人。

　　丁托列托畫中的聖馬可正好從行刑者上方的天空飛過，但除了一個小嬰兒外沒人注意到他。所有人都正盯著行刑者手中破碎的刑具。

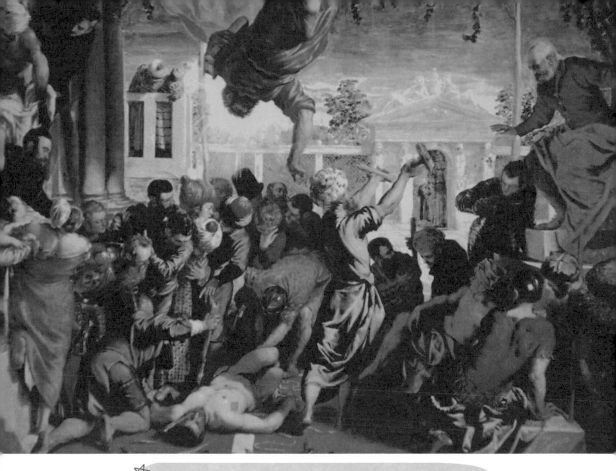

☆ 〈聖馬可的奇蹟〉（威尼斯文藝復興畫家丁托列托所繪）。

　　丁托列托老年時，奉命畫一幅巨大的天堂畫。這幅畫非常大，要能夠遮蓋住一堵長二十二‧五公尺，寬九‧一公尺的牆壁。

　　丁托列托開始著手工作，接著完成了世界上最大的一幅帆布畫。他的〈天堂〉畫的是基督和聖母瑪麗亞坐在空中的雲朵上，底下是一群群聖人和天使，一共五百多個人物。**這幅畫是丁托列托最後一幅名作。這幅畫完成後沒多久，他就去世了。**

　　丁托列托繪畫作品的質量參差不齊，有些比較好，有些比較差。威尼斯人常說他有三支鉛筆，一支金的、一支銀的，還有一支鐵的。意思是他有些畫很好，有些只是不錯，還有一些就不怎麼樣了。

⭐ 〈天堂〉（威尼斯文藝復興畫家丁托列托所繪）。

　　丁托列托之後，威尼斯還出現了許多了不起的畫家。但這麼小小的一章只夠擠得下這幾位了：貝里尼家族成員、喬爾喬涅、提香和丁托列托。

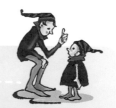

！校長爺爺小叮嚀

1. 在文藝復興時期，儘管威尼斯位於義大利，卻不屬於義大利，而是一個獨立的共和國。

2. 丁托列托晚期的畫使用了柔和的灰色陰影，並用銀色修飾代替了金色亮光。

3. 丁托列托所繪製的〈天堂〉，是世界上最大的一幅帆布畫，能夠遮蓋住一堵長二十二・五公尺，寬九・一公尺的牆壁。

佛羅倫斯文藝復興
裁縫之子和光影大師

年代：西元 1486 年～西元 1534 年
主要繪畫類型：油畫、濕壁畫
主要畫家：安德烈、柯雷吉歐
繪畫風格：這個時期，畫中人物大多非常優雅，面帶微笑、美麗動人、
神態幸福。

如果你的名字叫安德烈，爸爸是個裁縫，常被人稱作「裁縫之子安德烈」，一定經常聽到有人問你：「你會畫畫嗎？」這是因為，義大利佛羅倫斯文藝復興時期有一位著名畫家就叫做「裁縫之子安德烈」（Andrea d'Agnolo），他的本名是安德烈亞‧德爾‧薩爾托（Andrea del Sarto）。

這個裁縫的兒子長大後，娶了一位帽匠的寡婦，聽起來很好玩吧。這位寡婦非常漂亮，但總是喜歡嘮叨，而且喜歡揮霍、自私自利，花安德烈的錢跟流水一樣快。

有人把安德烈的兩幅畫帶到了法國，法國的國王看了後，非常喜歡，想把這兩幅畫的作者請到法國去替他畫畫。所以安德烈就去了法國。國王非常滿意他的作品，付了他很多錢。但沒多久，安德烈就收到妻子寄來的一封信，要他回義大利去。國王要安德烈答應一定盡快回法國，還給了他一筆錢，讓他從義大利買一些畫帶回法國。

從接下來的故事中，我們就可以看出安德烈的畫要比他的人好得多，因為他正是我們所說的那種「懦弱」的人。安德烈回到義大利的家中後，他妻子要他建造一座漂亮的房子。安德烈發現自己的錢不夠建房子後，竟然動用了國王給他的買畫錢！當然，做了這樣一件虧心事後，他就不敢再去法國了。

在義大利，安德烈替一些修道院畫了幾幅濕壁畫。你還記得我告訴過你們什麼是濕壁畫吧。濕壁畫是在石灰牆還沒乾時就畫上去的畫。因為石灰還是濕的，顏料就會直接滲到牆裡。由於整幅畫都與牆壁融為一體了，如果畫家畫錯了一筆，就沒辦法擦掉。所以，大部分濕壁畫畫家在石灰乾了之後都會再將畫潤色一下。不過安德烈從不需要這麼做。他畫畫得非常好，畫完後，完全不用做任何修改，因為實在沒什麼要改的。

安德烈的油畫和濕壁畫一樣好。還記得吧，**早期文藝復興時期的畫家常常將顏料和雞蛋清或膠水混在一起用**。但後來，有人發現將顏料和油混在一起更好。所以沒過多久，除了畫濕壁畫外，所有的畫家都開始用油料畫畫。

如果用傳統的雞蛋清或膠水混合而成的顏料，畫家就只能在塗有石膏粉的木板上畫畫。但是如果用油料，畫家就可以直接在畫布上或沒塗石膏粉的木板上作畫了。

畫 家 小 檔 案

安德烈亞·德爾·薩爾托（Andrea del Sarto）

出生地：義大利佛羅倫斯
生卒年：西元 1486 年～西元 1530 年
創作風格：油畫、濕壁畫
代表作品：〈有鳥身女妖基座的聖母瑪麗亞像〉

安德烈最有名的油畫是一幅聖母像，畫中的聖母懷抱著聖嬰，兩旁分別站著聖方濟和聖約翰，他們倆中間是兩個小天使。這幅畫有一個特別的名字，叫〈有鳥身女妖基座的聖母瑪麗亞像〉。你知道什麼是「鳥身女妖」嗎？鳥身女妖是一種虛構的動物，有著鳥的身子和女人的腦袋。畫中的聖母站在一個基座上，基座上有兩個小小的鳥身女妖裝飾圖案，所以這幅畫就叫〈有鳥身女妖基座的聖母瑪麗亞像〉。

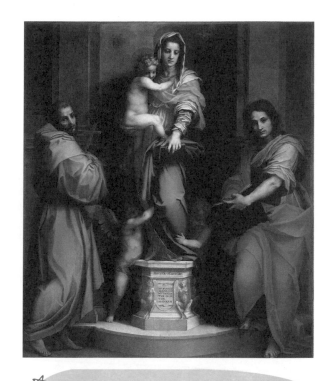

〈有鳥身女妖基座的聖母瑪麗亞像〉（佛羅倫斯文藝復興畫家安德烈·德爾·薩爾托所繪）。畫中的聖母站在一個基座上，基座上有兩個小小的鳥身女妖裝飾圖案。

　　據猜測，這幅畫中聖母的原型應該是安德烈的妻子，因為他所有的畫裡，幾乎都有以他妻子為原型的人物。不過當可憐的安德烈後來感染上瘟疫，病得很嚴重時，他自私的妻子卻因為害怕自己被傳染，拋棄了他，留下他一個人孤零零的沒人照料，直到去世。

　　下面我們再來認識一下另一位以自己的家鄉命名的畫家。你們還記得我們在 P70 提到的佩魯吉諾（Perugino）吧！他的名字就是根據他住的佩魯賈鎮（Perugia）而取的。在離佩魯賈不遠的地方有一個小鎮叫「柯

帕爾瑪大教堂裡的圓頂畫及
其細部（佛羅倫斯文藝復興
畫家柯雷吉歐所繪）。

雷吉歐」（Correggio），那裡住著一名畫家，大家都以這個小鎮的名字
來稱呼他。對柯雷吉歐的一生我們所知甚少，但我們知道大家都很欣賞
他的繪畫。就像安德烈一樣，柯雷吉歐既畫濕壁畫也畫油畫。他所有的
濕壁畫都在義大利的帕爾瑪城，因為他以前專門為那裡的教堂作畫。

帕爾瑪大教堂頂部有一個圓形的塔，叫做「圓頂塔」。柯雷吉歐
在這個圓頂塔內部畫了一幅畫。這幅畫是圓形的，所以正好可以放在圓
頂塔的天花板上。因為這幅畫只能從底下的地板往上看，柯雷吉歐就決
定，將畫中的天使和其他人物都畫成在空中飛時，人們在地下看到的樣
子。

假如你抬頭看到一個天使從頭頂飛過的話，你一定會發現，天使的腳底要比祂的頭離你更近。相反的，如果你從上往下看到這個天使，你就會覺得祂的頭離你更近。

　　畫出一個你仰視時看到的人並不容易，很少有畫家能畫出來。因此，一開始柯雷吉歐請一位雕刻家用陶土雕刻了幾個人物模型，然後從各個角度去觀察這些模型，了解人物在各個角度下看起來的樣子。這樣一來，他就能夠畫出各種觀察角度下，不同姿勢的人物了，這種繪畫方式叫做「短縮法」。

　　柯雷吉歐還有一些圓頂畫，也是按照「短縮法」所繪製的。不過，這種繪畫方式太新穎了，當時的人們不能理解，所以他的畫一開始並不受歡迎，有人甚至說這種畫看起來就像是畫了一堆青蛙。不過後來，我們在 P93 說過的威尼斯畫家提香來到帕爾瑪，當他看到柯雷吉歐在大教堂圓頂塔上畫的那幅畫後，驚歎：「這幅畫可真珍貴！把整個圓頂塔拆

〈聖凱瑟琳的神祕婚禮〉（佛羅倫斯文藝復興畫家柯雷吉歐所繪）。

下來，全鍍上金，也抵不上這幅畫的價值。」

柯雷吉歐的油畫因其出色的光影處理而著名，因此他被稱為「光影大師」。他畫中的人物都非常優雅，面帶微笑、美麗動人、神態幸福，所以大部分的人都喜歡。不過，柯雷吉歐繪畫的唯一缺陷可能就是「內涵」太少，他不像米開朗基羅或達文西那樣是偉大的思想家，所以他的畫通常都沒有太多的「思想」。

柯雷吉歐另一幅名畫叫做〈聖凱瑟琳的神祕婚禮〉。聖凱瑟琳曾夢到自己即將嫁給聖嬰，而這幅畫描述的正是聖嬰在玩弄聖凱瑟琳在夢中所看到的那枚結婚戒指。

柯雷吉歐還有一幅畫跟這幅一樣有名，叫做〈聖夜〉或叫做〈牧羊人的膜拜〉。畫中聖嬰躺在馬槽裡，身邊圍著聖母瑪麗亞和牧羊人，一道絢麗的亮光從馬槽裡散出，把周圍那些朝拜者的臉照得通亮。

關於柯雷吉歐的去世，有一個奇怪的故事，但這個故事是不是真的我們就不知道了。據說，有一次，柯雷吉歐幫人畫好一幅畫後，那人決定全用銅板來支付他費用。你知道，如果我們用硬幣買很貴的東西，就得花很多個硬幣才行。

同樣，由於柯雷吉歐的畫酬實在太高了，那人在支付柯雷吉歐畫酬時，就用了許多的銅板，加起來一大堆，相當重。接著，柯雷吉歐就把那一堆銅板背回家。那天天氣很熱，那堆銅板又非常重，柯雷吉歐一路上又熱又累，回家後就病倒了，在床上躺了沒多久後就去世了。這個光影大師的一生就這樣結束了，不過他的畫作在他死後很久，還一直為人們帶來快樂。

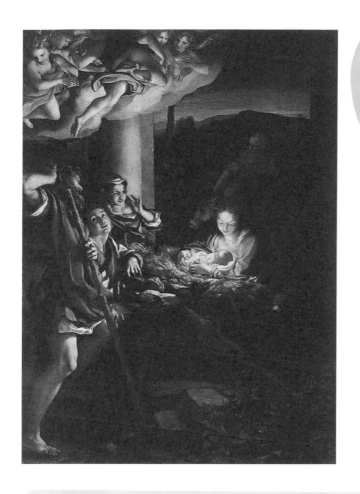

〈牧羊人的膜拜〉
（佛羅倫斯文藝復
興畫家柯雷吉歐所
繪）。

！校長爺爺小叮嚀

❶ 早期文藝復興時期的畫家常常將顏料和雞蛋清或膠水混
 在一起用。後來，有人發現將顏料和油混在一起更好，
 所有的畫家都開始用油料畫畫。

❷ 佛羅倫斯文藝復興畫家安德烈的畫作中，大多數的人物
 都是以他妻子為原型所繪。

❸ 柯雷吉歐的油畫因其出色的光影處理而著名，因此他被
 稱為「光影大師」。

佛蘭德斯文藝復興
七位佛蘭德斯畫家

年代：14世紀末～西元1600年

主要繪畫類型：油畫

主要畫家：凡・艾克兄弟、魯本斯、凡・戴克、布勒哲爾三父子

繪畫風格：佛蘭德斯地區的繪畫主要以肖像畫為主，並對油畫做了
改進，就連義大利人也是從佛蘭德斯畫家學得油畫技巧。

知道佛蘭德斯人（Flanderenses）是什麼嗎？它可不是你在動物園裡看到的某種奇怪的動物哦。實際上，佛蘭德斯人跟你差不多，也是人類，居住在佛蘭德斯。不過，他們有一個奇怪之處：由於佛蘭德斯位於現在的法國、比利時和荷蘭的交界處，所以一名佛蘭德斯人必定同時也是一名法國人、比利時人或荷蘭人。

有趣的是，佛蘭德斯人中也有許多了不起的畫家，他們與義大利早期文藝復興時期的畫家處於同一時代。那時佛蘭德斯有名的畫家雖然比義大利少，卻比其他國家都要多。如果想在地圖上找到佛蘭德斯，我建議你先找到比利時，然後你就會發現佛蘭德斯剛好位於北海沿岸。

佛蘭德斯早期的著名畫家是一對兄弟，他們姓「凡・艾克」。哥哥叫修伯特・凡・艾克（Hubert van Eyck），弟弟叫楊・凡・艾克（Jan van Eyck）。他們在布魯日（編注：今屬於比利時的國土，位於比利時西北部）工作。現在，布魯日不是很重要的城市了，可是在那時，它是歐洲面積

最大、最富有的城市之一。兩兄弟為根特市一座教堂畫過一幅非常宏偉的祭壇裝飾畫。與一般的畫不同，這幅畫就好像三折式屏風。中間是一塊平板，兩側各有一個翼板。翼板可以像百葉窗一樣自由折疊，所以凡·艾克兄弟必須在正反面都畫上畫。

這幅畫最初是哥哥修伯特發起的，但畫還沒完成時，他就去世了。於是弟弟楊接著把畫畫完了。當時的人們特別欣賞這幅祭壇畫，幾個城市爭著把它放進自己的博物館。結果，這幅畫就四分五裂了。後來很長一段時間，中間的平板和兩個翼板都分別保存在不同的城市。第一次世界大戰後，這三部分全都回到了根特市，人們又把它們連成了一個整體。

〈根特祭壇畫〉（佛蘭德斯文藝復興畫家凡·艾克兄弟所繪）。

僅這一幅祭壇畫便足夠向我們證明，修伯特的確是位非常優秀的畫家。

　　然而，楊的畫保存得更為完好，他有許多幅著名的畫作都收藏在博物館裡。凡・艾克兄弟都用油彩畫畫。而且他們非常擅長運用油彩，畫出的作品顏色非常突出，畫面永遠鮮艷。所以，很快就有傳言說油畫是他們發明的。這種說法並不完全對，但他們的確對油畫做了很大的改進，我們甚至可以稱他們為「油畫之父」。而且義大利人也是從他們那兒學會油畫的。

　　在這兩兄弟之後，佛蘭德斯還有其他許多優秀的畫家，但我不得不把他們都一筆帶過，只介紹佛蘭德斯最偉大的畫家。這個畫家生活在凡・艾克兄弟去世兩百年後的時代，也就是一五七七～一六四〇年之間。他的名字叫做魯本斯（Peter Paul Rubens）。

　　魯本斯一定從小就很聰明，因為他同時會說拉丁語、法語、義大利語、西班牙語、英語、德語還有荷蘭語！你知道還有誰會說七種語言呢？

　　魯本斯年輕的時候曾為一個義大利公爵畫過幾年畫。這位公爵非常喜歡他的畫，根本不許他離開。然而，有一天，魯本斯接到來自佛蘭德斯的口信，說他母親病得很嚴重。所以，還沒來得及徵得公爵的同

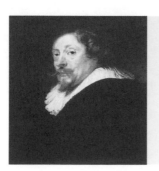

畫 家 小 檔 案

魯本斯（Peter Paul Rubens）

出生地：佛蘭德斯
生卒年：西元 1577 年～西元 1640 年
創作風格：油畫
代表作品：〈獵獅〉、〈基督下十字架〉

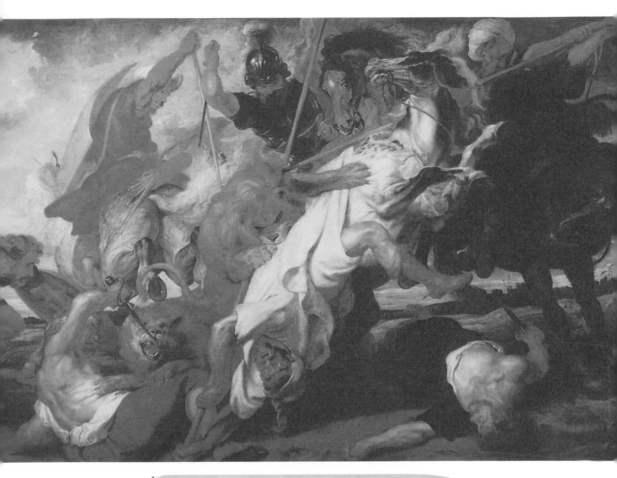

意，他就動身回家了。

　　佛蘭德斯的統治者看到魯本斯回來非常高興。他們不僅請他畫畫，
還在其他方面重用他。他們經常委派他去西班牙、法國和英國。他走到
哪裡都可以交到許多好朋友。西班牙的國王授予他爵位，英國國王也授
予他爵位，各種榮耀紛至沓來。但他沒有驕傲自滿，繼續畫了上千幅
畫。

魯本斯的房子裡有一間很大的畫室，許多年輕畫家都在這裡向他學習，同時也幫他做事。魯本斯最喜歡畫巨幅畫。所以，他把畫室裡的樓道建得特別寬，這樣，在畫完那些大型的畫後，就可以很方便的把它們從畫室裡搬出去了。

　　另外，魯本斯還因繪畫作品中豐富多彩的顏色而著名。他的畫各種主題都有，包括人物肖像、風景、動物、戰爭、宗教、神話或歷史故事等。有些畫充滿了動感，讓人一看到就覺得非常興奮。P107的〈獵獅〉就是這樣一幅作品。畫中一個男子手拿長矛騎在馬背上，正向獅子發起進攻。一看到這幅畫，你就會立刻明白，獵獅絕不是懦弱者玩的運動。為了畫好獅子，魯本斯還租了真的獅子當模特兒呢。

　　和那個時代絕大部分的畫家一樣，魯本斯並不介意畫中的古代人物穿著與他那個時代的人物相同的服裝。當時的人們都不覺得，畫像中一位古希臘時期的人穿著十七世紀佛蘭德斯人的服裝有什麼奇怪的。但是如今的畫家在畫人物時，總會設法幫人物畫上他們所處時代應該穿的衣服。

　　很多人認為魯本斯的代表作應該是〈基督下十字架〉。這幅畫描述的是耶穌被絞死在十字架上後，他的信徒把屍體從十字架上搬下來的情景。現在這幅畫放在比利時安特衛普大教堂裡。

　　他還有一幅畫也廣受歡迎，畫的是他的兩個兒子。魯本斯畫這幅畫時，他的大兒子十一歲，小兒子七歲。畫中的他們看起來栩栩如生，你覺得呢？

　　事實上，除了服裝不同外，他們看起來的確和現在的小男孩沒什麼兩樣，只不過今天的小男孩即使要去參加宴會或為了照相專門盛裝打扮，也不會穿成他們那樣。

　　魯本斯從不懶惰。他很努力工作，也很有效率，但即使這樣，他

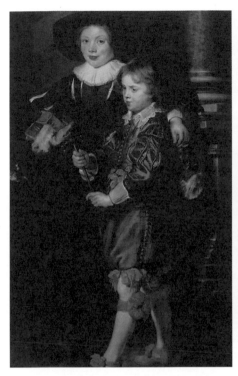

⭐ 左／〈亞伯和尼古拉肖像〉（魯本斯的兩個兒子，佛蘭德斯文藝復興畫家魯本斯所繪）。
右／〈基督下十字架〉（局部，佛蘭德斯文藝復興畫家魯本斯所繪）。

還是不能應付越來越多的訂單。有時候，他會讓學生幫忙畫一部分，既為了節約時間，也為了給他們實踐的機會。他總是熱心的幫助其他畫家。有時候僅僅因為一些畫家缺錢，魯本斯就會買下他們的畫。有個畫家對他非常不友好，但是出於同情，魯本斯也買下了他的幾幅畫。

魯本斯的畫室收了非常多年輕的學生，其中有些在耳濡目染下，自然而然也成了著名的畫家。魯本斯的學生中最著名的是安東尼・凡・戴克（Anthony van Dyck）。他後來去了英國定居，為國王畫畫。英國國王還因為他出色的工作授予他爵位呢。凡・戴克最有名的繪畫作品就是

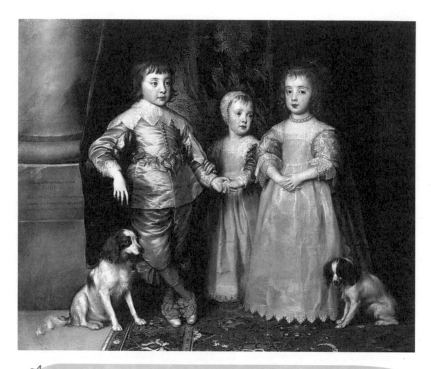

查理斯一世的孩子們（佛蘭德斯文藝復興畫家凡‧戴克所繪）。

他為國王、貴族和他們的家人畫的肖像畫。但他也有許多不錯的宗教畫。上方那幅畫畫的就是英國國王查爾斯一世的三個孩子。

凡‧戴克的肖像畫非常有名，由於他畫中的王公貴族幾乎都留著又小又尖的鬍鬚，我們現在就把這種鬍鬚又叫做「凡‧戴克鬍鬚」。

凡‧戴克的肖像畫中人物，雙手大多又長又細。據說，這種又長又細手指的原型就是他自己的雙手。

我真希望還能為你們介紹一下其他的佛蘭德斯畫家。只用這麼小小的一節介紹佛蘭德斯的畫家，你一定覺得他們在繪畫史上沒那麼重要。但是在凡‧艾克兄弟和魯本斯之間，佛蘭德斯還有三位了不起的畫

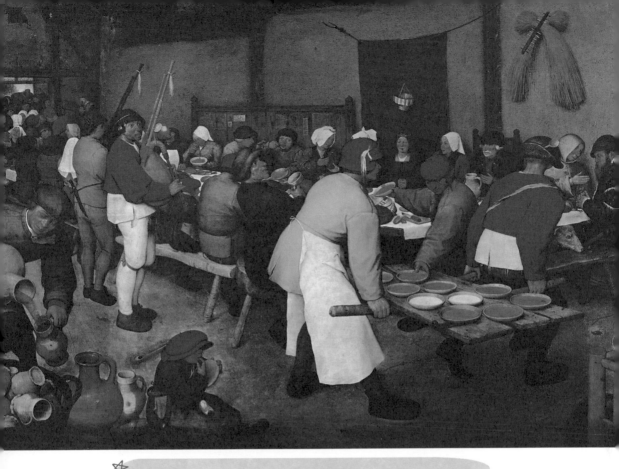

〈農民的婚宴〉（佛蘭德斯文藝復興畫家老布勒哲爾）。

家。我一定得告訴你們他們三個人的姓。他們是父子關係，所以姓是一樣的，都是布勒哲爾（Bruegel）。如果你能夠讓媽媽、老師或者圖書館阿姨給你看看他們的作品圖片，我敢保證你一定會喜歡他們。至於為什麼，我不告訴你。

　　你自己去找找他們的資料，看你會不會喜歡上他們。我能告訴你的是：他們的畫與義大利畫家的畫完全不同。

　　我本來只打算告訴你們四位佛蘭德斯畫家，現在又告訴你們三位了，所以一共是七位佛蘭德斯畫家。回顧一下，他們分別是：

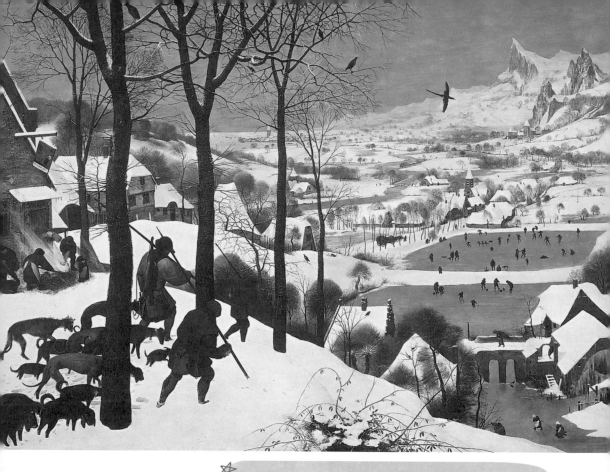

☆ 〈雪中獵人〉（佛蘭德斯文藝復興畫家老布勒哲爾）。

凡·艾克兩兄弟

布勒哲爾三父子

魯本斯

凡·戴克

一共七位佛蘭德斯畫家。

❗ 校長爺爺小叮嚀

1 佛蘭德斯最早的著名畫家是一對兄弟，他們姓凡・艾克。哥哥叫修伯特・凡・艾克，弟弟叫楊・凡・艾克。

2 魯本斯因其繪畫作品中豐富多彩的顏色而著名。他的畫作主題多元，包括人物肖像、風景、動物、戰爭、宗教、神話或歷史故事等等。

3 凡・戴克的肖像畫非常有名，由於他畫中的王公貴族幾乎都留著又小又尖的鬍鬚，我們現在就把這種鬍鬚又叫做「凡・戴克鬍鬚」。

荷蘭文藝復興的繪畫
兩個荷蘭人

年代：西元1580年～西元1669年

主要繪畫類型：油畫

主要畫家：哈爾斯、林布蘭

繪畫風格：繪畫主題主要以肖像畫、自然風景、普通人，善於捕捉
人物瞬間的表情，富有動態。

洲北海海岸鄰近佛蘭德斯有一個國家叫做「荷蘭」。這個國家因木屐、風車、鬱金香、風信子、須德海、河和堤壩而聞名。

和義大利及佛蘭德斯一樣，荷蘭也有文藝復興時期。荷蘭的復興時期開始的時間要比義大利和佛蘭德斯晚，但在這一時期內，荷蘭也出現了許多世界級的畫家。

荷蘭畫家的繪畫風格和義大利或佛蘭德斯畫家不一樣。荷蘭人信仰的是新教，不是羅馬天主教。而且荷蘭人也不像天主教徒那樣注重教堂的裝飾，所以荷蘭畫家很少畫宗教畫，很少畫聖母瑪麗亞或聖家族的其他成員。相反的，**荷蘭畫家通常畫肖像畫、自然風景、普通人以及他們身邊的事物。**

荷蘭畫家的繪畫還有其他一些獨特的地方。比如，在義大利或佛蘭德斯畫家的傳統繪畫中，畫中人物的面部表情通常都很自然，是自然狀態下的表情。看到這些畫，你就會想像出畫家對一個找他畫畫像的人

說：「好了，坐著別動，我開始畫了。」但是一些荷蘭畫家對肖像畫的看法卻完全不同。有一個荷蘭畫家叫做哈爾斯（Frans Hals），他畫的人物就完全不是那種坐著一動不動，表情自然的樣子。哈爾斯畫中人物的面部表情是我們所說的「轉瞬即逝的表情」。他捕捉到人物瞬間的表情，比如一個微笑、露齒而笑或眉頭一皺，然後把它們畫下來。因此，他畫中人物的表情都富有動態，看起來像下一秒就會變了一樣。

　　哈爾斯的畫還有一些獨特的地方，比如，在有些畫中，畫筆留下的痕跡並沒有清理掉，就留在畫面上，看起來就像畫家故意把它們留下，好讓你知道這幅畫是匆匆忙忙畫出來的。因為如果想捕捉到人物轉瞬即逝的面部表情，就得快速幾筆把表情畫下來。但是並不是他所有的畫都是這樣的，有些畫也處理得非常乾淨細緻。〈微笑騎士〉是哈爾斯最有名的肖像畫，畫中騎士袖口的花邊就畫得非常仔細，而且，事實上花邊對畫家來說是非常難畫的。〈微笑騎士〉中的騎士不是在開懷大笑，而是嘴角掛了一種得意的微笑。

　　透過哈爾斯的另一幅名畫，我們可以看出他非常擅長快筆畫。這幅畫名叫〈希勒·巴貝〉，畫的是一個婦女和她的鸚鵡。畫中的鸚鵡看起來像一隻貓頭鷹，老婦人看起來也一點都不和善，所以人們有時也把這幅畫叫做〈哈勒姆的女巫〉。「哈勒姆」指的是哈爾斯的故鄉。

哈爾斯（Frans Hals）

出生地：荷蘭
生卒年：西元 1580 年～西元 1666 年
創作風格：油畫
代表作品：〈微笑騎士〉、〈希勒·巴貝〉、
　　　　　〈哈勒姆女巫〉

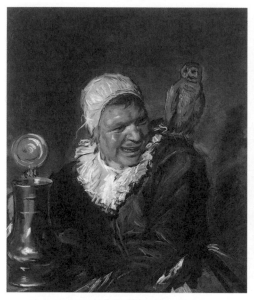
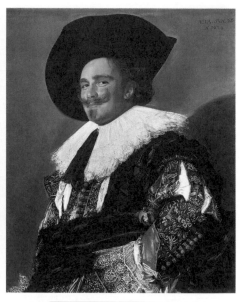

〈希勒‧巴貝〉（荷蘭文藝復興畫家哈爾斯所繪）。

〈微笑騎士〉（荷蘭文藝復興畫家哈爾斯所繪）。

　　在哈爾斯那個時代，荷蘭才剛剛成為一個自由獨立的國家。為了確保荷蘭足夠強大，能夠捍衛自己的自由不受外國侵犯，荷蘭訓練了大量的市民組成士兵連，以備不時之需。那時火藥和手槍才剛剛發明，非常罕見，所以這些士兵連的成員仍然自稱為「射手」或「弓箭手」。士兵連的長官通常都會請人為他們畫一張集體畫像。哈爾斯便為許多士兵連畫過這種肖像畫。

　　不過，儘管哈爾斯非常受歡迎，荷蘭人最喜歡的畫家還是林布蘭（Rembrandt Harmenszoon van Rijn）。

　　林布蘭是荷蘭的繪畫大師，他大部分的畫都是在阿姆斯特丹完成的。他的畫作不僅限於肖像畫，題材非常廣，可能比其他畫家的題材都要廣。林布蘭的畫有一種特殊的光線。這種光線既不是日光，也不是燈

光，卻能很好的突出畫中的光影和陰影。他一生中有很長一段時間都是在辛勤畫畫，快樂生活，既有錢又有名。但他花了太多錢用來收集他喜歡的漂亮東西，所以最終他賺的錢根本不夠他支付這些東西的費用。而且，後來他的畫也漸漸不受歡迎了，到他老年時，已經很難再賺到錢。

有一幅畫，我們現在認為它是世界上最好的畫作，但在過去它卻遭到嘲笑，沒人喜歡，而且害得畫它的畫家都不受歡迎了。這幅畫就是林布蘭的〈夜巡〉。〈夜巡〉是阿姆斯特丹城裡警衛隊的成員請林布蘭畫的。因為這幅畫要用來掛在他們的俱樂部裡，他們就共同出錢請林布蘭來畫。

林布蘭想表現警衛隊出巡時引起的騷動，所以他把警衛隊的隊長和副官畫在最前面，其他成員拿著手槍和矛急匆匆的跟在他們後面。畫面中還有許多跑出來看熱鬧的孩子，甚至還有一條狗。一些人物身上的光線非常亮，其他人則全籠罩在黑暗的夜色中，形成強烈對比。不過因為畫面中的光線與普通光線完全不同，有些人就認為這幅畫畫的明明是白天的情景，根本不算是〈夜巡〉。

警衛隊的成員看到這幅畫時，非常不喜歡。他們說：「我們出錢請他幫我們畫畫像，他卻把我們全畫成背景。而且後面黑沉沉的，根本就看不出來是我們。」其他荷蘭人也拿這幅畫開玩笑，他們說：「這幅

畫家小檔案

林布蘭（Rembrandt Harmenszoon van Rijn）

出生地：荷蘭
生卒年：西元 1606 年～西元 1669 年
創作風格：繪畫、版畫
代表作品：〈夜巡〉

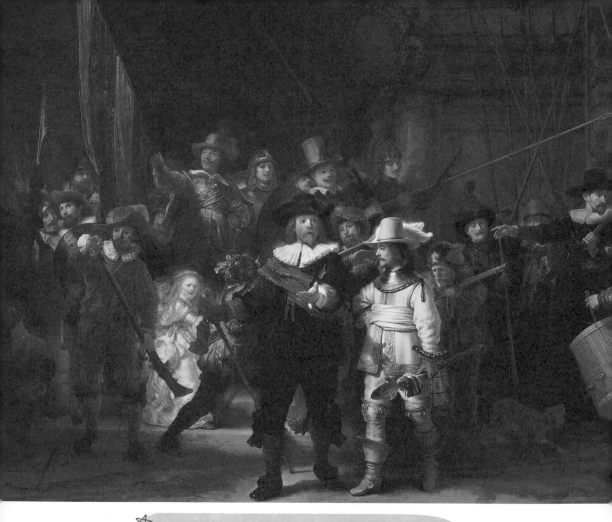

⭐ 〈夜巡〉（荷蘭文藝復興時期畫家林布蘭所繪）。

畫畫的到底是白天還是晚上，實在看不出來。」從那以後，買林布蘭畫
的人就越來越少了。

　　想不想讓我幫你們列個世界一流畫家的排行榜，排出第一名、第
二名、第三名，一直到第二十名、第五十名、甚至第一百名。不過我沒
有排行榜可以給你看。不是因為我不想，而是因為，世界上沒人能做出
這樣一個排行榜。即使我列出一個排名，也只是我個人的想法，我認為
是世界上最好的畫家不一定就真的是最好的。事實上，也沒有哪個畫家

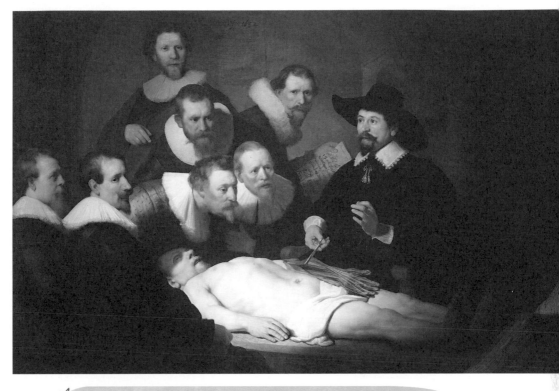

真的比其他畫家好很多，以至於人人見了他都會說：「毫無疑問，他就是世界上最好的畫家！」

不過，如果硬是要對繪畫有所了解的人，都按自己的想法各自列個畫家排行榜，我可以確定，林布蘭在所有人的排行榜中一定是名列前茅。

所以，一定要記住有一個偉大的畫家叫做林布蘭。如果你這一生中，有機會親眼見到他的畫，而不只是書上的圖片，一定要久久的、認真的欣賞。然後，你就可以想一想，如果讓你列個畫家排行榜，你會把林布蘭排在第幾位。

! 校長爺爺小叮嚀

❶ 荷蘭畫家通常畫肖像畫、自然風景、普通人以及他們身邊的事物。

❷ 荷蘭文藝復興畫家哈爾斯的部分畫作中，畫筆留下的痕跡並沒有清理掉，就留在畫面上，看起來就像畫家故意把它們留下，好讓你知道這幅畫是匆匆忙忙畫出來的。

❸ 荷蘭畫家林布蘭所繪製、現在相當知名的〈夜巡〉，其實在當時曾遭到眾人嘲笑，沒人喜歡。

德國文藝復興的繪畫
兩個德國畫家

年代：西元1471年～西元1543年
主要繪畫類型：版畫、肖像畫
主要畫家：杜勒、小漢斯‧霍爾班
繪畫風格：德國文藝復興時期的畫家喜歡在畫中添加很多小細節，
　　　　　畫裡有各種各樣的小玩意兒，就連一粒小小的紐扣都畫
　　　　　得非常仔細，彷彿和人物的臉蛋一樣重要。

和義大利、佛蘭德斯以及後來的荷蘭一樣，德國也經歷了文藝復興時期，杜勒（Albrecht Dürer）就是德國文藝復興時期最偉大的畫家。他和前面提到的提香、米開朗基羅還有達文西處於同一時代。事實上，杜勒本人也認識一些偉大的義大利畫家，因為他曾經去過威尼斯，還在那裡待了一段時間。

杜勒的繪畫方式與義大利畫家不太一樣。他也畫各種各樣題材的畫，不過他最著名的是肖像畫。除了繪畫之外，杜勒也會作版畫。作版畫時，畫家得先在木板或者銅板上刻畫，然後在刻出的線條裡倒入墨汁，再把沾有墨汁的刻板壓到一張紙上。這樣印出來的圖畫就叫做版畫。杜勒製作過很多版畫。他是唯一一位既擅長版畫又精於油畫的畫家。他有些版畫和他的油畫作品一樣出名，比如〈憂鬱〉。

杜勒的木刻畫也很有名。木刻畫和版畫的製作方法恰好相反。畫

家得先在木板上畫好畫，然後把畫線以外的木頭部分刨掉，只剩下凸出的線條。在凸出的線條沾上墨汁，接著壓在紙上便成了木刻畫。

我曾說過，杜勒曾去過威尼斯。威尼斯人非常歡迎和尊重他，把他當做名人對待。當時威尼斯畫家貝里尼已經很老了，有一天他問杜勒：「你願意送我一支你畫人物頭髮時用的特殊畫筆嗎？」杜勒說：「當然可以。」於是就把自己用的畫筆送給了貝里尼。

貝里尼看後說：「怎麼可能呢？這只是一支很普通的畫筆呀，你真的是用這支筆畫出那麼好看的頭髮嗎？」聽到他這麼說，杜勒當即拿起畫筆畫了一些頭髮，果然和他畫像中人物的頭髮一樣漂亮。也只有杜勒能畫出這麼好看的頭髮了。

杜勒非常欣賞義大利畫家的作品，但當他回到德國後，還是按照自己的方式作畫，沒有模仿義大利畫家的風格。

杜勒畫過許多自畫像。當然，他只要對著鏡子，然後畫出自己在鏡子中的樣子就可以了。從他的自畫像中我們可以看出，他長得非常英俊。他為別人畫的肖像畫也同樣非常出名。我猜想，等你看到下一頁那張他父親的肖像畫時，你一定也會喜歡。

杜勒喜歡在畫中添加很多小細節。他的畫裡有各種各樣的小玩意兒，一粒小小的紐扣都畫得非常仔細，彷彿和人物的臉蛋一樣重要。

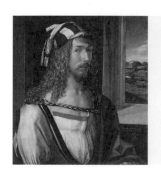

畫 家 小 檔 案

杜勒（Albrecht Dürer）
..
出生地：德國
生卒年：西元 1471 年～西元 1528 年
創作風格：版畫、肖像畫
代表作品：〈憂鬱〉

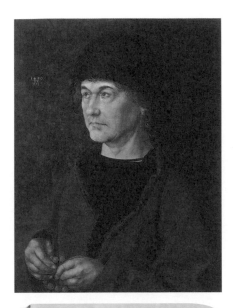

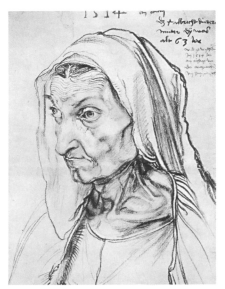

☆ 杜勒的父親（德國文藝復興畫
家杜勒所繪）。

☆ 杜勒的母親（德國文藝復興畫
家杜勒所繪）。

　　大多數德國畫家都喜歡這麼畫畫，但在大部分畫家的畫作中，太
多細節反而成了一種缺陷，因為視線很容易就被這些次要的細節吸引
住，不能好好關注重要部分。不過，儘管杜勒也和其他德國畫家一樣在
畫作中加入很多細節，他卻比他們做得都好，他將這些細節處理得恰到
好處，絕不會搶掉畫中重要部分的風頭。

　　德國文藝復興時期第二位偉大的畫家同樣也既畫肖像畫，又做木
刻畫。他叫漢斯・霍爾班（Hans Holbein），因為他的父親也是一位畫
家，也叫漢斯・霍爾班，我們通常就叫他小漢斯・霍爾班。

　　小霍爾班後來到了以阿爾卑斯山聞名的瑞士。他與瑞士的一位大
名人成了好朋友，這個人就是伊拉斯謨（Erasmus）。伊拉斯謨是個了不
起的思想家，他知識淵博，寫過許多書。小霍爾班為伊拉斯謨畫過五幅

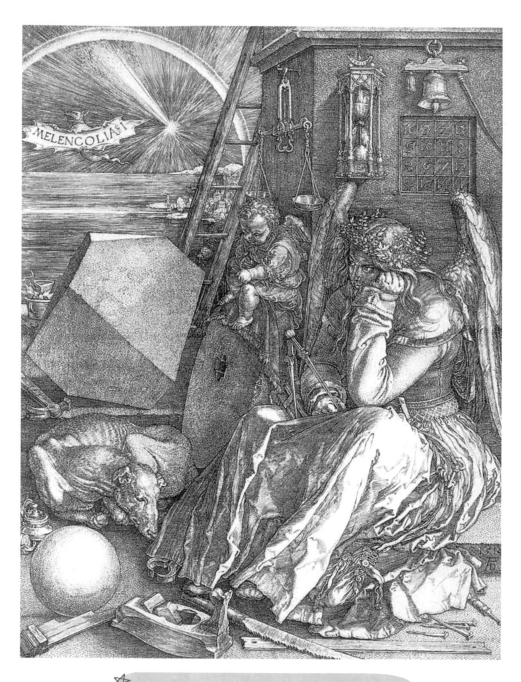

☆ 〈憂鬱〉（版畫，德國文藝復興畫家杜勒所繪）。

畫像。其中最受歡迎的是下方左起的第一幅。

　　這幅畫畫的是伊拉斯謨的側視圖。人物的側視圖就叫側面像。畫中伊拉斯謨坐在書桌旁邊寫東西。這幅畫看上去好像沒有許多細節，但在小霍爾班的另一幅名肖像畫〈吉斯澤畫像〉中，吉斯澤身旁擺放著大約二十五篇文章。即便是這樣，小霍爾班也能做到和杜勒一樣，很巧妙的處理這些細節，把我們的目光都吸引到主角吉斯澤身上。事實上，在畫肖像畫時，他會省去人物臉上不重要的細節，只剩下最有說服力的幾筆。

　　小霍爾班在瑞士不能接到很多畫畫的委託案子，所以做了個大膽的決定，決定前去英國，看看自己在那裡的情況。伊拉斯謨替他寫了封推薦信，小霍爾班拿著這封信就去了英國。結果證明，英國人非常喜歡

〈伊拉斯謨像〉（德國文藝復興畫家小漢斯・霍爾班所繪）。

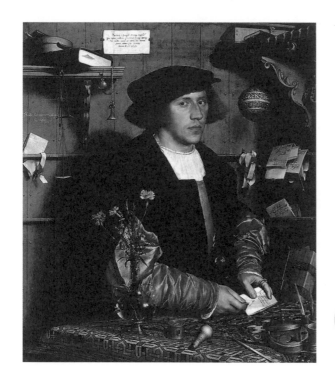

〈吉斯澤畫像〉（德
國文藝復興畫家小漢
斯·霍爾班所繪）。

他的畫作。在亨利八世時期，大多重要的英國人士的畫像，都是小霍爾
班畫的。

　　除了哈爾斯，相比其他畫家畫的肖像畫，小朋友更喜歡小漢斯·
霍爾班畫的。他的畫還受到許多大人的青睞。所以，我敢保證你一定也
會喜歡上這位肖像畫大師的畫，如果你見到他的肖像畫畫冊，一定會特
別開心。

　　但是不要忘了杜勒，你一定也會喜歡他的畫的。

　　這一章為大家介紹了杜勒和小漢斯·霍爾班。你們比較喜歡誰呢？

! 校長爺爺小叮嚀

❶ 木刻畫和版畫的製作方法恰好相反。畫家得先在木板上畫好畫,然後把畫線以外的木頭部分刨掉,只剩下凸出的線條。在凸出的線條沾上墨汁,接著壓在紙上便成了木刻畫。

❷ 德國畫家杜勒喜歡在畫中添加很多小細節。他的畫裡有各種各樣的小玩意兒,一粒小小的紐扣都畫得非常仔細,彷彿和人物的臉蛋一樣重要。

❸ 德國畫家小霍爾班在亨利八世時期到英國為許多人畫肖像畫,因此大多重要的英國人士的畫像,都是小霍爾班畫的。

動動腦，想想看！

　　看了這麼多有趣的文藝復興時期故事，讓我們看看你知不知道這些問題的答案吧！

Q1 米開朗基羅的繪畫中，所有人物看起來都有點像雕像，像真人一樣有立體感，不只是普通的平面圖。因此，我們把米開朗基羅的畫叫做？

Q2 達文西的〈最後的晚餐〉因為不是用哪種繪畫法，因此無法長時間保存？

Q3 亨利八世時期，為許多重要英國人士畫肖像畫的小霍爾班，是哪國的畫家呢？

這些問題你都答對了嗎？

答錯了，沒關係，一起提著十七世紀的繪畫故事吧！
答對了，恭喜繼續養我們喔，接著我們要帶我們踏上傳物館之旅，看看經典名畫的故事！

A3 德國。

A2 傳統濕壁畫法。

A1 雕塑寫實畫。

瞧瞧看看，你答對了嗎？

十七世紀繪畫
西元1600年～西元1699年

寫實畫與自然風景

在文藝復興時期，僅管畫家開創出不同以往的繪畫風格與方式，但繪畫主題仍然擺脫不了宗教議題，大多數的繪畫仍然以宗教畫為主，並且與當時的教堂密不可分。到了十七世紀時，畫家開始將視線放在身邊的人事物上，許多人開始將當時最平凡的生活描繪出來。讓我們一起來看看，這寧靜、平凡的經典名畫吧！

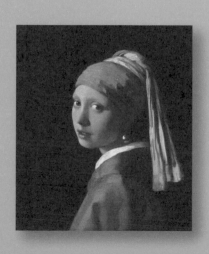

荷蘭藝術黃金時期
遺忘與發現

年代：西元 1632 年～西元 1675 年
主要繪畫類型：油畫
主要畫家：維梅爾
繪畫風格：大部分的畫作主題都是一位婦女在做一些日常瑣碎的事，
　　　　　日光完美的融入畫面中，並且寫實的呈現畫中人物的樣
　　　　　貌、不加以修飾。

　　大部分偉大畫家的人生故事都可以寫成幾本書，但我們對於荷蘭畫家維梅爾（Jan Vermeer）的一生了解得卻特別少，加起來還不到幾頁紙。我們只知道維梅爾一六三二年出生在荷蘭的台夫特，一六七五年去世，留下一個妻子和八個小孩。這樣簡短的一句話便概括了維梅爾整個一生。甚至都沒人知道他一共畫過多少幅畫，因為有些畫我們認為是他畫的，事實上卻可能不是。

　　但那些我們確信是他畫的畫都畫得非常好。他的畫大多畫的是室內景物。據我們所知，他所有畫中只有一幅是風景畫。而且，**他的畫大部分都是一位婦女在做一些日常瑣碎的事**，比如讀一封信、做針線活、彈翼琴，或者有時候只是往窗外眺望。維梅爾畫畫時，可能是用他的妻子或一個女兒當模特兒。有些畫裡有兩個女人，還有幾幅畫中有一些男人。不過大部分情況下，畫中的人物都在窗戶旁邊。

　　看到維梅爾的畫，你的第一反應一定就是驚歎，他怎麼可以這麼

出色的畫出日光透過窗戶照進房間的樣子；接著，你就會感歎，他怎麼可以把每件物品的材質都表現得這麼好。花邊袖口、絲綢裙、木椅、銀質水壺、熟透的水果、閃閃發亮的玻璃水杯、珍珠項鏈以及藍色瓷盤：所有東西都畫得非常好，讓人一看就知道每件東西是由什麼材料做的，甚至都能說出每個東西摸起來會是什麼感覺。當然，畫得最好的還是從窗戶照進的陽光，它將整個畫面都緊密的連在了一起。有人說他畫中的日光是世界上畫得最好的室內日光。很顯然，維梅爾的繪畫水準是很少人能夠達到的。

下一頁有維梅爾的一幅畫，叫做〈信〉。畫面非常簡單，就只是一個婦女在讀一封信，但畫得非常好，所以非常有名。

不過，維梅爾好像沒什麼想像力。他只能畫出自己見到的東西。比如，他從來不對畫中的婦女做任何修飾，把她們畫得比真實的樣子更漂亮。所以，我想他一定也不會畫龍或聖喬治（編註：「聖喬治」是《聖經》中的人物，所以人們是不可能親眼看到他本人的。這裡作者是想說明，維梅爾只能畫自己親眼看到的東西，既然龍和聖喬治都不存在於現實世界，他一定就不能親眼看到，也就畫不出來了），除非他能親眼看到一條真的龍（世界上當然不存在真的龍），或者看到聖喬治本人。

為什麼人們對於這麼出色的一個畫家知道得卻這麼少呢？他是不是很神祕？

維梅爾（Jan Vermeer）
...
出生地：荷蘭
生卒年：西元 1632 年～西元 1675 年
創作風格：油畫
代表作品：〈信〉、〈戴珍珠耳環的少女〉

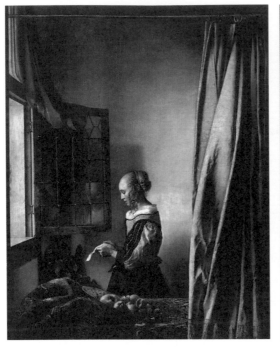

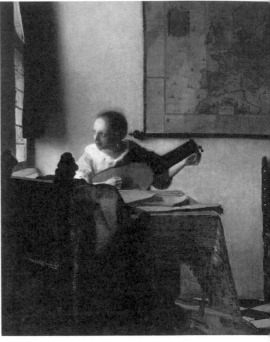

〈信〉（荷蘭畫家維梅爾所繪）。

〈在窗前彈翼琴的女子〉（荷蘭畫家維梅爾所繪）。

　　事實上，維梅爾的畫在他那個時代是很受人喜愛的。不過後來，不知是什麼原因，有大約整整幾百年，他的畫都被人們徹底遺忘了，也沒人想到要為這個畫家寫點什麼。再後來，他的畫被再次「發現」，變得非常值錢，買一幅都得花很多錢。如今，維梅爾大部分的畫都被小心翼翼的保存在博物館裡。

　　對於這麼重要的一位畫家來說，用這麼短短的一章來介紹他是不足的。不過，除非我自己編造出一些關於他的故事來，否則我是真找不出其他故事來講了。維梅爾在畫畫時不願用自己的想像力，那麼我也就不用我的想像力來講一些虛構的故事了。就讓他的畫來為他說話吧。

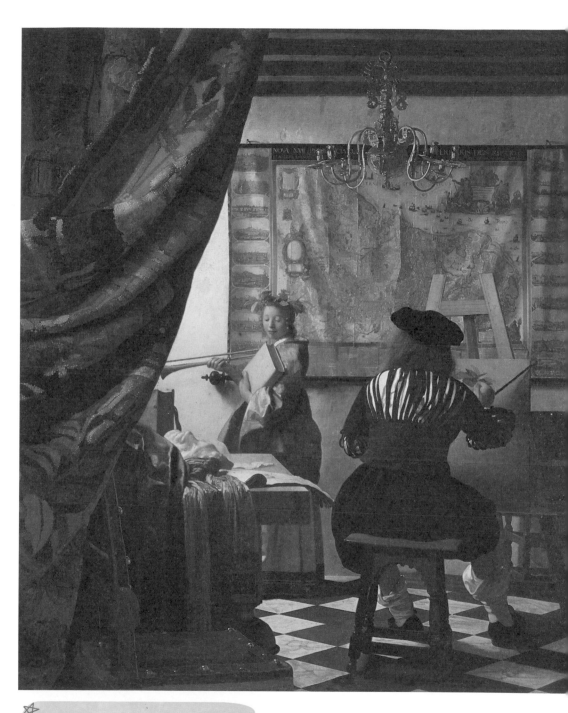

✦ 〈畫室〉（荷蘭畫家維梅爾所繪）。

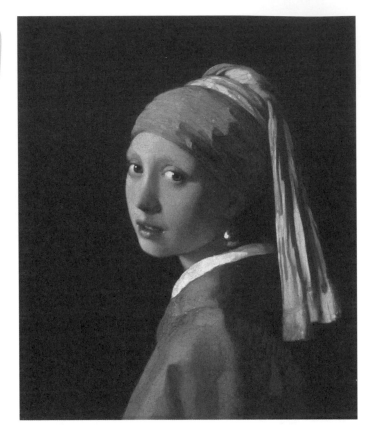

〈戴珍珠耳環的少女〉（荷蘭畫家維梅爾所繪）。

！校長爺爺小叮嚀

❶ 維梅爾的畫，大部分都是一位婦女在做一些日常瑣碎的事，比如讀一封信、做針線活、彈翼琴，或者有時候只是往窗外眺望。

❷ 維梅爾所畫的人物通常不加以修飾，僅畫出自己所見的樣貌。

❸ 維梅爾的畫在他那個時代很受人喜愛。不過不知是什麼原因，有大約整整幾百年，他的畫都被人們徹底遺忘。

寫實主義崛起
西班牙人的繪畫

> **年代：西元1599年～西元1682年**
> 主要繪畫類型：油畫
> 主要畫家：艾爾．葛雷柯、迪亞哥、牟里羅
> 繪畫風格：畫家完全依照物體真實的樣子畫畫，因此我們把這種畫
> 家叫做寫實主義畫家。

這一章我們主要來說說西班牙。但首先我想給你們介紹克里特島。它跟西班牙一點關係都沒有，它是位於希臘南部的一座島嶼，屬於希臘，島上的人都說希臘語。大約十五世紀中期（沒有人知道確切是什麼時候），克里特島出生了一個嬰兒，他後來成了聲名遠揚的畫家。你一定從沒聽說過他的名字，而且就算聽過，你一定也讀不標準。現在我告訴你他的名字吧，但只是讓你了解一下，你不用費力去記住他的名字，因為人們從來不叫他的全名，只是叫他的暱稱艾爾．葛雷柯（El Greco）。他的全名就是多梅尼科．狄奧托科普洛斯（Domenikos Theotoco-poulos）。

　　他很神秘，所以沒人了解他的生活，似乎後來也離開克里特島，去了威尼斯，跟著偉大畫家提香學習繪畫。接著據說他又去了西班牙，在托萊多城定居。他此後就一直待在西班牙，一六一四年在那兒逝世。不過，他一直都認為自己是希臘人，而不是西班牙人，他最重要的畫作

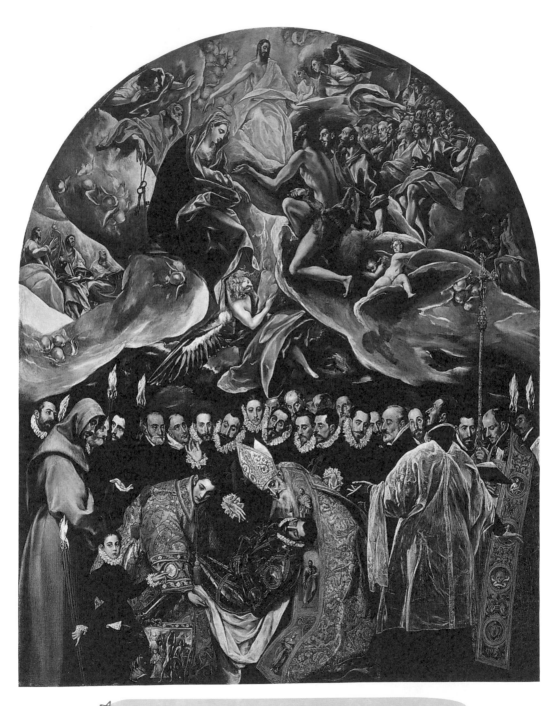

〈奧爾加斯伯爵的下葬〉（西班牙畫家艾爾·葛雷柯所繪）。

上的簽名也都是希臘名。和我們現在一樣，西班牙人從不叫他的本名，就叫他艾爾·葛雷柯，意思是「那個希臘人」或者「希臘人」。

艾爾·葛雷柯的畫和其他畫家的作品完全不一樣，第一眼看上去，你可能會覺得他的畫不好看。他畫中的人物都又長又瘦，看起來不像真人，畫作的顏色也和大部分畫不一樣。

在欣賞艾爾·葛雷柯的畫時，千萬要記住，他的畫作絕不是單純的向我們展示畫中的事物。他畫裡的人物和景色都表達了一種精神或者說觀念。這與你看到真人真景時的感覺是不一樣的。很多人都不理解這一點。他們認為畫出來的東西就應該與事物真實的樣子一樣。如果只是這樣，相機也可以做得和畫家一樣好。所以，許多畫家像艾爾·葛雷柯一樣，有時只會按照他們認為漂亮的樣子畫畫，而不是完全依照物體的原型。

艾爾·葛雷柯去世時，西班牙最偉大的畫家還只有十四歲。奇怪的是，他隨母親姓，而不是父親姓。這是希臘的一種古老習俗。你不用記住他的全名，因為太長了，叫迪亞哥·羅德里格斯·德席爾瓦·維拉斯奎茲（Diego Rodríguez de Silva y Velázquez）。你只要記住他叫迪亞哥就行了，因為人們都這麼叫他。迪亞哥一五九九年出生在西班牙塞維利亞，與弗蘭德斯畫家凡·戴克剛好同一年出生（關於荷蘭畫家凡·戴克的

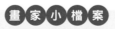
畫 家 小 檔 案

迪亞哥（Diego Rodríguez de Silva y Velázquez）

出生地：西班牙
生卒年：西元 1599 年～西元 1660 年
創作風格：油畫
代表作品：〈腓力四世〉、〈瑪格麗特公主〉、〈伊索像〉

〈腓力四世〉（西班牙畫家迪亞哥所繪）。

故事，請參考 P109）。

迪亞哥長大後，開始從事繪畫，後來他決定去西班牙的首都馬德里。當時的西班牙國王見過他一些作品後，非常喜歡，所以，第二年迪亞哥就去了馬德里，從此專為國王作畫。我們都很清楚這位西班牙國王長什麼樣子，因為迪亞哥為他畫過許多畫像。當然這也是他作為御用畫家的職責之一。這個國王就是腓力四世。看到腓力四世的畫像時，你首先注意到的一定是他的大鬍鬚，捲得滿臉都是，一直到他的眼睛處。

腓力四世一定很討厭這些鬍鬚，因為每天晚上睡覺時，他都得用皮套套住鬍鬚，這樣才不會變形。我在想，要是他這些精心捲好的鬍鬚被雨淋濕了，那會變成什麼樣呢？

迪亞哥畫中，幾乎所有國王和貴族的脖子上都有一個寬寬的、硬硬的白衣領。這種白領是腓力四世引以為豪的東西，因為那就是他自己發明的。他非常為自己這個新發明自豪，為此他還特地舉行了一次大型的慶祝活動，活動結束後他帶領臣民莊嚴的遊行到教堂，感謝上帝的恩賜。

迪亞哥的繪畫風格與艾爾‧葛雷柯的很不一樣。艾爾‧葛雷柯按照自己想要的效果畫畫，常常會在畫中添加自己的想法。他更多的是用想像力畫畫，而不是簡單的把雙眼看到的東西畫在帆布上。但迪亞哥卻

完全依照物體真實的樣子畫畫。我們把他這種畫家叫做寫實主義畫家，因為他們只是看到什麼，就畫什麼。

魯本斯到馬德里時，腓力四世讓迪亞哥帶領魯本斯參觀西班牙的藝術珍品。魯本斯和迪亞哥相處得很融洽。魯本斯非常欣賞迪亞哥的畫作，迪亞哥也很欣賞魯本斯的作品。

迪亞哥希望能親眼看看義大利偉大畫家的著名作品，所以他得到國王的許可，前去義大利遊覽。在那裡，他臨摹了丁托列托、米開朗基羅和提香的一些作品。

右邊這張圖畫的是我們的老朋友——伊索，好多有名的寓言故事都是他寫的，比如〈狐狸與葡萄〉、〈馬槽中的狗〉等等。

伊索生活的年代比迪亞哥的年代早兩千多年呢，所以，圖中的人物自然就不是真的伊索，他是迪亞哥按照自己的想像畫出來的。

迪亞哥也被稱作「畫家中的畫家」，因為好多的畫家都非常欣賞他的畫。他是西班牙最偉大的畫家，比艾爾·葛雷柯更了不起，甚至比接下來我要介紹的西班牙畫家牟里羅（Murillo Bartolome Esteban）**還要了不起。**

與迪亞哥一樣，牟里羅也出生在塞維利亞。他後來也去了馬德里。在那裡，迪亞哥鼓勵他畫畫，並且幫他獲得許可到國王的畫室學習繪畫。兩年之後，牟里羅回到了塞維利亞，但仍然一貧如洗，

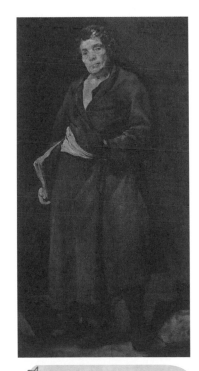

✦ 〈伊索像〉（西班牙畫家迪亞哥所繪）。

一點名氣都沒有。

　　就在那時，方濟各修會的修士正在找畫家為他們的建築畫畫。他們希望能找到一個有名的畫家，但是他們的錢不夠，請不起那些名畫家，所以，他們決定讓牟里羅來畫。牟里羅為這座修道院畫了十一幅畫。大家都很喜歡他的畫，所以找他畫畫的人越來越多，使他應接不暇。

　　接著牟里羅又為另一座建築畫了十一幅畫，比之前那十一幅更好，這讓他一舉成名。牟里羅還有一幅名畫非常栩栩如生，關於它還有個小故事：這幅畫畫的是一個神父，他腳旁邊站一隻西班牙獵犬。據說，有一條小狗看到這幅畫時，以為畫裡的西班牙獵犬是真的，竟對著畫「汪汪」叫個不停呢。看到這，你是不是想起了鳥兒啄古希臘畫家宙克西斯畫中的葡萄的故事了呢。不過，我認為這個小狗的故事一定不是真的，小狗才不會被畫騙呢，牠們只會被鏡子中自己的影子欺騙。

　　牟里羅非常擅長畫嬰兒和聖母瑪麗亞。他畫的聖母通常都有著烏黑的頭髮和眼睛。右頁上方的這幅圖所有小朋友都非常喜歡。他畫的是小耶穌和小聖約翰用貝殼喝水的樣子。圖畫角落上有一隻小羊羔，它看起來好像也很渴，也想喝一口水。

　　牟里羅賣了許多畫，賺了很多錢。他非常慷慨大方，經常資助窮人。他自己曾經就很窮，所以他知道那些窮人都多麼需要別人的幫助。

　　在他老年時，有一天他爬到一個鷹架上去畫一幅畫的上半部分，結果沒站穩摔了下來。因為摔得太嚴重了，以後再沒好起來，那幅畫也一直就沒有畫完。

　　塞維利亞人從來都不曾忘記這位了不起的畫家，即使到今天，他們仍然把任何漂亮的畫都叫做「牟里羅」（Murillo）。

☆ 上／〈貝殼和孩子們〉（西
班牙畫家牟里羅所繪）。

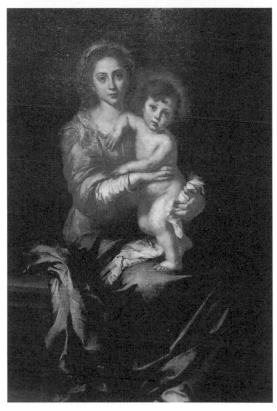

☆ 〈聖母與聖子〉（西班牙畫
家牟里羅所繪）。

！校長爺爺小叮嚀

1 迪亞哥完全依照物體真實的樣子畫畫，我們把這種畫家叫做「寫實主義畫家」。

2 牟里羅非常擅長畫嬰兒和聖母瑪麗亞。他畫的聖母通常都有著烏黑的頭髮和眼睛。

3 直到今天，塞維利亞人仍然把任何漂亮的畫都叫做「牟里羅」（Murillo）。

美麗的歐洲自然風景
風景畫和廣告看板

年代：西元1594年～西元1779年
主要繪畫類型：油畫
主要畫家：普桑、克勞德・洛蘭、華鐸、夏丹
繪畫風格：多為自然風景，畫中的人物通常都小小的。內容通常都
以普通家庭的普通生活為主。

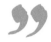

防火梯是城市景色的一部分，而自然風光是鄉村景色的一部分。防火梯與繪畫沒什麼聯繫，自然風光與繪畫卻有很大的聯繫。不過，自然風光在過去也曾像今天的防火梯一樣，與繪畫幾乎沒任何聯繫。

說起來有點奇怪，自從穴居人開始在洞穴裡畫動物的圖畫以來，一直到十七世紀中期，歐洲幾乎沒人畫過一張真正的風景畫。義大利文藝復興時期有許多著名的畫家，義大利也有許多漂亮的自然風景，但奇怪的是，沒有哪一位著名的畫家想到去畫這些漂亮的自然風景。即使我們在義大利畫家的畫中找到一、兩處自然風景，它們也只用來當做畫面中人物的背景。

佛蘭德斯的凡・艾克兄弟的〈根特祭壇畫〉有點接近真正的風景畫，但這幅畫的情節要比畫中的風景更加重要（可參考 P105）。

大約一五〇〇年時，德國有些畫家畫了一些風景畫，但也沒有引

✦ 〈阿卡迪亞牧人〉（法國畫家普桑所繪）。

起多少關注。

　　奇怪的是，最開始畫義大利自然風景的畫家不是義大利人，而是兩位法國人。其中一個名叫普桑（Nicolas Poussin），他對古希臘故事以及古羅馬遺址非常感興趣。他的畫前面通常都是希臘人，後面的背景就是真正的自然風景。上方的這張畫畫的是一群希臘人，叫做〈阿卡迪亞牧人〉。阿卡迪亞是古希臘的一個鄉村，因其善良而簡單快樂的鄉村居民和牧羊人而聞名。普桑畫的這些牧羊人看起來正在談論畫中的一個大理石墓碑，其中一個牧羊人指著墓碑上的一些字。在書上這張圖片中這

些字很模糊，看不清，但在原畫中可以看清楚，它們的意思是「我也曾住在阿卡迪亞。」

另一個在義大利畫風景畫的法國畫家叫克勞德‧洛蘭（Claude Lorrain）。他的姓本來不是「洛蘭」，但因為他來自法國的洛蘭地區，大家就把他叫做克勞德‧洛蘭。據說，他原本是個糕點師，後來成為一個義大利畫家的僕人。他的一項工作就是幫主人清理畫筆，這慢慢激起了他對繪畫的興趣。主人教了他一些繪畫知識，很快的，他自己也成為了一名畫家。

克勞德‧洛蘭的畫裡通常都有人物，但總體來說，人物都非常小，而且相對比較次要，自然風景才是重要的部分，甚至比普桑畫中自然風景的地位還重要。所以，人們有時會把洛蘭稱為「自然風景畫之父」。不過相對於自然風景，洛蘭更喜歡畫海景，因此我們也可以把他叫做「海景畫家」。

另一個同樣重要的法國畫家比普桑和洛蘭晚出生一百多年，他叫華鐸（Jean-Antoine Watteau）。他有一幅畫是畫在木板上的，是一個帽店的廣告看板。華鐸非常可憐，一生很凄慘。他一開始非常窮。

剛到巴黎畫畫時，他每天都得辛苦的工作，但還是賺不了多少錢、差點餓死。後來，等他成為有名的畫家，有足夠的錢可以過舒服的日子

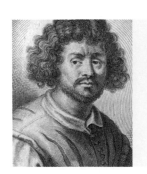

畫 家 小 檔 案

克勞德‧洛蘭（Claude Lorrain）

出生地：法國
生卒年：西元 1600 年～西元 1682 年
創作風格：風景畫
代表作品：〈克婁巴特拉在塔爾蘇斯登陸〉

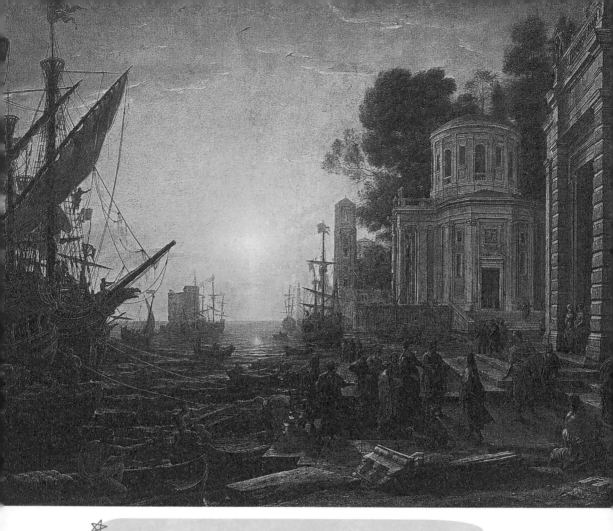

〈克婁巴特拉在塔爾蘇斯登陸〉（法國畫家克勞德·洛蘭所繪）。

　　時，他又總是生病，不能好好享受生活。最終，他病死了。我之所以告訴你們華鐸的這些悲慘故事，是因為他畫的畫一點都沒有悲傷的痕跡。只憑他的畫，你完全看不出原來他的遭遇這麼悲慘。而且他畫的人物也與他自己完全相反。他畫的不是窮人，而是那些衣著華麗的年輕男女。

　　他不畫跟他一樣辛苦工作的人，只畫那些在盡情享樂的人們，比如跳舞、參加野餐或室外聚會的人。

　　他畫的人物也不像他一樣醜陋粗俗，而是非常優雅、漂亮和文質

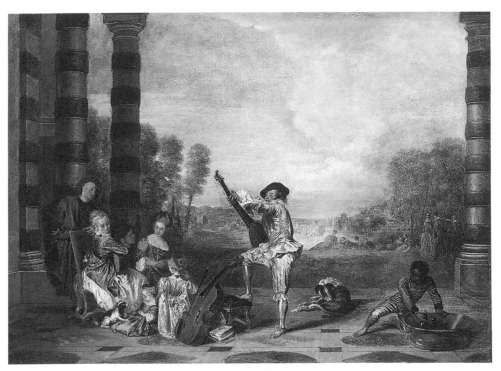

☆ 〈音樂會〉（法國畫家華鐸所繪）。

彬彬。而且世界上估計也沒有任何人可以像他畫中的人物那樣無憂無慮。

　　夏丹（Jean Baptiste Simeon Chardin）是另一位法國畫家，出生比華鐸更晚。夏丹也畫過廣告牌。他可能是從華鐸那裡獲得這個靈感的，不過他的廣告看板是為一個外科醫生的診所畫的，畫中外科醫生正在為一個在箭擊比賽中受傷的人包紮傷口，街上擠滿了圍觀的群眾。

　　夏丹喜歡畫靜物畫。靜物畫畫的是沒有生命的東西，比如水果、死魚、盆器、剪花、死了的兔子或野雞，以及其他玩具、鍋碗瓢盆之類的。

　　他也畫肖像畫。不過他畫得最好也最有名的還是他的第三種畫，

左／〈玩陀螺的小男孩〉（法國畫家夏丹所繪）。
右／〈一束花〉（法國畫家夏丹所繪）。

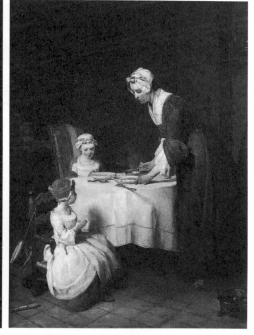

左／〈女家庭教師〉（法國畫家夏丹所繪）。
右／〈餐前禱告〉（法國畫家夏丹所繪）。

畫的是室內的一些日常生活的情景。這些畫裡通常都有小朋友。他有一幅畫畫的是一位母親在教兩個女兒如何做餐前禱告；還有一幅畫的是一個小男孩在桌上玩陀螺；另外還有一幅畫的是一位女家庭教師在學生出門時，提醒她小心照顧自己的新帽子。

儘管夏丹那個時代人們的穿衣風格跟我們現在不一樣，看到他的畫，我們還是會說：「這些人看起來就像現實生活中的人。」我們可以感覺到，夏丹畫的不是什麼驚天動地的大事，他只是想畫出普通法國家庭裡的普通生活情景。

！校長爺爺小叮嚀

❶ 克勞德·洛蘭的畫裡通常都有人物，但人物都非常小，而且相對比較次要，自然風景才是重要的部分。所以，人們有時會把洛蘭稱為「自然風景畫之父」。

❷ 儘管法國畫家華鐸一生悽慘、非常可憐，但是他的畫作中完全感受不到悲傷，且多為衣著華麗的年輕男女。

❸ 法國畫家夏丹的畫都不是描繪驚天動地的大事，只是畫出普通法國家庭裡的普通生活情景。

PART5

十八世紀的繪畫

西元1700年～西元1799年

革命與繪畫

十八世紀，各地的平民開始意識到自己應有的權力，並展開了革命。
其中最有名的便是「法國大革命」。這股革命風潮讓革命家開始喜愛
上古羅馬共和體制，也讓許多畫家開始畫以古羅馬時期為主的作品，
開創了新的繪畫風潮「古典主義」。

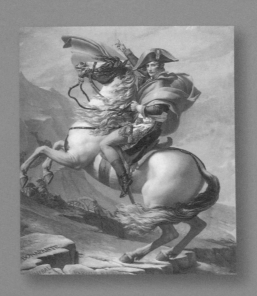

古典主義與浪漫主義
動盪的年代

年代：西元1793年～西元1863年
主要繪畫類型：油畫
主要畫家：雅克‧路易‧大衛、安格爾、格羅男爵、德拉克拉瓦
繪畫風格：風格著重在描繪古希臘、古羅馬時期的情景與歷史，也
　　　　　由於古羅馬和古希臘時代被稱作「古典主義時代」，因
　　　　　此這樣的畫派也被稱為「古典主義畫派」。

西元一七九三年，法國大革命推翻了法國國王的統治。一直以來，法國的普通老百姓都忍受著法國國王的壓榨和不公平的統治，最後，他們實在不能再忍受了，於是選擇了罷工。法國由此變成了共和國。上千個反對共和制的人都被砍了頭。國王和他的家人也被關進了牢房。人們投票決定國王一家也應該被砍頭。

投票認為國王應該被處死的人中，有一個人叫做雅克‧路易‧大衛（Jacques-Louis David）。大衛是一名畫家，他相信革命是正確的，儘管他自己曾經是一名王室畫家。王室畫家指的就是專門為國王畫畫的畫家。

一些革命者讀過古羅馬共和國的故事，就是你在歷史書上讀到的那些故事，所以他們喜歡把自己想像成和古羅馬人一樣強壯英勇，還喜歡把自己新建的共和國想像成古羅馬共和國。因此在法國大革命時期，

模仿古羅馬英雄人物成為一種潮流。大衛讓劇院的演員穿上羅馬的服飾，而不是法國的服飾。

很快的，其他法國人也開始仿照羅馬人的穿著。他們甚至把自己的傢俱都設計成羅馬時代的樣子。大衛發現人們都喜歡有關羅馬時期的畫，所以他畫了好多以羅馬歷史故事為主題的畫。

不過，在我們今天看來，大衛的畫並沒有像那些法國革命家認為的那樣了不起。但他的畫倒真是非常重要，因為它們開創了一種新的繪畫風格。**古羅馬和古希臘時代被稱作「古典主義時代」，大衛普及起來的這種繪畫風格就被稱作「古典主義畫派」。**大衛和其他古典主義畫家都認為，除了古典主義繪畫外，其他任何類型的畫都不值得去畫。他們還制定了許多繪畫規則，希望所有畫家都能遵守。

事實上，早在法國大革命開始之前，大衛已經在畫羅馬人畫像了。其中有一幅畫叫做〈荷拉斯兄弟之誓〉。

如果你仔細讀過羅馬歷史，一定會記得，荷拉斯三兄弟都是一流的戰士。當時，羅馬正與另一座城邦進行戰爭。如果讓雙方軍隊直接作戰，一定會導致許多人死亡，所以，雙方達成一致，各自選出三名戰士進行搏鬥，最後贏的那方就贏得這次戰爭。羅馬人挑選了荷拉斯三兄弟，他們莊重的宣誓，表示一定要為羅馬贏得戰爭，否則將以死謝罪。大衛這幅畫畫的就是這三兄弟宣誓的情景。

畫家小檔案

雅克·路易·大衛（Jacques-Louis David）

出生地：法國
生卒年：西元 1748 年～西元 1825 年
創作風格：油畫
代表作品：〈荷拉斯兄弟之誓〉、〈薩賓婦女〉、
〈雷卡米埃夫人〉、〈拿破崙像〉

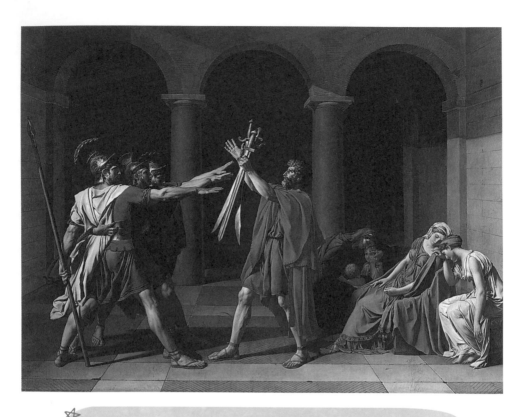

☆ 〈荷拉斯兄弟之誓〉（法國古典主義畫家雅克‧路易‧大衛所繪）。

　　搏鬥結束時，三兄弟中有兩個犧牲了，但剩下的那一個成功殺死了對方的三名戰士，從而為羅馬贏得了這次戰爭。

　　大衛還有一幅古羅馬畫很出名，畫的是許多婦女跑向戰場上各方的戰線中間，試圖阻止羅馬和薩賓之間的戰爭。許多羅馬歷史書都以這幅畫為插圖。

　　大衛也很擅長畫肖像畫。他曾為法國貴婦雷卡米埃夫人畫過一幅畫像，畫中的雷卡米埃夫人躺在沙發上。沙發是羅馬式的，這位夫人的服飾也是羅馬風格，當時法國的女性都是這種風格的打扮。

　　在法國大革命後，拿破崙出現了，他自封為法國國王。大衛非常

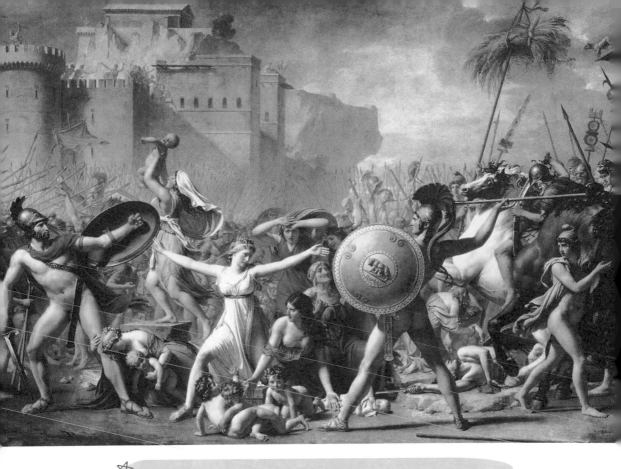

☆ 〈薩賓婦女〉（法國古典主義畫家雅克‧路易‧大衛所繪）。

欣賞拿破崙，所以畫了很多幅拿破崙的畫像。其中包括騎馬穿越阿爾卑斯山時的拿破崙、加冕時的拿破崙（拿破崙自己為自己加冕，也就是戴皇冠的意思），以及戰場上的拿破崙。

拿破崙被趕下台後，另一位拿破崙家族的成員成了法國國王。

大衛曾投票處死一名法國國王，所以，他自然不能成為新王國的王室畫家了。實際上，大衛不得不逃離法國，在布魯塞爾度過了餘生。

但大衛發起制定的古典主義繪畫規則卻保留了下來。大衛有許多學生，有些後來也成了有名的畫家。其中有一個叫安格爾（Jean Auguste Dominique Ingres）。安格爾是個非常出色的素描畫畫家，他畫的線條非

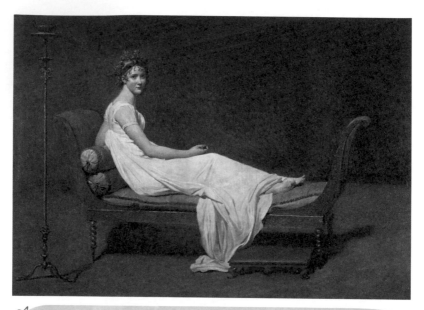

〈雷卡米埃夫人〉（法國古典主義畫家雅克‧路易‧大衛所繪）。

常漂亮。他認為一幅畫的線條比色彩或者亮度更重要。事實上，所有古典主義畫家在畫畫時，都更注重畫的線條和形狀，而不是色彩。所以，繪畫作品的色彩通常都比較暗淡，給人死氣沉沉的感覺。

安格爾最出名的作品是肖像畫。他的肖像畫都是用鉛筆畫成，不添加任何顏色，從這些畫中我們可以看出，他的確是畫線條的高手。

格羅男爵也是大衛的學生。可是不幸的是，他的古典主義畫作沒有其他古典主義畫家成功，因為他太過嚴格遵守大衛制定的那些規則了。格羅一直都在努力畫出優秀的古典主義畫作，當他最後發現自己做不到時，很是灰心喪氣。但他最著名的畫作正是那些他看不起的作品，因為它們畫的不是希臘人和羅馬人。不過，在我們看來，這些畫都非常有趣，它們畫的都是當時發生的事件，格羅親眼見到過這些事件，所以能夠畫得很好。

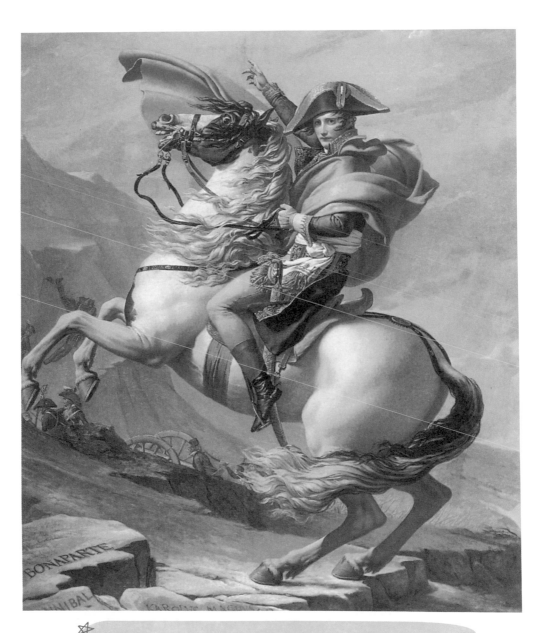

� 〈拿破崙像〉（法國古典主義畫家雅克・路易・大衛所繪）。

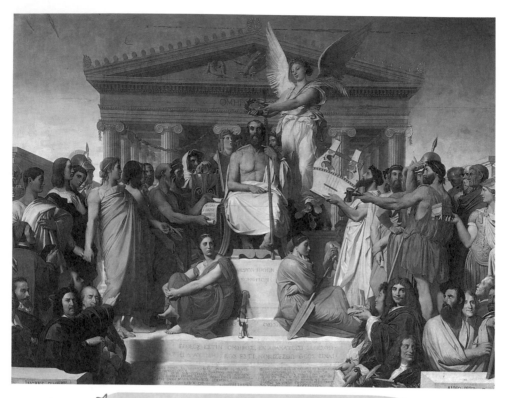

☆ 〈荷馬禮讚〉（法國古典主義畫家安格爾所繪）。

　　拿破崙認為在自己軍隊裡安排一個畫家也很不錯。所以，他就任命格羅為軍隊的隨軍督察，讓他始終跟隨軍隊，畫下戰爭的場面。格羅親眼見到了戰爭的殘酷，所以，他不想把戰爭畫成一件很光榮的事。儘管他的畫展現了士兵的英勇，但同時也呈現了他們的痛苦。

　　接下來要介紹的這位法國畫家完全不喜歡古典主義繪畫風格。古典畫派要求所有畫家都嚴格遵守他們的規定，這讓這位法國畫家非常氣憤。他就是德拉克洛瓦（Eugene Delacroix）。德拉克洛瓦發起了反對古典畫派的運動。許多畫家把他的這次運動叫做浪漫主義運動。浪漫派畫家認為畫希臘人和羅馬人沒有任何意義，他們希望畫當下世界所發生的

事情。古典派畫家強調線條，浪漫派畫家反對這種觀點，他們認為，線條再漂亮，也比不上畫的色彩重要。

　　古典派的畫家自然非常仇恨浪漫主義畫派，想方設法遏制它的發展。但德拉克洛瓦和他的追隨者卻越來越受歡迎，最終取代了古典主義畫派畫家的地位。

　　德拉克洛瓦畫過許多題材的畫，包括十字軍、聖經故事、阿爾及爾人，以及當時希臘和土耳其之間的戰爭（他完全支持希臘）等等。P161的兩幅畫，描述的是聖經故事，色彩非常漂亮。

　　儘管德拉克洛瓦並非所有的畫都比其他畫家的好，但他畫作的色彩的確是一流的。

　　德拉克洛瓦還有一幅名畫叫做〈自由引導人民〉。展示的應該是一八三〇年，法國七月革命時期發生的事件，當時許多法國民眾擠在巴黎的街道上，與國王的士兵發生衝突。這幅畫非常生動形象，富有動感。實際上，這幅畫是有雙重含義的。除了表明法國民眾想推翻國王統治的意願外，還暗示了當時的畫家想推翻極力打壓其他畫派的古典主義畫派。所以這幅畫也可以理解為，自由引導著浪漫派畫家，反抗古典主義畫派僵化的規則。

畫 家 小 檔 案

德拉克洛瓦（Eugene Delacroix）

出生地：法國
生卒年：西元1798年～西元1863年
創作風格：油畫
代表作品：〈船上基督〉、〈自由引導人民〉

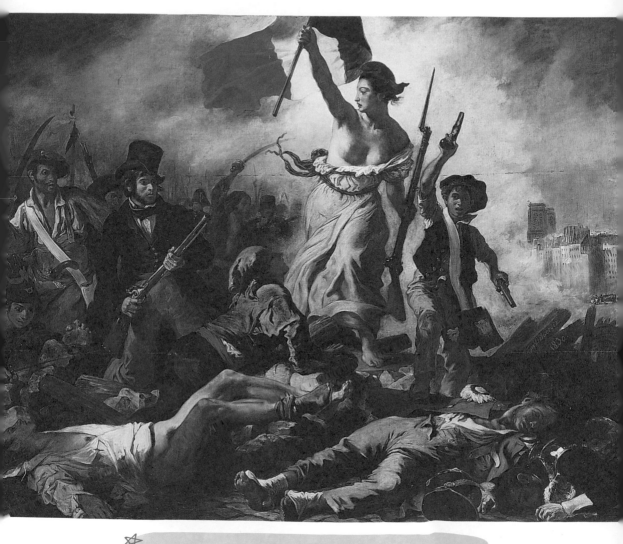

〈自由引導人民〉（法國浪漫主義畫家德拉克洛瓦所繪）。

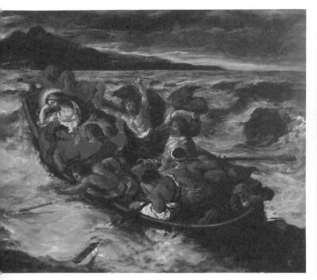

〈船上基督〉（法國浪漫主義畫家德拉克洛瓦所繪）。

！ 校長爺爺小叮嚀

❶ 雅克・路易・大衛普及起來的這種繪畫風格就被稱作「古典主義畫派」。

❷ 古典主義畫家在畫畫時，都更注重畫的線條和形狀，而不是色彩。所以，他們繪畫作品的色彩通常都比較暗淡，給人死氣沉沉的感覺。

❸ 浪漫派畫家認為畫古希臘人和古羅馬人沒有任何意義，他們希望畫當下世界所發生的事情。

幽默與諷刺畫

後來居上的英國

> **年代：西元1700年～西元1800年**
>
> 主要繪畫類型：油畫
>
> 主要畫家：賀加斯、約書亞‧雷諾茲爵士、托馬斯‧根斯博羅
>
> 繪畫風格：這個時期的英國，發展出一個獨特的繪畫方式，有點類
> 似於現在的連環漫畫，畫家希望透過圖畫展現那個時代
> 英國社會醜惡的一面。

你知道什麼是國際畫展嗎？國際畫展就是不同的國家把許多繪畫作品放到一起供人們參觀，這樣人們就可以比較每幅畫有什麼相同點、什麼不同點了。

假如在一七○○年，世界所有的大國決定一起舉辦這樣一個國際畫展——當然，事實上那時候沒有哪個國家有這個想法，我們只是做個假設，虛構出這樣一個畫展來。下面我們就制定參展的規則：

假設畫展是在一七○○年舉辦，每個國家都可以寄一幅畫來，評選出最好的畫可以獲獎。

現在看看我們都能收到哪些作品：

威尼斯寄來的是「提香」的一幅畫

羅馬寄來的是「米開朗基羅」的作品

西班牙寄來的是「迪亞哥」的作品

佛蘭德斯寄來的是「魯本斯」的作品

荷蘭寄來的是「林布蘭」的作品

德國寄來的是「杜勒」的作品

法國寄來的是「普桑」的作品

　　總之，除了英國，其他每個大國都寄來了一幅名畫。英國在一七〇〇年是世界上最強大的國家之一，但它寄給我們的就只有一封信，說它非常抱歉，不能寄來一幅英國名畫家的畫，因為英國根本就沒有有名的畫家。你一定在想，不會吧？世界上最強大的國家之一，甚至可能就是最強大的國家，居然沒有一名著名的畫家？這對我們的畫展來說該是多大的遺憾呀！

　　不過儘管英國在一七〇〇年還沒有有名的畫家，它很快就趕上來了。一七〇〇年，英國第一位有名的畫家還只有三歲，名叫賀加斯（Willam Hogarth）。

　　賀加斯之後又出現了更多的畫家。假如我們那個虛構的國際畫展是在一八〇〇年舉辦，英國就有許多繪畫作品可供選擇了。

　　賀加斯一開始是一個銀店的雕刻師。後來他學著在銅板上雕刻，

 畫 家 小 檔 案

賀加斯（Willam Hogarth）

出生地：英國
生卒年：西元 1679 年～西元 1764 年
創作風格：刻板印刷、雕刻、油畫、肖像畫
代表作品：〈選舉招待會〉、〈拉選票〉、〈賣蝦女〉

並把雕刻出的圖畫印出來。這些印出來的圖畫非常受歡迎，賣得很好，足夠讓他過上好日子。不過賀加斯一直都想成為一個畫家，因此他開始畫畫。

不過，他的印刷圖畫實在太出名了，根本沒什麼人關注他的繪畫，大家都更喜歡他的印刷圖畫和雕刻。後來，賀加斯發現，他可以把自己畫好的畫雕刻出來，然後印成圖畫，這樣就會比原本的畫好賣得多。不過，如今我們還是認為賀加斯是非常偉大的畫家，也是整個英國第一位偉大的畫家。

可能所有的小朋友都喜歡看漫畫。不過報紙上的漫畫通常都畫得很差，簡直不能叫做藝術。**賀加斯畫畫有時也會採用連環畫的手法。他常常幫同一個人一連畫七、八張畫，表現這個人一系列的動作。不過賀加斯的畫不僅僅只是好笑，他還希望透過他的畫來展現那個時代英國社會醜惡的一面。**這些畫當然通常都非常幽默，但我們把這種幽默叫做「諷刺」。

賀加斯有一組畫，畫的是一個準備競選議會成員的人。其中一張畫的是這個人在演講；另一張畫的是他雇了一群人拿著木棍，強迫人們投票給他；還有一張畫的則是他在賄賂投票人，也就是說，他給這些人錢，讓他們投票給他。這些畫每一張都畫得非常好，不過這一組畫應該放在一起看，就像連環畫那樣。這些畫讓當時的英國人留下非常深刻的印象，而且就像賀拉斯希望的那樣，它們可能也改善了選舉中的不好現象。比如，今天英國的選舉可以算是世界上最公平的。

右頁上／〈選舉招待會〉（英國畫家賀拉斯所繪）。
右頁下／〈拉選票〉（英國畫家賀拉斯所繪）。

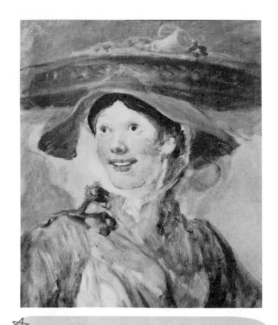

〈賣蝦女〉（英國畫家賀拉斯所繪）。

賀加斯也畫肖像畫，他有一張畫畫的就是自己和他的小狗。接下來你看到的這幅〈賣蝦女〉也是他的作品。今天我們通常是去商店或菜市場買蝦，但在賀加斯那個時代，倫敦的人們都是從賣蝦女那裡買蝦，賣蝦的女孩通常把蝦裝在自己頭頂上的籃子裡。

賀加斯捕捉到賣蝦女的一個笑臉，就像 P115 說到荷蘭家哈爾斯捕捉人物的笑容一樣，然後用乾淨俐落的幾筆勾勾畫了出來。如果我們把這幅畫與杜勒為他爸爸畫的畫像放在一塊來看（請參考 P123），這幅畫看起來就像還沒畫完似的，但我們透過它對賣蝦女的認識，絕對不亞於透過杜勒的描繪對他爸爸的認識。我更喜歡賀加斯這種表現手法，你呢？

大約十八世紀中期，賀加斯還在畫畫，但另外兩個英國人已經名聲大噪，成了非常有名的畫家。這兩個人一個是約書亞·雷諾茲爵士（Sir Joshua Reynolds），另一個是托馬斯·根斯博羅（Thomas Gainsborough）。他們倆最有名的都是肖像畫。既然約書亞·雷諾茲爵士要比根斯博羅大幾歲，我們就先介紹雷諾茲爵士吧！

首先，我要跟你們講一個有關非洲海盜的故事。不過別激動，我知道你們都非常喜歡聽海盜大戰的故事，但這個故事裡沒有海盜大戰。這個故事裡的海盜是一個阿拉伯國王，專門在地中海地區攔劫過往的船

166

隻。英國派了一個船長帶領一批艦隊去和這個海盜談判。

　　這個船長是雷諾茲爵士的朋友，他就邀請雷諾茲爵士和他一起乘戰船出發。雷諾茲爵士接受了邀請。到了義大利後，他就留在那裡研究義大利名畫家的作品，比如米開朗基羅、提香、科雷吉歐和拉斐爾。雷諾茲爵士最喜歡的是米開朗基羅，甚至喜歡到變成了聾子！聽起來很奇怪吧，但這是真的。有一次雷諾茲爵士在西斯廷教堂研究米開朗基羅的作品時，正好坐在一個通風裝置旁邊。但是他太專注於欣賞繪畫作品了，根本沒注意到那個通風裝置。直到後來他站起來準備走的時候，才發現耳朵不對勁。自此以後，他的耳朵就漸漸聽不到聲音，沒過多久就不得不戴助聽器了。

　　雷諾茲爵士後來回到了倫敦，成為整個倫敦最受人喜歡的肖像畫家。那個時候還沒有相機，所以沒人能夠照相。人們就請畫家為他們畫畫像。窮人當然請不起像雷諾茲爵士這樣的畫家，所以雷諾茲爵士的肖像畫大多畫的是皇室家族的成員。後來，國王授給他爵位，他就成了約書亞·雷諾茲爵士。

　　雷諾茲爵士一直非常辛勤的畫畫，總是試圖把每張畫都畫得更好。他尤其擅長畫婦女和小孩。你有沒有聽過〈草莓女孩〉、〈海雷少爺〉、〈純真年代〉以及〈德文郡公爵夫人和她的女兒〉？這些都是雷

畫　家　小　檔　案

約書亞·雷諾茲爵士（Sir Joshua Reynolds）

出生地：英國
生卒年：西元 1723 年～西元 1792 年
創作風格：油畫、肖像畫
代表作品：〈草莓女孩〉、〈海雷少爺〉、〈天
　　　　　使的腦袋〉、〈純真年代〉、〈德
　　　　　文郡公爵夫人和她的女兒〉

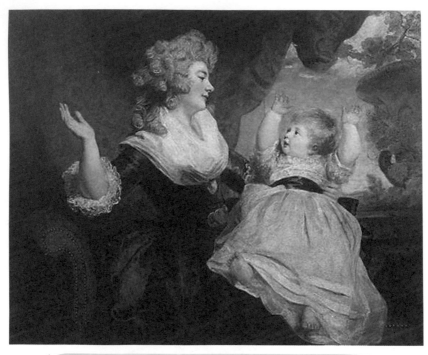

諾茲爵士有名的肖像畫。

不幸的是，雷諾茲爵士總是嘗試新的顏料，所以他的很多畫都褪色或變形了。有些畫甚至才畫好沒多久就褪色了。不過人們對他的畫的喜愛還是沒有因此而減少。他的一個朋友說：「雷諾茲爵士的畫即使褪色了，也強過任何人剛畫好的畫。」

右頁右下方那幅有五個小天使腦袋的畫是雷諾茲爵士畫的，畫的是同一個小女孩五個不同角度的樣子。

另一個英國畫家托馬斯・根斯博羅最喜歡畫的是風景畫。不過他的風景畫賣不出去，所以他只好一直畫肖像畫。他畫的人物看起來非常優雅迷人，所以找他畫像的人非常多。根斯博羅的肖像畫不像雷諾茲爵

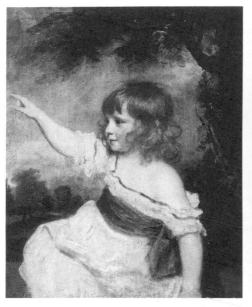

☆ 〈海雷少爺〉（英國畫家雷諾茲所繪）。

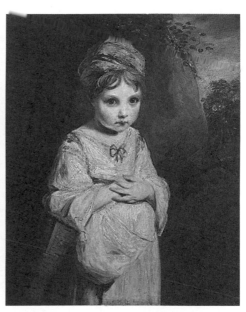

☆ 〈草莓女孩〉（英國畫家雷諾茲所繪）。

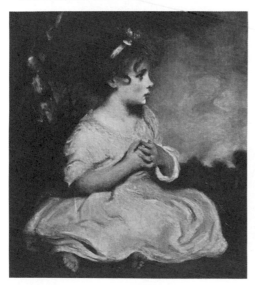

☆ 〈純真年代〉（英國畫家雷諾茲所繪）。

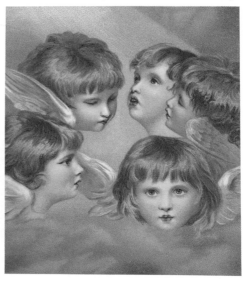

☆ 〈天使的腦袋〉（英國畫家雷諾茲所繪）。

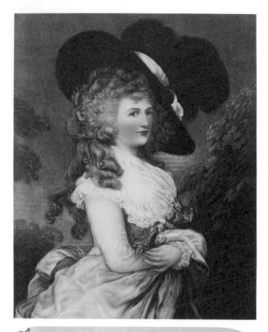

〈德文郡公爵夫人〉（英國畫家根斯博羅所繪）。

士的那樣明亮多彩，畫面主要是銀灰色。

根斯博羅有一幅世界名畫叫〈藍衣少年〉。據說，雷諾茲爵士曾說過如果一幅畫中有太多藍色，一定會不好看。根斯博羅畫這幅畫就是想證明雷諾茲爵士說的不對。不知為何，根斯博羅好像很不喜歡雷諾茲爵士。也許是嫉妒吧。不過臨死時，根斯博羅請求雷諾茲爵士原諒他，還說自己其實是非常欣賞他和他的畫的。

根斯博羅與雷諾茲爵士為許多相同的人畫過畫像。比如，他們都幫德文郡公爵夫人和西斯登夫人畫過畫像。至於他們誰畫得更好，還真是難說。你們可以看看上方根斯博羅幫德文郡公爵夫人畫的畫像，看到沒，她的帽子可真大呀！

你也可以看看 P168 的圖，就是雷諾茲爵士替德文郡公爵夫人和她女兒畫的肖像畫。

如今，根斯博羅的風景畫要比他去世前更受人喜歡。儘管他的風景畫沒有肖像畫那麼有名，透過這些風景畫，我們還是可以看出來，根斯博羅的確是一位非常出色的英國畫家。

右頁／〈藍衣少年〉（英國畫家根斯博羅所繪）。

！校長爺爺小叮嚀

❶ 當時，賀拉斯的印刷圖畫實在太出名了，根本沒什麼人關注他的繪畫，大家更喜歡他的印刷圖畫和雕刻。

❷ 雷諾茲爵士非常喜愛米開朗基羅，他在西斯廷教堂研究米開朗基羅的作品時，正好坐在一個通風裝置旁邊，根本沒注意到一旁的通風裝置，因此造成聽力受損。

❸ 英國畫家雷諾茲爵士一直非常辛勤的畫畫，總是試圖把每張畫都畫得更好，尤其擅長畫婦女和小孩。

英國浪漫主義
三個不同的英國人

年代：西元 1757 年～西元 1851 年
主要繪畫類型：油畫、版畫
主要畫家：威廉‧布萊克、約翰‧康斯特勃、泰納
繪畫風格：這個時期的畫家開始將眼前所見的畫面真實的呈現到畫
　　　　　布上，並且開始運用不同顏色的堆疊技巧，讓畫布上的
　　　　　顏色更加明亮。

你喜歡看鬼故事嗎？鬼故事裡通常有鬧鬼的房子、半夜時叮噹作響的鏈條和隱約可見的白色影子。最適合講鬼故事的時間自然是晚上，因為在晚上，即使你知道這些故事不是真的，還是會覺得很詭異、很恐怖。

　　不過，今天我要講的這個鬼故事既不會讓你覺得恐怖，也不會讓你嚇得兩腿發抖。這個故事講的是跳蚤幽靈。一聽說是跳蚤幽靈，你一定馬上想到的就是一個跳蚤變成鬼，來嚇抓死它的小狗，你會忍不住想笑，一點都不覺得害怕。其實，這個跳蚤幽靈的故事不算鬼故事。故事裡的跳蚤幽靈和一般的鬼可不一樣，有個很著名的畫家還曾為它畫過肖像畫呢。

　　這個畫家畫的畫就名叫〈幽靈跳蚤〉，他叫威廉‧布萊克（William Blake）。他是個英國人，生活在倫敦，當時的美國殖民地正在進行獨立戰爭，反抗英國的統治。

威廉·布萊克和之前提到的那些畫家都不一樣。首先，他除了是個畫家外，還是一位詩人。其次，威廉的畫和其他畫家的畫完全不同。再次，威廉能看到幻影。幻影跟夢境差不多，是人們腦海中顯現出的虛幻的東西。有些人說布萊克有一點神經不正常，反正有點古怪。或許他並沒有什麼古怪的地方，就是有點與眾不同吧。

布萊克一直都希望能成為一位畫家。他學了很多年的版畫，後來終於成了專業的版畫家。接著，在開始自己創業時，他試著在版畫上既刻上自己畫的畫，還刻上自己寫的詩歌。這是他發明的一種新的方法。在此之前，只有書上的圖畫是刻在金屬板上，書上的文字則是用印刷機印出來的。布萊克把畫和字都刻在同一塊板子上，這樣，就變成故事中有畫、畫中有故事了。

他不僅只是為自己的詩歌製作版畫，他還為其他書製作版畫。他最出名的版畫就是《聖經·約伯記》的一組插畫。所有人只要見過這組畫，就絕不會忘記圖中的約伯和他經歷苦難的故事。

布萊克為大部分書做的版畫看起來都像素描畫。這些畫都是由線條構成的，因為版畫只能由線條組成。但布萊克在刻版之前，通常都會把書上的圖片畫一遍，這時畫出來的畫不僅有線條，也有顏色。

布萊克提出了許多繪畫的創新想法，後來也出現了其他一些英國

畫家小檔案

威廉·布萊克（William Blake）

出生地：英國
生卒年：西元1757年～西元1827年
創作風格：版畫
代表作品：〈幽靈跳蚤〉、〈牧羊人〉

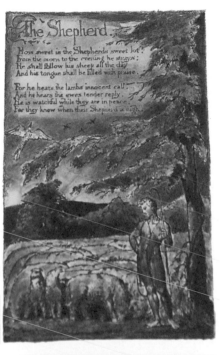

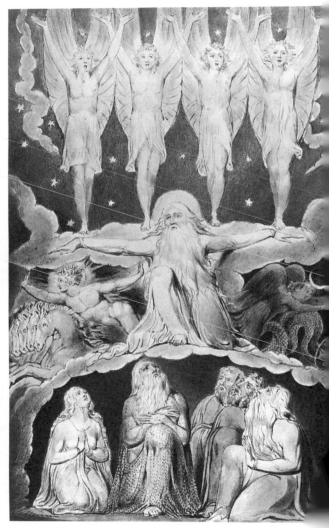

畫家，他們也提出了許多創新想法。但在介紹這些畫家之前，我先問你們一個問題。你有沒有看過哪棵樹在夏天時樹葉全是褐色的？我說的是活著的樹。我想，所有人都知道活樹的葉子是綠色的。但是，如果你看到布萊克那個時代的畫作，你就會驚訝的發現，畫中的樹都是褐色的樹葉。我在上一章曾說過，托馬斯・根斯博羅以風景畫著稱。如果我告訴你他畫的樹葉都是黃色的，你可能就會覺得他沒那麼了不起了。事實上，這些風景畫家都知道樹葉是綠色的，但他們還是要把它畫成褐色。很奇怪吧？可能他們覺得把樹葉畫成褐色比畫成綠色更漂亮吧。

在托馬斯・根斯博羅之後英國出現了另一個畫家，名叫約翰・康斯特勃（John Constable），自他出現之後，英國的畫家再沒把樹葉畫成褐色。康斯特勃的風景畫都是按照景物原本的顏色畫出來的，這樣做聽起來好像更容易，事實可不是如此。比如，**畫家能畫出最白的白色，也比不上雨天陰沉天空的白色亮。如果畫中的天空不能有真實的天空亮，那麼畫面的其他部分就要比它們真實的顏色更暗，這樣才能把天空襯托得更亮。**

畫面顏色較暗自然不會影響到美觀，不過會使畫面看起來和真實風景不一樣，沒那麼逼真。所以，如果能找到一種辦法讓畫面的色彩更亮，畫家就能夠把戶外風景畫得更接近風景本身了。康斯特勃就做到了這一點。他想出了一種辦法，可以讓畫面看起來更亮。他在幫畫上色時，不像平常那樣均衡平滑的塗上顏料，而是把顏料塗成許多小小的、厚厚的色塊。所以，如果你用手指摸摸他的畫，就會感覺到畫面有點凹凸不平。康斯特勃發現，如果他把顏料塗成色塊，整幅畫看起來會更亮。

舉個例子，如果用舊的方法畫一片綠油油的田野，畫家就會把整片田地都畫成綠色。可是**康斯特勃在畫田野時，會畫成許多單獨的小色**

☆ 〈乾草車〉（英國畫家康斯特勃所繪）。

塊，有綠色、黃色還有藍色。奇怪的是，這樣畫出來的田野整個看起來也還是綠色。當然，要是你湊得很近，還是可以看出來畫面有三種不同的顏色。但只要你稍微後退一點，就會發現整幅畫都是亮綠色，而且比均衡上色的畫面看起來更亮。

我的天哪！要是你一直堅持讀下去，你真是個好讀者。要是你全都理解了，不管你的老師是不是這麼想，我都認為你一定是個聰明的學生。

所以，人們之所以記住康斯特勃，是因為他對風景畫的畫法進行了很了不起的兩次改進。首先，他開始把樹葉畫成綠色，而不是以前的

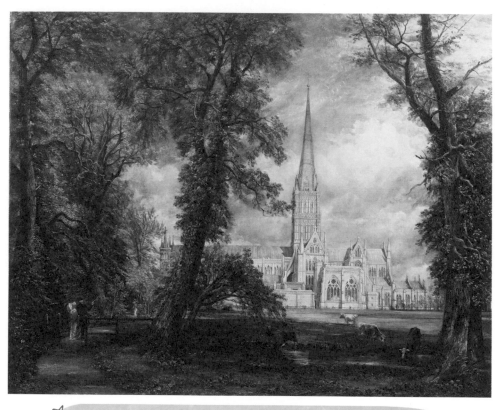

〈從主教花園眺望索爾茲伯里教堂〉（英國畫家康斯特勃所繪）。

褐色。其次，他把原本顏色單一、平滑的畫面，改成了粗糙的、多種顏色的色塊，讓畫面看起來更亮。

很多人認為英國最好的畫家當數風景畫家泰納（Joseph Mallord William Turner）。在捕捉顏色亮度和自然光線方面，沒有畫家可以和他媲美。他尤其喜歡畫大海和太陽。我們都知道，太陽本身比任何一種顏料都要亮，所以沒有哪個畫家畫出的太陽能像真的太陽一樣鮮艷和耀眼。但畫家可以畫出一種東西，讓人一看就知道是太陽。泰納的繪畫手法和法國印象派畫家克勞德・莫內差不多（關於莫內的故事請參考 P193）。他畫出了太陽的真實特徵。畫的是陽光下的一個場景。他畫的太陽，要嘛

是躲在雲朵後，要嘛藏在迷霧中，要嘛就是快要下山了，這樣，畫出來的太陽光的亮度就不會和真的太陽的亮度差太多。

我們都很清楚，即使是畫夕陽，也沒有哪個畫家能夠找到一種與太陽光真實亮度接近的顏色。但是人們見過泰納畫的夕陽後，都會說他畫得太亮了，很不真實。其實這些夕陽之所以看起來不那麼真實，並不是像人們說得那樣太亮了，而是因為畫得還不夠亮。

泰納畫的大海也比他之前所有畫家都更好。所以，他既是一個好的風景畫家，也是個好的海景畫家。在畫海景畫之前，他認真觀察過大海，看它在風平浪靜時、暴風雨時、下小雨時以及晴天時分別是什麼樣。他曾經讓人把自己緊緊綁在一艘船的桅桿上，在暴風雨時到海上觀察海景，這樣，他就不會被海浪捲下船了。

泰納最著名的畫作中有一幅名叫〈被拖去解體的魯莽號戰艦〉，畫中的那個古老的戰艦就叫魯莽號。這艘戰艦太古老了，已經不能再繼續用來作戰了。這幅畫畫的是這艘戰艦被一艘冒著廢氣的拖船拉去碼頭，準備解體。這時太陽才剛剛下山，海港的水映襯出天空中絢麗的橙黃色。這幅畫既代表著一天的結束，也標誌著這艘老戰艦在服務祖國那麼多年後，壽終正寢，再不能發揮作用了。

畫 家 小 檔 案

泰納（Joseph Mallord William Turner）
..
出生地：英國
生卒年：西元 1775 年～西元 1851 年
創作風格：油畫
代表作品：〈被拖去解體的魯莽號戰艦〉

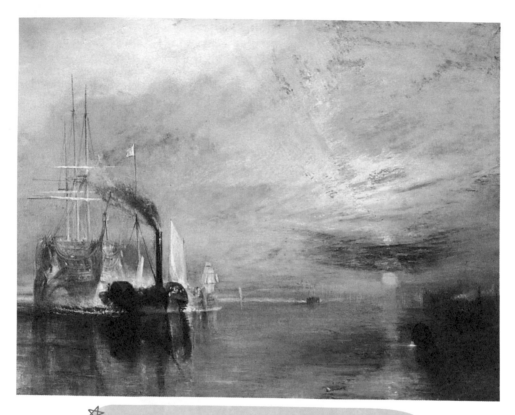

⋆ 〈被拖去解體的魯莽號戰艦〉（英國畫家泰納所繪）。

⚠ 校長爺爺小叮嚀

1 威廉‧布萊克除了是個畫家外，還是一位詩人。

2 約翰‧康斯特勃之後，英國畫家再沒把樹葉畫成褐色，
而是按照景物原本的顏色畫出來風景畫。

3 泰納的繪畫手法和法國印象派畫家克勞德‧莫內差不多。
他畫出了太陽的真實特徵、畫的是陽光下的一個場景。

印象派與巴比松派
西元1800年～西元1899年

講究光影的時代

現在，我們跟著校長爺爺來到印象派與巴比松派的時代了！這個時期的畫家發展出了有別於以往的繪畫方式，更加著重在光影與呈現出當下看到的瞬間景色。當這些新興的繪畫方式出現時，許多人無法接受這樣的畫法，但之後也漸漸的了解到這些繪畫的美。讓我們一起來看看這段有趣的故事吧！

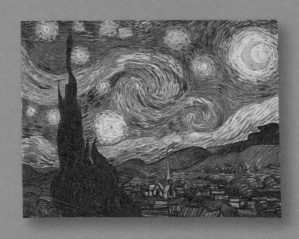

巴比松畫派
窮畫家們

年代：西元1796年～西元1875年
主要繪畫類型：油畫
主要畫家：柯洛、米勒
繪畫風格：繪畫主題開始偏向描述小人物的鄉村生活情景，並將畫
　　　　　中人物的動作描繪的非常靈活。

這一章我要跟你們介紹的畫家都非常窮，但都非常優秀。其中就包括一個叫柯洛（Jean-Baptiste Camille Corot）的法國畫家。柯洛很窮，因為沒人願意買他的畫。直到五十歲他才賣出第一幅畫。不過他其實也沒聽起來那麼窮，因為他爸爸每年都會給他一筆錢，儘管不多，但也足夠他維持生計。

　　柯洛畢業時想成為一名畫家。但他爸爸是做亞麻生意的，想讓他繼承產業，所以他也只好跟著做生意。不過他一直都沒放棄成為畫家的夢想。後來他爸爸終於答應送他去學畫畫。柯洛去義大利學習了幾年，成為了一個風景畫家。然後他回到法國，畫了許多很好的風景畫，但好像沒人願意買他的畫。

　　那時還有其他許多畫家也非常窮。他們發現，住在巴比松鄉村要比住在巴黎便宜得多。而且他們發現巴比松附近的鄉村要更適合畫風景畫，因為那裡有許多樹林、小溪和田野，很適合寫生。所以這些窮

畫家就都搬去了巴比松，住在附近的小木屋裡。

　　搬到巴比松居住的想法最開始是柯洛想出來的。因為他喜歡清早起床，然後去觀察晨曦中的樹木田野，那時地面的露水還沒乾，所有東西都還濕漉漉的，非常漂亮。

　　他通常會把看到的景色素描下來，回家後就按照素描圖畫油畫。他也喜歡暮色和月光，畫了許多暮色和月光下的風景畫。他的風景畫有一種神奇的、夢幻般的美，在全世界都很有名。

　　到他老年時，柯洛的畫開始賣出去了，他總算收穫了金錢和名聲。柯洛一直都樂於助人，等他有錢後，他非常開心，總是資助那些缺錢的人們。

　　儘管他的風景畫總是透著一股夢幻般的憂傷，但柯洛和朋友在一起時總是非常快活開心。大家都很喜歡他，叫他「柯洛爸爸」，所以後來他終於出名時，大家都為他高興。

　　巴比松有一名畫家比柯洛還要窮。他也是第一批搬去巴比松的畫家。他把妻兒都帶去了，一家人住在一棟土地板的房子裡，屋裡一共只有三個小房間，這個人就是——米勒（Jean-François Millet），法國著名的畫家。

　　米勒一直很窮。他爸爸是個農夫，所以他小時候常常跟著爸爸在

畫　家　小　檔　案

柯洛（Jean-Baptiste Camille Corot）
．．
出生地：法國
生卒年：西元 1796 年～西元 1875 年
創作風格：油畫
代表作品：〈巴比松的清晨〉、〈跳舞的仙女們〉

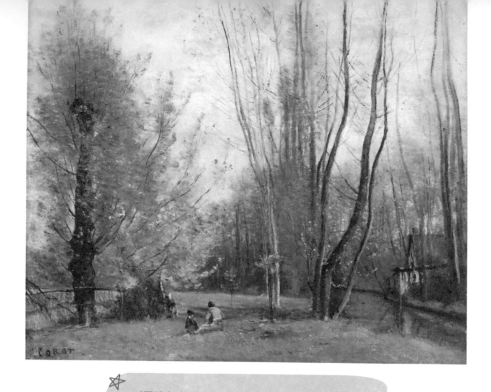

☆ 〈巴比松的清晨〉（法國畫家柯洛所繪）。

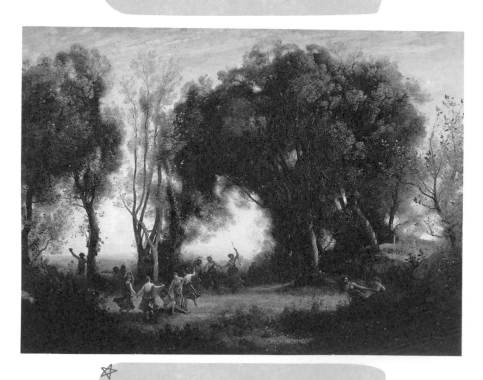

☆ 〈跳舞的仙女們〉（法國畫家柯洛所繪）。

田裡工作。他在一本舊《聖經》上看到一些圖片，便開始照著畫畫。休息時，其他人都會打個盹，小米勒卻把時間都用來畫畫。後來，村子給了他一筆錢，讓他去巴黎學美術。

米勒剛到巴黎時，生活十分艱難。他非常害羞，又不習慣城裡的生活方式，所以很不適應。他賣畫掙的錢只夠勉強餬口。米勒最喜歡畫貧苦的農民，因為他非常熟悉農民的生活。後來，就在他快要餓死時，有人買了他一幅畫農民的畫。因為有了這筆錢，他才能離開巴黎去了巴比松。之後他一直住在那裡，直到去世。

米勒畫那些勞作中的農民時，方法很獨特。他常常會親自走到田間，觀察農民幹活的樣子。然後他再回家把自己看到的東西畫下來。他的記憶力非常好，甚至不用模特兒就可以把人物的動作畫得恰到好處。實在需要模特時，他就會讓自己妻子幫忙擺一些姿勢。

米勒有一幅畫叫〈播種者〉，畫的是一個正在播種的農民。你有沒有看過農民播種？在美國，播種通常是由馬或機器完成的，所以你可能對徒步播種完全不了解。徒步播種時，播種的農民要手腳配合：首先從胸前的口袋裡抓一把種子，然後轉過身把種子撒在地上，每撒一次種子，腳就跟著往前邁出一大步。米勒畫中的播種者非常勞累，但他的步伐和舞動的手臂仍然配合得很好，像機器一樣靈活。

畫 家 小 檔 案

米勒（Jean-François Millet）
...
出生地：法國
生卒年：西元 1814 年～西元 1875 年
創作風格：油畫
代表作品：〈播種者〉、〈拾穗者〉、〈晚禱〉

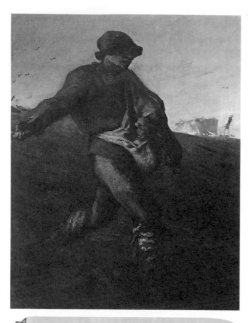

〈播種者〉（法國畫家米勒所繪）。

米勒畫過許多幅〈播種者〉，看起來都差不多。最有名的那幅現在保存在美國波士頓。

米勒還有一幅畫跟〈播種者〉一樣有名，叫做〈拾穗者〉。拾穗者指的就是那些在收割過的土地撿拾掉在地上的稻穗的人。巴比松附近的農民都非常窮，所以這些拾穗者撿起的糧食雖然很少，對他們來說卻很重要。從米勒的畫中，我們可以看出拾穗應該是個非常辛苦的工作。而且這麼辛苦的工作竟然是由女人來做！

米勒還有一幅畫，直到今天還有很多它的印刷圖片。有時你甚至可以在舊貨店裡買到這種圖片。這幅名畫叫做〈晚禱〉，畫的是一個法國農夫和妻子在田裡幹活時，聽到附近教堂裡晚禱的鐘聲，便停下手中的農活，低頭禱告。

與柯洛一樣，米勒在晚年時終於得到了人們的認可。不過他一直都很窮。米勒去世後，他的妻子不得不依靠柯洛的資助過活。

那些巴比松畫家中還有一些後來也很有名。他們過去常常在一個

右頁上／〈拾穗者〉（法國畫家米勒所繪）。
右頁下／〈晚禱〉（法國畫家米勒所繪）。

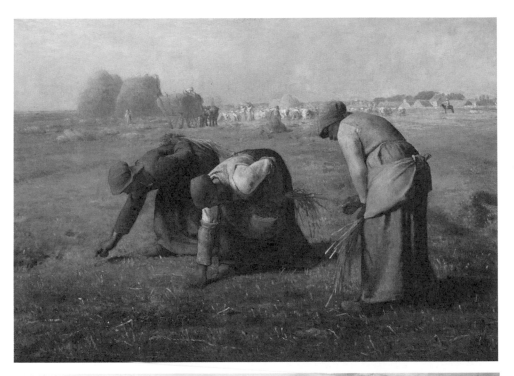

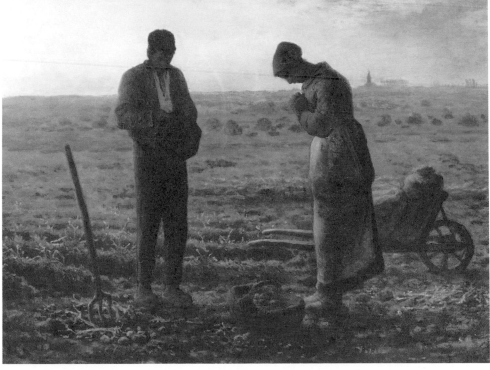

大倉庫會面，把各自的畫掛在倉庫的牆上，然後一起討論大家都喜歡的繪畫作品。

我很想多介紹米勒和柯洛的一些畫家朋友，但這章已經滿了，沒地方寫了。所以，就到此為止吧。

⚠ 校長爺爺小叮嚀

1. 法國巴比松畫家柯洛通常會把看到的景色素描下來，回家後就按照素描圖畫油畫。他也喜歡暮色和月光，畫了許多暮色和月光下的風景畫。他的風景畫有一種神奇的、夢幻般的美，在全世界都很有名。

2. 法國畫家米勒最喜歡畫貧苦的農民，因為他非常熟悉農民的生活，也常常親自走到田間，觀察農民幹活的樣子。

3. 巴比松畫家常常在一個大倉庫會面，把各自的畫掛在倉庫的牆上，然後一起討論大家都喜歡的繪畫作品。

印象派的崛起
最重要的角色

年代：西元1860年～西元1900年
主要繪畫類型：油畫
主要畫家：克勞德·莫內、愛德華·馬奈
繪畫風格：這個時期的畫家開拓出了新的繪畫方式，他們快速的觀
　　　　　察所畫的對象，當時的顏色與光影，並且依照當時的印
　　　　　象畫出來。

現在，我要把你的眼睛蒙起來。當然，我不會讓你蒙著眼睛看圖片。讓你蒙著眼睛聽音樂還可以，欣賞圖片可就不行了。假設你的眼睛真的被蒙上了，什麼都看不見了，那麼今天早上我會帶領著你到田野去。我會讓你面向一個草堆站著，然後把你眼睛上的手帕拿下來，讓你對著這個草堆看五分鐘。

接著，我會再次蒙上你的眼睛，把你領回原來的地方。你一定會覺得這個遊戲很古怪，對不對？就好像在玩捉迷藏遊戲。

現在，我們再玩一次這個遊戲。今天早上十點整你看過那個乾草堆，然後，我讓你在下午五點左右再看一次。你會發現，你這次看到的草堆和今天早上十點看到的那個大不相同。儘管它們的形狀是一樣的，它們的顏色、亮度和影子卻完全不同了，所以，同一個草堆在上午十點和下午五點時呈現出的畫面完全不相同。實際上，每隔一小會兒，草堆的顏色和亮度都會發生變化。這也是為什麼我每次只讓你看五分鐘，因

為超過五分鐘，草堆的亮度就會發生變化，你看的就會是另一幅畫面了。

這樣一來，你一定就會明白，如果一個畫家要畫出一個乾草堆一天中不同時間段的樣子，他就可以為同一堆乾草畫出許多幅畫，而且所有畫看起來都各不相同。

近代的一些法國畫家正是這麼做的。他們在完成了自己的作品後舉行了一次展覽。他們把自己的繪畫作品掛在牆上，供人們進來觀賞。前去觀賞的人們發現，**這些畫家的畫與以往的繪畫作品很不一樣。這些畫就像是你對草堆快速一瞥後看到的樣子。畫家畫下的是快速觀察所畫對像時，看到的顏色和光線。因為快速觀察一個事物時看到的事物模樣叫做印象，這些畫家很快也就被稱為「印象派畫家」。**

早期的畫家從來沒有想過要用這種方式畫畫。他們總是把馬都畫成一種顏色，乾草堆都畫成另一種顏色，不管這匹馬或這堆乾草在某些光線下看起來是不是真的是那種顏色。

事實上，一匹黑色的馬或一堆黃色的草堆並不總是黑色或黃色。它們看起來的顏色取決於周圍環境的光線。一匹黑馬在某些地方的光線照射下看起來可能是藍色的。但因為我們都知道沒有藍色的馬，所以，不管這匹馬在光線照射下看起來有多藍，我們也不會去注意。

畫家以前總是用褐色、灰色或者黑色表示影子。但是如果你仔細觀察真正的影子，會發現它可能根本就不是褐色、灰色或者黑色。影子有時會呈綠色、藍色、紫色或其他什麼顏色。當然，我們總是很難把室外物體上明亮的顏色和亮度畫出來，因為顏料的顏色總是沒有自然光那麼明亮。

但是如果你們還記得我曾說過的康斯特勃（請參考 P176），就會知道這些印象派畫家是怎樣讓他們畫面的顏色看起來非常明亮，就像真的

陽光一樣的。他們把顏料一點點的潑灑到畫面上，從而形成許多不同顏色的色塊，這樣畫面看起來就會更亮。但這種方法也會使畫作看起來跟傳統的繪畫很不一樣。

正因為這個原因，那些參觀過法國印象派畫家畫展的人都不是很喜歡那些畫。那些人已經習慣了傳統的畫法，而印象派畫作太過創新，他們一開始不能適應，所以很不喜歡。

不過，一段時間後，人們開始對印象派畫家有了更多的了解。人們發現，這些印象派畫家正在嘗試一種新畫法，而且他們的嘗試也是很有價值的。有一個印象派畫家叫克勞德‧莫內（Claude Monet）。他經常坐著裝滿帆布的馬車出去，花上一整天畫同一個場景。每當周圍的光線讓物體的顏色和形狀發生變化時，他就會另換一塊帆布來畫。

比如，莫內為同一個草堆畫過十五幅畫，每一幅畫都呈現出不同的色彩和光效。他為法國大教堂的正面一共畫過二十幅畫，表現了它在不同時段呈現出的樣子，每幅畫也各不相同。這些畫連在一起看非常有趣，但如果單獨看其中一張，可能會讓你有點失望，因為畫中物體的形式（或形狀）看起來好像沒你想像的那麼重要。事實上，莫內對光線和顏色尤其感興趣，對形式或形狀則不是很在意了。

畫 家 小 檔 案

克勞德‧莫內（Claude Monet）

出生地：法國
生卒年：西元1840年～西元1926年
創作風格：油畫
代表作品：〈麥堆圖〉、〈白楊樹〉

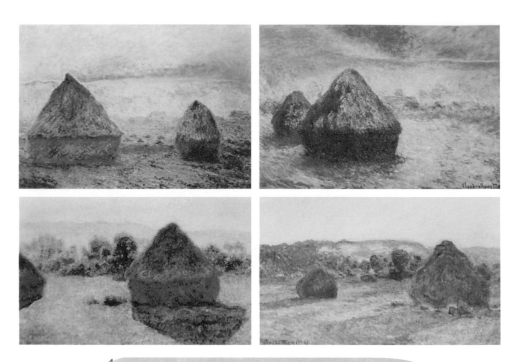

〈麥堆圖〉（共四幅，法國印象派畫家莫內所繪）。

　　另外還有一個印象派畫家，他的名字和莫內差不多，叫愛德華‧馬奈（Édouard Manet）。**事實上，馬奈才是印象主義畫派真正的創始人。和莫內不一樣，馬奈一開始並沒有把畫面分割成許多閃亮的小點。事實上，他在生命的最後十年才開始大量使用莫內那種畫法。**有人曾經問馬奈，他的印象派畫作中，主角到底是誰。

　　馬奈回答說：「任何一幅畫中最重要的角色都是光線。」印象派畫家希望在畫中展現的也正是光線。

　　P196 是一幅馬奈的畫作，名叫〈吹短笛的男孩〉。相比莫內的〈白楊樹〉，你很可能更喜歡這幅畫。因為儘管光線是畫作中「最重要的角色」，人們通常還是對畫中的人比事物更感興趣。

☆ 〈白楊樹〉（法國印
象派畫家莫內所繪）。

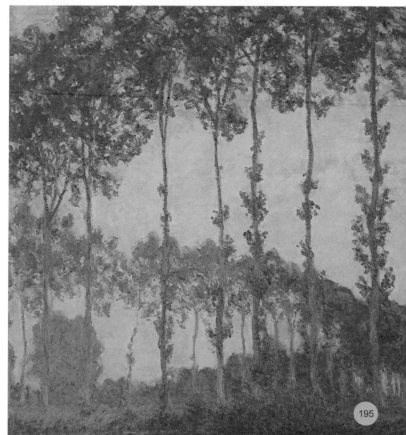

☆ 〈白楊樹（陰天）〉
（法國印象派畫家莫內
所繪）。

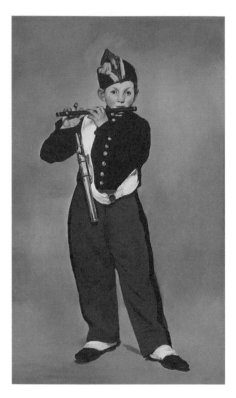

〈吹短笛的男孩〉（法國印象派畫家馬奈所繪）。

⚠ 校長爺爺小叮嚀

1️⃣ 畫家畫下快速觀察所畫對象時，看到的顏色和光線。因為快速觀察一個事物時看到的事物模樣叫做印象，這些畫家也就被稱為「印象派畫家」。

2️⃣ 由於印象派畫作太過創新，當時的人們一開始不能適應，所以很不喜歡。

3️⃣ 馬奈回答說：「任何一幅畫中最重要的角色都是光線。」明確的表示出印象派畫家希望在畫中展現的正是光線。

後印象派
不一樣的印象派

年代：西元1870年～西元1906年
主要繪畫類型：油畫
主要畫家：高更、梵谷、塞尚
繪畫風格：「後印象派」指的是印象畫派之後出現的一種新繪畫流
　　　　派，但比印象派更具立體感。

「**後**印象派」指的是印象畫派之後出現的一種新繪畫流派。還記得吧，莫內的作品就是印象畫派，印象派作品中，光線最重要。

後印象派的創始人是保羅‧塞尚（Paul Cézanne）。與馬奈和莫內一樣，他也是法國人。塞尚最初也是印象派畫家，但他想把印象派作品畫得更具立體感，能夠像古代大師的繪畫作品一樣長存不朽。後來，他的作品果然更具立體感，不過他沒有任何一幅畫可以像那些經典作品一樣有名。塞尚一生都在辛勤的畫畫，但一直都不出名，直到去世後才開始受到大家的喜歡。他在世時，一幅畫都賣不出去，因為沒人願意買。不過幸運的是，即使畫賣不出去，他也還是有足夠的錢生活下去。

另一個後印象派畫家要比塞尚年輕，而且生活經歷也完全不同，不像塞尚那樣在法國南部農場過著平靜的生活。他的名字叫文森‧梵谷（Vincent William van Gogh），是一個荷蘭人。他曾在一個畫店工作，但每次當他覺得顧客想買的畫其實不好時，他都會忍不住說服他們別買，

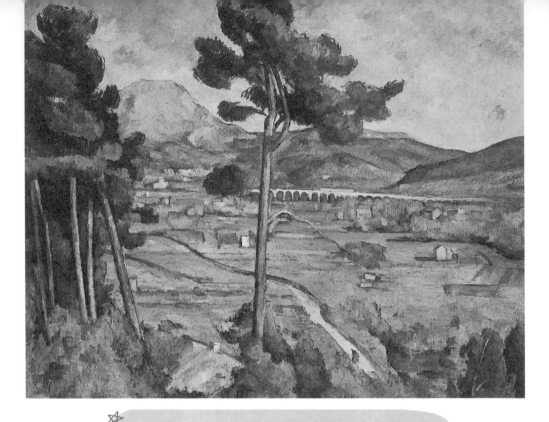

上／〈風景與高架橋〉（法國後印象派畫家塞尚所繪）。
下／〈聖維克圖瓦山〉（法國後印象派畫家塞尚所繪）。

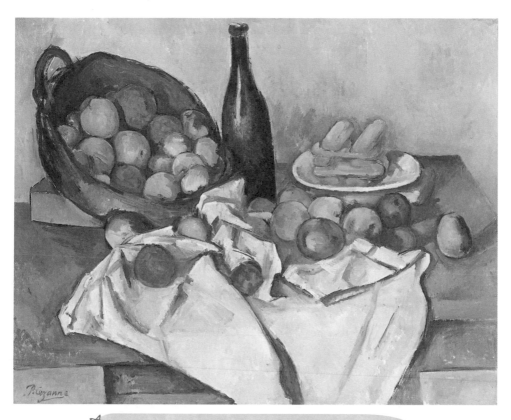

☆ 〈果籃〉（法國後印象派畫家塞尚所繪）。

　　所以他完全適應不了這個工作。後來他又當了幾個月的老師，但是我想他可能不是個好老師，因為他脾氣非常暴躁。再後來，他決定成為一個牧師，但這個想法也沒維持多久，因為他很快就厭倦了所就讀的牧師學校。所以他就去為比利時的礦工傳教。他非常同情那些可憐的礦工，把所有的錢都給了他們，自己差點餓死。而且從那時起，他就開始為這些礦工畫畫。

　　他弟弟寄錢讓他能維持生活，並資助他回巴黎學習繪畫。之後，梵谷住在法國南部的一個小鎮，在那裡他畫了許多畫。

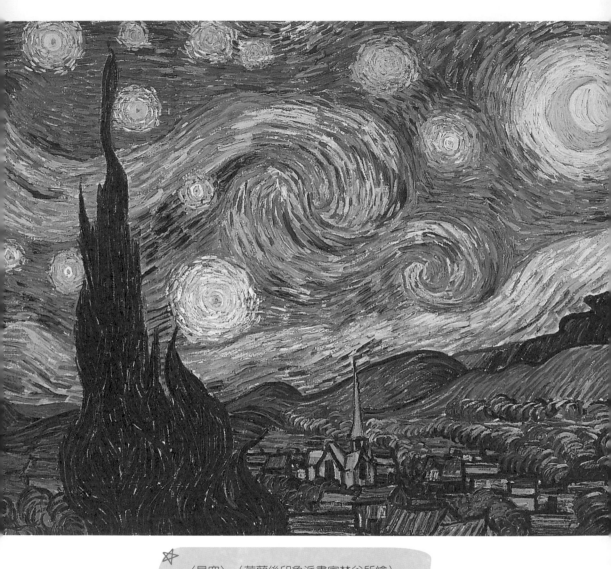

☆ 〈星空〉（荷蘭後印象派畫家梵谷所繪）。

梵谷接下來的經歷非常悲慘。他漸漸喪失了理智，經常發瘋。他時常去的一家咖啡館有一個女服務生跟他是朋友，有一天，這個女服務生向他要一個禮物，她開玩笑的說：「如果你實在沒什麼可給，就把你的一隻耳朵給我吧。」

聖誕節快到時，這個女服務生收到了一個包裹。她以為是聖誕節禮物，但一打開包裹，發現裡面居然是一隻耳朵！

這個女服務生嚇了一大跳。後來有人發現可憐的梵谷一個人躺在床上、神志不清，右耳朵被自己剪掉了。

梵谷被送進了瘋人院。在瘋人院待了一段時間後，他的病情有所好轉，又畫了許多畫。但他的精神病總是不斷復發。後來，又一次病情復發時，他開槍自殺了。

第三個後印象派畫家叫保羅・高更（Paul Gauguin），也是法國人。他的生活也和塞尚不一樣，差不多與梵谷一樣離奇。

高更離奇的生活很早就開始了。他很小就離家出走，搭上了一艘船去航海，到過世界許多地方。後來，他回到了巴黎，開始經商。

據說，有一天高更在街上走時，突然看到一個商店櫥窗裡擺了許多畫，畫的顏色都非常明亮，跟他在遙遠的太平洋島嶼上看到的顏色一樣鮮艷。

畫 家 小 檔 案

文森・梵谷（Vincent Williem van Gogh）

出生地：荷蘭
生卒年：西元 1853 年～西元 1890 年
創作風格：油畫
代表作品：〈星空〉

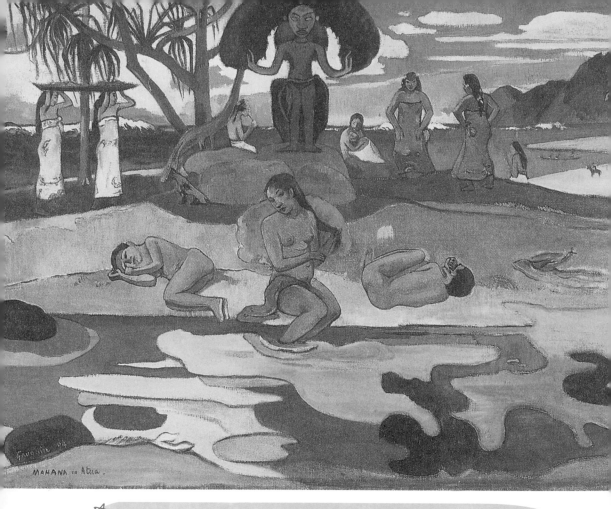

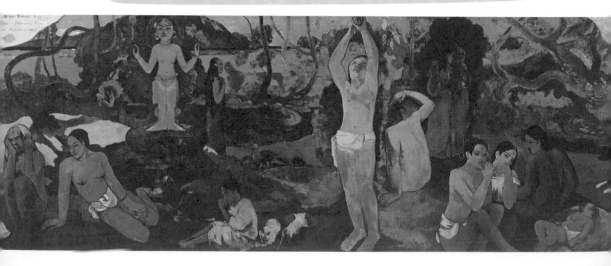

上／〈神之日〉（法國後印象派畫家高更所繪）。
下／〈我們從哪裡來？我們是誰？我們到哪裡去？〉（法國後印象派畫家高更所繪）。

這些畫深深喚起了高更航海的記憶，所以他立即打聽到這些畫的作者是誰。就這樣，高更結識了畫這些畫的印象派畫家，接著他自己也開始畫畫。所以，如果高更當初沒有離家出走去航海，他可能也就不會成為畫家了。

高更後來和梵谷成了好朋友，在梵谷還沒發瘋之前，他們倆甚至一起住過一段時間。不過後來高更搬到了法國另一個地區。

高更一直都無法忘記他在航海時去過的那些漂亮的太平洋熱帶島嶼。所以有一天，他再次收拾行李，航行到了大溪地，在那裡他找到了自己最喜歡過的生活。他像島上的原住民一樣生活，完全不像受過文明教育的白人。他最好的幾幅繪畫作品也是在大溪地完成的。

這些作品的顏色都非常鮮艷，極具熱帶風情，畫的是島上的居民玩樂、休息和工作的場景。正是因為這些畫，高更才成為名畫家。

！校長爺爺小叮嚀

❶ 塞尚最初也是印象派畫家，但他想把印象派作品畫得更具立體感，能夠像古代大師的繪畫作品一樣長存不朽，也因此這類型的畫作被稱為「後印象派」。

❷ 梵谷因為精神病被送進了瘋人院。然而他在瘋人院期間，若病情有所好轉，仍然有幾幅創作。

❸ 高更作品的顏色都非常鮮艷，極具熱帶風情，畫的是島上的居民玩樂、休息和工作的場景。正是因為如此，高更才成為名畫家。

☆ 〈大溪地女人〉（法國後印象派畫家高更所繪）。

☆ 右頁／〈你何時結婚？〉（法國後印象派畫家高更所繪）。

現代繪畫

19世紀中～現今

真實表現出畫家的情感

現在，我們來到了現代繪畫的領域了。當你參觀現代繪畫的展覽時，或許你會想：「這些畫到底哪裡好看了？」畫中可能會是一團混亂的顏色，或是一些怪異的時鐘……但是，你卻可以從這些畫裡，接收到一種強烈的感受。讓我們跟著校長爺爺，解開現代繪畫的奧妙吧！

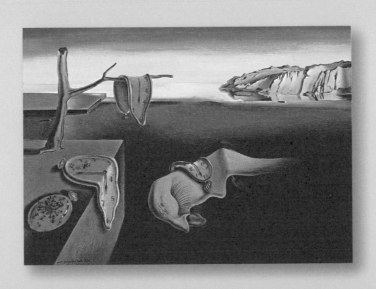

抽象藝術和超現實畫派
看不懂的畫

年代：19世紀中～現今

主要繪畫類型：油畫

主要畫家：畢卡索、達利

繪畫風格：抽象畫派大多不是為了描述真實的物體，而是從畫中表現畫家的真實感受；超現實畫派則是描述現實中不存在的物體。

有一對夫婦來到一個藝術館，看到牆上掛了一幅很奇怪的畫。

男人說：「這也算是名畫？六歲小孩畫的畫都比這個好！」

女人說：「至少有很多鮮艷的顏色啊。你看這一大團橙黃色，我很喜歡。這應該畫的是日落。」

男人又說：「我看啊，這更像煎蛋。」

事實上，這幅畫看起來既不像日落也不像煎蛋。除了一角有一個深藍色小方塊外，整幅畫全是橙黃色。

這對夫婦繼續往前走，走到另一幅畫前時，男的搖搖頭說：「現代藝術實在太深奧了，我根本看不懂。」

其實，許多人都跟這個男士一樣，看不懂那些沒有實物的繪畫。這種繪畫叫做「抽象畫」，它們本身就沒畫任何東西，所以看起來也就什麼都不像了。

你有沒有試過把每朵雲都想像成某個物體的形狀？你有沒有見過

形狀像獅子的雲？我們經常可以看到形狀像風景畫的雲，裡面看起來像有小山、山谷、港口還有島嶼。不過，一朵雲看起來像某個物體，並不代表它就更漂亮。不管我們能不能發揮我們的想像力，把每朵雲都想像成某個物體的形狀，雲朵都很漂亮。

同樣的，**抽象畫也可以很漂亮，而且也不一定非要看起來像我們認識的物體。**事實上，如果你不花費心思去猜它們到底像什麼，反而能好好的欣賞它們。只要記住一點：它們是**抽象畫，本來就什麼都不像**。

抽象畫畫家常說：「既然有照相機可以拍照，拍出來的相片十分逼真，畫家又幹嘛老是把畫畫得那麼真呢？畫家幹嘛費力去畫攝像師按一下相機快門就能得到的東西呢？」

那麼，怎樣才能看出，一幅抽象畫畫得好還是不好呢？就如同我們怎麼才能看出一棟建築漂不漂亮呢？我們怎麼樣才能得出結論，說老鼠看起來很傻，麋鹿看起來很優雅呢？

你可以自己試著畫一幅抽象畫，你就會發現這種畫其實很好玩，而且用蠟筆要比用顏料畫起來更容易。要注意的是，畫抽象畫時，顏

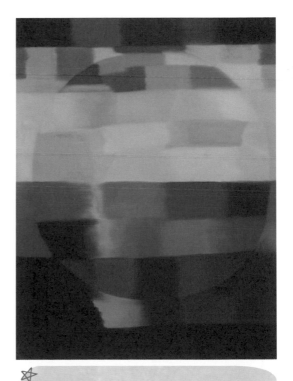

✧ 〈球體〉（波蘭抽象派畫家奧托・福雷德奇所繪）。

色要塗得很重很濃；不能用鉛筆，就只用蠟筆；不能在紙上亂塗亂畫，而要塗不同的形狀出來。

如果你把自己畫好的抽象畫給別人看，他們一定會問：「這畫的是什麼呀？」

你就可以回答：「什麼都不是。這是抽象畫。」

當然，大部分畫家的畫，都有具體形象的，並不是所有現代派畫作都是抽象畫。不過對有些人來說，某些有具體形象的畫，也跟抽象畫一樣讓人看不懂。這是因為，這些人認為，畫出來的物體就應當跟相機拍出來的一樣，看起來非常逼真才行。**但畫家畫畫時，通常都不喜歡畫的太逼真。他們想加入一些自己對所畫物體的感受，以及自己對物體的想像。**

通常，我們只能同時看到一個東西的兩面。比如，儘管我們知道一張桌子有四條腿，但通常我們只能從單一個面看到它的兩條腿。不過，畫家在畫一個物體時，有時候就會想同時畫出它的四個面。

有一位世界聞名的現代派畫家最初畫的也是寫實畫，人物和物品都畫得非常逼真。但後來，他厭倦了寫實畫，開始嘗試新的畫法。比如，在有些畫中，他同時畫出了同一個人的正面像和側面像。

這位畫家名叫巴布羅・畢卡索（Pablo Ruiz Picasso）。他出生在西班

畫家小檔案

巴布羅・畢卡索（Pablo Ruiz Picasso）

出生地：西班牙
生卒年：西元 1881 年～西元 1973 年
創作風格：油畫、版畫、雕塑
代表作品：〈貪吃的小女孩〉、〈三個音樂家〉

☆ 〈貪吃的小女孩〉（西班牙畫家畢
卡索所繪）。

☆ 〈三個音樂家〉（西班牙畫家畢卡
索所繪）。

牙，但大部分的畫作都是在法國完成的。

　　本頁的這兩張圖片是畢卡索的畫作。左邊是一幅寫實畫。右邊跟
左邊完全不同，完全不寫實。雖然一眼就能看出右邊畫的是三位音樂
家，但同樣看得出來的是，這三位音樂家畫的一點都不逼真。

　　這兩張圖你更喜歡哪張呢？你有沒有覺得，右邊那張抽象畫比左
邊那張寫實畫更有趣呢？

　　你一定會問，為什麼〈三個音樂家〉是抽象畫呢？裡面明明畫了
人呀。你說的沒錯，既然如此，我們就簡單的稱這幅畫為非寫實畫吧。

　　還有一種繪畫方式叫做「超現實主義」。

　　做夢時什麼事都可能發生；同樣，在超現實派畫中，也是什麼事

都有可能發生。就像在夢境裡一樣，在超現實派畫中，人的腦袋可能是用鳥籠做的，身體可能是五斗櫥抽屜做的，耳朵裡也可能會長出樹來。

有一幅著名的超現實派畫畫的是幾個鐘。畫裡的鐘看起來跟真正的鐘完全一樣，只不過，所有的鐘都像薄煎餅一樣鬆垮垮的彎曲著。

仔細觀察一下下一頁的這幅圖。看到有個鐘裡面有很多隻螞蟻嗎？為什麼鐘裡面會有螞蟻呢？事實上，沒有任何理由，就因為這是一幅超現實派畫。這幅畫的畫家是薩爾瓦多‧達利（Salvador Dali）。他出生於西班牙，但後來在美國定居。達利是最著名的超現實派畫家。大部分超現實派畫的線條都非常清晰流暢，顯示出畫家高超的技巧。**超現實派畫跟寫實派畫相比，唯一不同的是，畫中的物體不是真實存在的。**假如世界上真的存在鬆垮垮的鐘，那一定就是圖中所畫的樣子了。

超現實派畫跟夢一樣，都很難理解。除非是噩夢，否則夢都很好玩，同樣，超現實派畫也都很有趣。超現實派畫的名字通常都很奇怪，使原本就難懂的畫更加讓人費解了。比如，這幅鐘錶的畫就叫做〈記憶永恆〉。它是什麼意思呢？隨便你怎麼理解都可以。

！校長爺爺小叮嚀

❶「抽象畫」本身就沒畫任何東西，所以畫中的圖案看起來也就什麼都不像了。

❷ 畫家畫畫時，通常都不喜歡畫得太逼真。他們想加入一些自己對所畫物體的感受，以及自己對物體的想像。

❸ 超現實派畫跟寫實派畫相比，唯一不同的是，畫中的物體不是真實存在的。

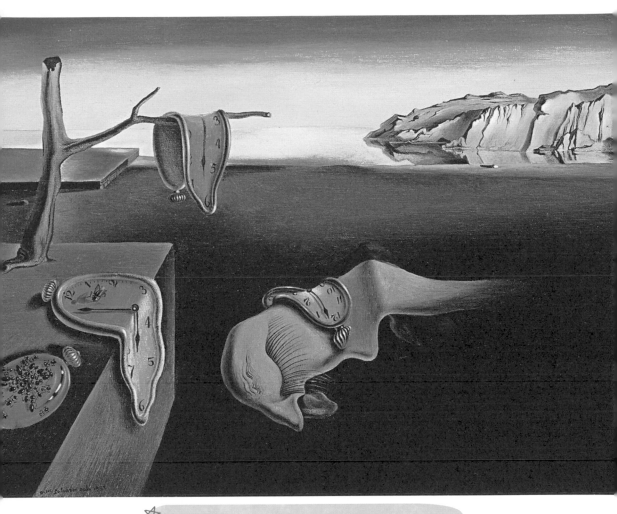

⭐ 〈記憶永恆〉（西班牙超現實畫家達利所繪）。

其他現代派畫家
熟悉的生活場景

年代：19世紀中～現今
主要繪畫類型：油畫、壁畫
主要畫家：柯利、伍德、本頓、霍普、李維拉
繪畫風格：畫家畫的通常都是日常生活中非常普通的物品，或是大家都熟悉的人物和地方。

人人都愛馬戲團。

馬戲團裡有小丑、大象、馴馬、孔雀！還有雜技演員、走鋼絲的、駱駝和樂隊！

假如讓你選擇，是去看馬戲團表演，還是畫畫，你會選擇哪個？我想你一定會選擇去看表演。因為有誰不喜歡馬戲團呀！

不過如果你是一個畫家，你可能就會覺得畫畫更有趣。畫家當然也喜歡馬戲團，但他們同樣喜歡畫畫，正因為如此，他們才成了畫家。

一位名叫柯利（John Steuart Curry）的畫家非常喜歡畫畫，畫畫是他的職業。但他也喜歡馬戲團表演，這是他的愛好。所以，很長一段時間，他就將這兩者結合了起來。他加入了一個馬戲團，跟著它去世界各地演出，同時為馬戲團裡的成員畫畫，包括雜技演員、空中飛人表演者、大象、女馬術師等等。

柯利出生在美國堪薩斯州。除了為馬戲團畫畫外，他還畫了許多

以堪薩斯州為主題的畫，尤其是那裡的農場生活。上面的圖畫便是有一次發生在堪薩斯州的龍捲風。

　　許多人從未見過龍捲風，但在堪薩斯州，龍捲風經常發生，所以那裡的人們建了專門的防風洞，龍捲風一來，就可以躲進去。這幅畫前部畫的是一個農民領著家人急急忙忙的衝進他們家的防風洞。整幅畫的氣氛很緊張，讓人不禁擔憂：「龍捲風會不會把農舍吹倒？這一家人會不會出什麼意外？龍捲風會不會毀壞他們的畜棚和莊稼？」

　　柯利的畫都是現代派畫，但跟上一章介紹的現代派畫很不一樣。事實上，現代派畫也分許多種。畫家總是不斷嘗試新的繪畫方法，這

是一件好事。如果他們總是重複過去的畫法，畫出來的畫就會索然無味。抽象畫和超現實畫剛興起時，是新的畫派，但卻不是唯一的現代畫派。比如，本章介紹的所有畫都是現代派畫，但顯然的，它們既不是抽象畫，也不是非寫實畫或超現實畫。

〈龍捲風〉是現代派畫，畫的是現代的場景。格蘭特‧伍德（Grant Wood）的名畫〈保羅‧李維爾午夜快騎〉同樣是現代派，畫的卻是古代的場景。這幅畫與美國詩人費郎羅的一首名詩同名，畫中保羅‧李維爾正快馬穿過新英格蘭一座鄉村，通知人們英國軍隊快到了。鄉村教堂、農舍、樹木、道路以及快馬和騎士，都在皎潔的月光下清晰可見；李維

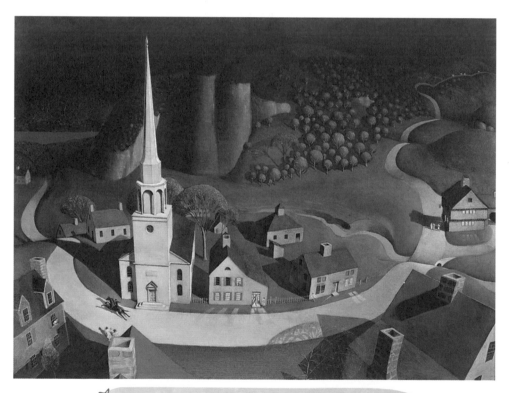

〈保羅‧李維爾午夜快騎〉（美國畫家伍德所繪）。

爾騎馬穿過的農舍都亮起了燈，依稀可見屋裡的村民，他們會很快從村裡出發去參加一場戰役，從而打響美國獨立戰爭。

　　不過並不是所有伍德的畫的都是激動人心的事件。他有一幅名畫叫做〈美國哥德式〉。畫中一對來自愛荷華州的老夫婦眼睛直直的向前平視，他們身後是一座木屋，上面有一些可德式裝飾，這些裝飾在當今美國的許多房屋上仍然可以看到。這對夫婦看起來非常嚴肅、

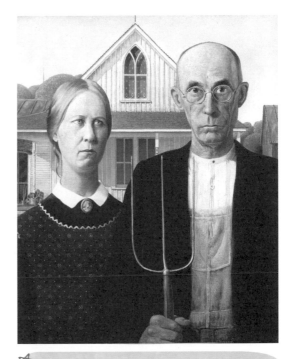

〈美國哥德式〉（美國畫家伍德所繪）。

老實、友善而又勤勞。我是怎麼知道他們是來自愛荷華州的呢？因為，格蘭特·伍德的家鄉就在愛荷華州，而且他也非常喜歡為自己的家鄉畫畫。

　　柯利和伍德都來自美國遼闊的中西部。第三位著名的現代派畫家則來自美國中部，叫做湯瑪斯·哈特·本頓（Thomas Hart Benton）。他主要畫他出生的州——密西西比州的景色。本頓的畫大多是公共建築牆上的壁畫，其中包括他的名畫〈哈克和吉姆〉。在《湯姆歷險記》中，馬克·吐溫描述了哈克和他的好朋友吉姆——逃跑的黑人奴隸——划著木筏漂游密西西比河的故事。這幅畫畫的便是哈克和吉姆站在木筏上的樣子。如果你看過這本書，一定很快就記住這幅畫了。

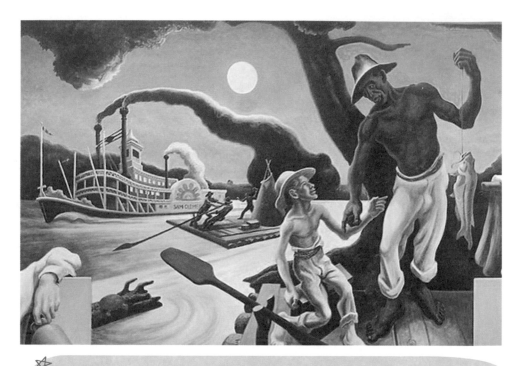

〈哈克和吉姆〉（美國畫家湯瑪斯・哈特・本頓在密蘇里州傑斐遜城州議會大廈上的壁畫節選）。

　　另一位現代派畫家叫愛德華・霍普（Edward Hopper）。他的畫主要以美國東部為背景。不過他的名畫〈紐約電影院〉卻與任何大城市裡的電影院類似。這幅畫畫的是電影院室內的場景。畫中有一名女帶位員站在露台階梯口。很少有畫家會選擇畫這樣一個主題。一方面是因為電影院內通常都很暗。另一方面是因為，電影院通常都沒什麼可以吸引畫家的漂亮之處。不過，儘管有這麼多不利因素，由於畫家技巧高超，這幅畫最後還是被公認為非常優秀的作品。

　　許多現代派畫家與傳統畫家的一個區別就在於，現在的畫家畫的通常都是日常生活中非常普通的物品，或是大家都熟悉的人物和地方。在文藝復興時期以及此後很長一段時期內，畫家畫畫的對象主要是皇親

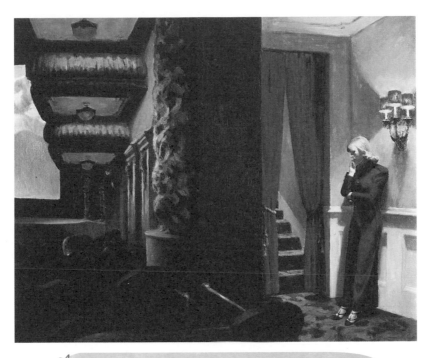

☆ 〈紐約電影院〉（美國畫家愛德華・霍普所繪）。

貴族、神話中的人物、宗教主題或漂亮的風景，很少有人畫平民和他們
的生活場景。少數畫家，像佛蘭德斯畫家布勒哲爾、英國畫家賀加斯、
法國畫家米勒，的確畫過許多普通人民的畫，但他們畫的平民是大部分
畫家不感興趣的群體。相反，現代畫家畫的許多人物和場景都來自於大
家熟悉的生活。

　　愛德華・霍普還有一幅名畫叫〈湧浪〉，與〈紐約電影院〉的風
格截然相反。這幅畫描述的不是大城市裡昏暗的室內場景，而是陽光、
海浪和室外航海的樂趣。

　　你有認識的畫家嗎？我是指現在在世的畫家。今天美國有幾百位
畫家，你結識到一位畫家的機遇比以往任何時候都要大。今天畫畫的人

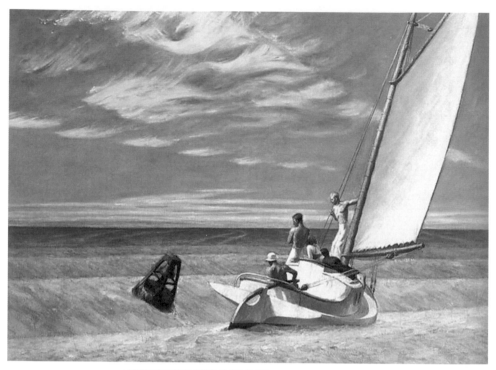

⭐ 〈湧浪〉（美國畫家愛德華·霍普所繪）。

當然也比以往任何時候都要多。可供本章選用的繪畫作品也有好幾百幅，這裡選出來的柯利、伍德、本頓和霍普的畫作只是少數一些例子罷了。許多人畫畫只是出於好玩，繪畫只是他們的愛好而已，不是主要的工作。比如，邱吉爾，也就是二次世界大戰期間英國最偉大的首相，他的業餘愛好就是畫畫，而且畫得非常不錯。

　　這本書一直沒有提到墨西哥。不過兩次世界大戰期間，墨西哥畫家的畫卻聞名於世。其中最著名的墨西哥畫家是迪亞哥·李維拉（Diego Rivera）。他畫了許多壁畫，大部分是在墨西哥國內的建築上，但也有一些是在美國的建築上。他很喜歡畫勞動人民，尤其是墨西哥印第安工人。

✦ 〈工人和機器〉（墨西哥畫家李維拉所繪）。

　　總結一下，最後這兩章的大意是：現代派畫分許多種。有的叫抽象畫、非寫實畫或超現實畫，有的叫寫實畫，同時還有許多新的畫派正在嘗試中。現在的畫家比過去多，美國和墨西哥都有許多優秀的畫家。

　　還有一句話，這兩章沒有提到，但也是一個事實，那就是：差不多世界上所有國家如今都有優秀的畫家。所以，不管你走到哪裡，都可以找到值得欣賞的繪畫作品。

❶ 美國畫家柯利出生在美國堪薩斯州。除了為馬戲團畫畫外，他還畫了許多以堪薩斯州為主題的畫，尤其是那裡的農場生活。

❷ 現在的畫家畫的通常都是日常生活中非常普通的物品，或是大家都熟悉的人物和地方。

❸ 現代派畫分許多種。有的叫抽象畫、非寫實畫或超現實畫，有的叫寫實畫，同時還有許多新的畫派正在嘗試中。

動動腦，想想看！

看了這麼多有趣的現代繪畫故事，讓我們看看你知不知道這些問題的答案吧！

Q1 「抽象畫」為什麼會被稱為「抽象」畫？

Q2 超現實派與寫實畫派的最大不同在於？

Q3 現代畫家與傳統畫家最大的差別在於？

檢查看看，你答對了嗎？

A1 因為抽象畫並不是描繪出某個物體，而是捕捉物象的某種感覺。

A2 超現實派與寫實畫派的不同在於，畫中的物物體並不是真實存在的。

A3 現代畫家與傳統畫家最大的不同在於：傳統畫家以日常生活、宗教或歷史的人物為主題，描繪出其中的人物、神話或風景等；而現代畫家則以自己內心的感覺、精神世界或潛意識的畫面為主。

這些問題你都答對了嗎？

答對了，非常恭喜你成為了這次的繪畫博物館之旅，請趕緊來校參觀，繼續接著《給中小學生的藝術史【繪畫篇】》吧！

答錯了別灰心，翻回前面，跟著我校校長及次校的博物館之旅，你是繪畫的名畫收藏家！